Ideas and methods of making flower bouquet

花束＆
捧花的
設計創意

從設計概念與設計草圖出發的
222款人氣花禮

Florist編輯部———編著

 前 言

花束雖然看似簡單，

其實技巧十分深奧，

在花藝設計領域當中

是需要高度技術力的項目。

而一旦學會了如何製作花束，

樂趣也會隨之增加。

因為花束製作時需要手握製作，所以手感十分重要，

因此也有人認為進步唯一的方式，

就是盡量累積經驗。

本書內容即針對希望學習製作花束技術的人，

提供關於花束製作的概念，

包含了基本的花束發想方式及技巧。

除此之外還介紹了鮮花、乾燥花、人造花、

不凋花等作為素材的設計範例，

希望這本書有助於製作出

屬於你獨特風格的花束。

 目 次

第 1 章

關於花束製作
的發想

在製作花束的時候，
要考慮所要搭配的情境。
發想時，
不僅要考慮製作所需的技巧，
也要考慮其它數個要素。

CHAPTER

1

花束製作發想時要考慮的6要素

FACTOR

01

用途

首先要考慮花束的用途。

一旦決定了花束的用途,所要使用的花材、大小、形狀與顏色等也就能夠確定。

下列是花束的一般用途。在商品與禮物之下,還會有細分的用途。

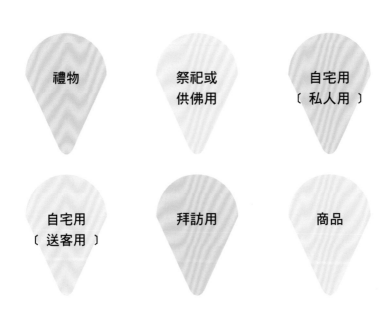

禮物　祭祀或供佛用　自宅用〔私人用〕

自宅用〔送客用〕　拜訪用　商品

在花束的用途當中,最常見的就是當作禮物了。下一頁會說明禮物的更細節分類方式。在這個分類階段來說,祭祀或供佛用的花束有其特定相應的顏色及氛圍。而拜訪用的花束,則會避免使用帶有強烈香氣或有明顯花粉的花材。而在不建議放置鮮花的病房中,使用人造花材也是不錯的選擇。

FACTOR

02

送 花 對 象 及 情 境

當花束作為禮物與商品時，就必須去深入理解顧客及送花對象。以禮物來說，必須要考慮這是要送給誰、是哪種情境下要贈送等因素。以商品來說，就是要將目標客群加以明確化。首先，要了解送花對象的屬性。如果可以知道對方的性別及年紀，花束的發想就會容易許多。以商品來說，價格範圍也會隨之明確。以下就是將送花對象的屬性加以深入明確化的範例。

禮物・男性・**40**世代・ 升遷慶賀・送別會	大型有氣勢的花束 要避免粉紅色系
禮物・女性・**60**世代・ 書法展覽	容易帶回家的小型花束 帶有和風
禮物・女性・小學生・ **10**歲・芭蕾舞發表會	可愛華麗的花束 小型
商品・男性・ 情人節	風格獨特且大小適中 時尚感配色
商品・女性・**30**世代・ 母親節・送花者為中學生	明亮活潑的配色・價位要零用錢 能負擔的**2000**日圓以內

花束製作者如果可以知道送花對象是誰，就能夠透過花束來反映出那個人的喜好，而受委託製作時，就能從送花對象的屬性出發來進行構圖發想。如果可以先知道對方的職業、喜歡的顏色、花材、時尚偏好、音樂、室內陳設等方面的資訊，就可以此出發來設計。而在發表會與送別會的場合，就不僅要考慮送花對象，也要意識到在場其他人也會觀賞到花束這件事情。而將花束當作商品時，重要的是，必須具體去了解購買者及送花對象所屬的類型。

FACTOR

03

花器

在花束製作發想時，所必須要考慮的第三個要素就是花器。

花束如果不使用花瓶等可以裝水的花器，就無法加以擺飾，

在這一點上，花束與盆花及花圈是相當不同的。

如果事先就已經知道要使用何種花器，

在設計花束時就可以想像，如何讓花束在花器中能夠顯得美觀來加以設計。

在本書當中，因為考慮到這一點，所以會介紹許多使用花器的花束圖片。

FACTOR

04

保存期限

設計花束時也必須考慮保存期限。
使用鮮花的花束，最長的保存期限大約是一週，
而如果想要更長的保存期限，
就必須使用人造花、乾燥花、不凋花等素材來加以製作。
如果將花束當成商品販賣，
就必須要和買方確認所能夠使用的素材範圍。

FACTOR

05

環 境 條 件

花束所擺設的空間環境也是很重要的要素。

雖說當作禮物的花束很難去針對特定的環境，但如果可以事先了解花束所擺設的環境，

包含空調、天花板高度、空間的大小、燈光的顏色及強度等，

那麼就可以依照這些條件，來選擇花束所用的花材種類及顏色。

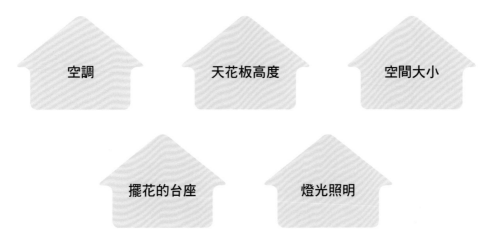

空調　　天花板高度　　空間大小　　擺花的台座　　燈光照明

如果環境中的空調很強，那麼過於纖細的花草就無法久放。另一方面，如果知道在夏天時沒有空調，那麼就可以考慮使用乾燥花及人造花等素材。如果天花板高度很高，設計上就可以強調高度；而如果空間寬廣，在設計上就要考慮形狀較大的作品。重要的是要從環境條件出發，來選擇最能夠有效突顯花束的形狀、顏色、花材種類等。

FACTOR

06

成本

在花束製作當中，成本是很重要的要素。特別是花束作為商品時，大部分情況都有固定預算，因此將製作費用控制在預算內是很重要的。而成本也會因為所使用的素材而變化。關於預算，可以比較下列2把花束來加以考量。

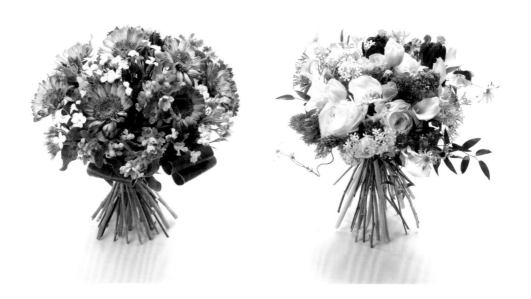

這2把花束的大小是大略相同的。花材使用上，左邊主要使用的是非洲菊，搭配藍星花、深山櫻及葉材，右邊則使用了海芋、陸蓮、鬱金香及蘭花等多種類花材，因此費用較高。花束即使大小相同，也會因為使用花材的不同，而在成本上有很大的變化。

考慮6要素
所進行的設計步驟

以下介紹考慮6要素的花束製作實例

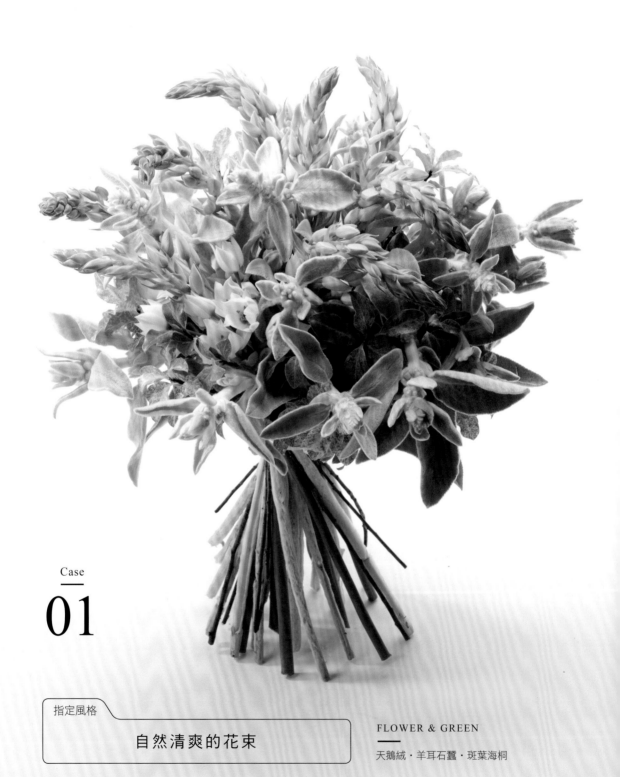

Case

01

指定風格

自然清爽的花束

FLOWER & GREEN

天鵝絨・羊耳石蠶・斑葉海桐

| FACTOR 01 | 用途 | ⇨ | 禮物 |

| FACTOR 02 | 贈送對象
場合 | ⇨ | 30世代 風格時尚的女性友人生日 |

| FACTOR 03 | 花器 | ⇨ | 不明 |

| FACTOR 04 | 保存期限 | ⇨ | 3日至1週 |

| FACTOR 05 | 環境 | ⇨ | 私人住宅 |

| FACTOR 06 | 成本 | ⇨ | 花店販賣價格在5000日圓以內 |

素材
考慮成本及鮮花

顏色・氛圍
要贈送的對象是朋友，因此可以考慮對方所喜愛的優雅自然顏色與氛圍，在此選擇了獨具風格的白色與銀綠色。

大小
因為花器不明，所以在製作時要保留花莖長度，在擺飾時可以修剪花莖來加以調整。

設計
為了要展現自然感，因此雖說是製作了簡單的圓形花束，但還是不要使花束過於正圓，加強了成熟的氛圍。利用天鵝絨前端的彎曲感，在製作時兼顧了自然感及整體的韻律感。主要花材雖然只有2種，但彼此不要過於平均混合，而是以組群的方式來配置，強調各自的顏色與質感。

從素材與意象出發

隨著所製作的花束不同，有的情況是先決定素材或整體意象。
考量已有的決定，同時對照6要素再來決定花束的設計。

指定風格

以雞冠花表現秋天風情

Case

02

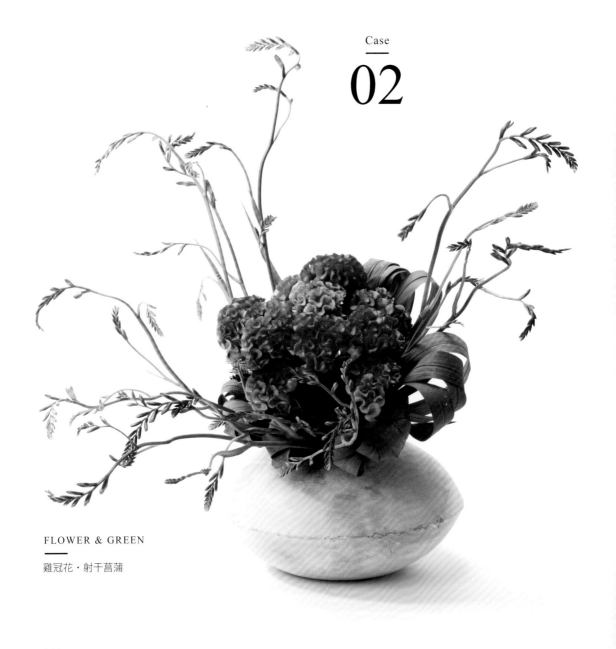

FLOWER & GREEN

雞冠花・射干菖蒲

| FACTOR 01 | 用途 | ⇨ | 禮物 |

| FACTOR 02 | 贈送對象
場合 | ⇨ | 在秋季時擺飾在老家客廳的桌上 |

| FACTOR 03 | 花器 | ⇨ | 低矮的圓形花瓶 |

| FACTOR 04 | 保存期限 | ⇨ | 3日至1週 |

| FACTOR 05 | 環境 | ⇨ | 私人住宅的客廳・桌子的角落 |

| FACTOR 06 | 成本 | ⇨ | 花店販賣價格在7000日圓以內 |

素材
因為雞冠花有新的顏色出現，所以想要採用為主花

顏色・氛圍
利用朱紅色、粉紅色及橘色等不同顏色的雞冠花，來營造出秋天溫暖的氛圍。

大小
因為是放置在老家的桌上，因此大小不能過高也不能過大。

設計
使用秋天代表的花材雞冠花，配花則使用射干菖蒲用來增添自由的律動，在花束製作上強調躍動感的生成。搭配花器的形狀將射干菖蒲以圓形來分布，並將葉片捲成圓形，一方面節省花材的使用，另一方面也增加造型的獨特性。

以這個範例來說，因為先決定了素材，所以是從素材出發去構思作品的外觀。換言之，就是先有素材，接著開始構思，再考慮6要素，加入自己的想法去進行設計製作。

花束的設計圖

依照前面說明的步驟，現在應該可以從6要素出發，去思考花束的素材、顏色及形狀，進而構思具體花束的外觀了吧！在此，試著將想像中的花束畫成設計圖。實際動手將想像中的設計圖具象化，會讓花束的外觀更加明確。

設計圖的必要性

畫設計圖之所以必要，有2個理由。第一個理由是明確知道需要使用的素材，就可以避免素材調配上可能造成的浪費。第二個理由是將想像中的設計具象化，就可以更客觀審視作品整體的平衡，進而繼續去思考整理。如果一直思考都無法理出頭緒時，建議實際動手會有所幫助。如果遇到有多個設計而無法決定時，也能透過設計圖來比較。最後，不論是針對展示、會場的製作或禮物製作，都可以在事前讓顧客觀看設計圖，來減少彼此對於成品預期的落差。

設計圖的圖像

就是指實際畫出的設計圖。在此雖然使用的是色鉛筆，不過使用單色筆也OK。設計圖是用來表現花藝設計的圖樣。如果是使用鮮花，因為花材本身會有不同的差異，所以很難完全照著設計圖製作花束，但是設計圖的作用是用來表示所希望的花束外觀。請參考右圖的重點說明，實際畫畫看。

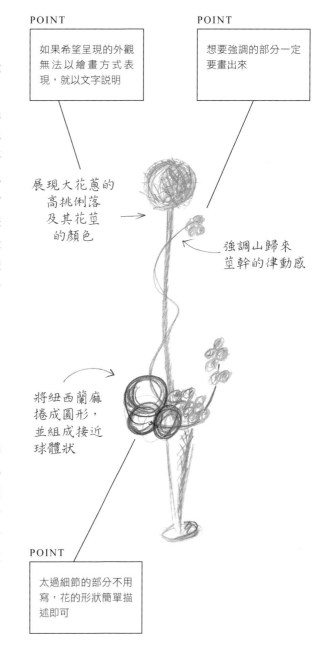

POINT
如果希望呈現的外觀無法以繪畫方式表現，就以文字說明

POINT
想要強調的部分一定要畫出來

展現大花蔥的高挑俐落及其花莖的顏色 →

← 強調山歸來莖幹的律動感

將紐西蘭麻捲成圓形，並組成接近球體狀

POINT
太過細節的部分不用寫，花的形狀簡單描述即可

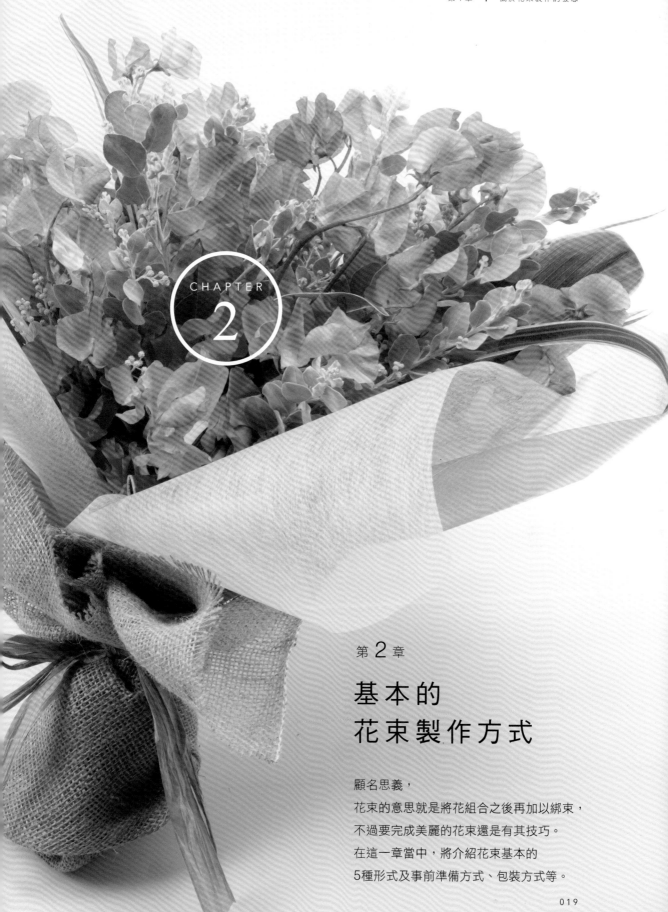

CHAPTER

2

第 2 章

基本的
花束製作方式

顧名思義，
花束的意思就是將花組合之後再加以綁束，
不過要完成美麗的花束還是有其技巧。
在這一章當中，將介紹花束基本的
5種形式及事前準備方式、包裝方式等。

製作花束的準備

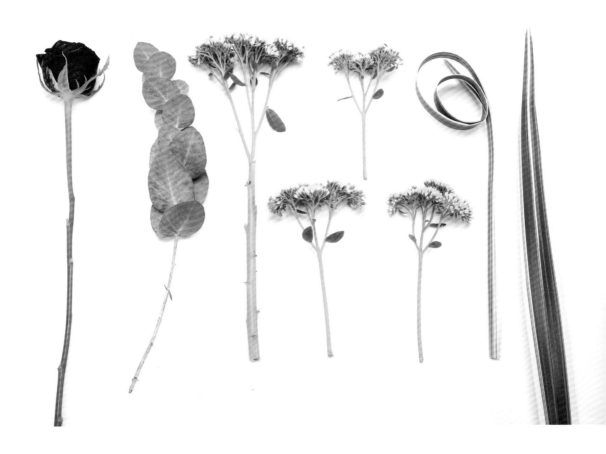

無論是何種形式的花束，都有共通的事前步驟，包括：製作花束時要先切除不需要的葉片與枝幹，及修剪花材長度。在花束手綁點以下，如果先將葉片與枝幹全部去除掉，會使花束更容易製作。而插在花瓶當中時，如果葉片浸到水中會容易產生細菌，使得花束觀賞的時間縮短。而玫瑰的刺可能會傷到人，所以一定要以花剪或刀片加以去除。

基本的花束 1

圓形花束（All Round）

圓形花束的特徵是花材會向四面八方延展。若增加使用的花材量，並且統一花材前端的高度，則會形成半球狀。一方面注意花材的面向，同時將花莖傾斜，並以螺旋式的方式加以組合。

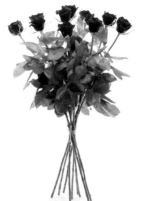

FLOWER & GREEN ｜ 玫瑰

how to make

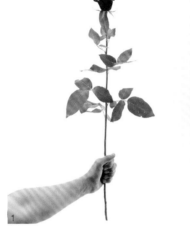

將花束中心的玫瑰花莖筆直握住，手握的位置約在花莖底部以上15至20公分左右。如果想要製作小型花束，要事先加以修剪。

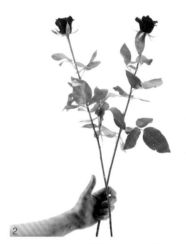

打開握住①的拇指與食指，在這裡加入第2朵玫瑰使其與第1朵玫瑰交錯。

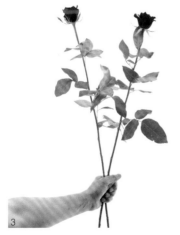

將在②打開的拇指與食指重新密合，輕輕握住兩枝玫瑰，如果握太緊會傷到玫瑰，要特別注意。

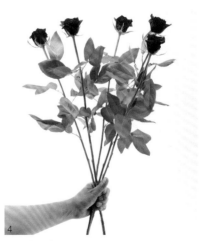

重複②至③的步驟加入花材。圖片中是5朵花的狀態，重點是每朵花都需要以傾斜的方式加入。

5

再將5朵玫瑰一朵朵加入。

6

這是⑤從後方觀看的樣子，可以看到每一朵
玫瑰都是傾斜配置的狀態。

7

因為花朵長度不一，所以要手握固定，同時調整高度。即使在製作花束
的中途去調整高度，還是有可能會無法確保位置，所以等到所有花都加
入之後再來進行調整。注意花的頂部線條要形成弧狀，而手握的部分則
以拉菲草等加以綁束即完成。如果花莖的部分確實以螺旋式的方式組
合，則花束完成時是可以站立的。

基本的花束 2
單面花束

單面花束是有一方為背面的花束,多用在
發表會或是舞台等場合。祭祀花束也常用
這種形式。和圓形花束一樣,花莖以螺旋
式方式組合。

FLOWER & GREEN

玫瑰

how to make

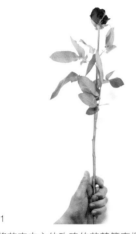

1

將花束中心的玫瑰的花莖筆直握住,手握的
位置約在花莖底部以上15至20公分左右。

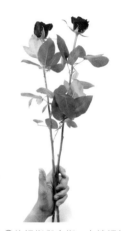

2

打開握住①的拇指與食指,在這裡加入第2
朵玫瑰使其與第1朵玫瑰交錯。

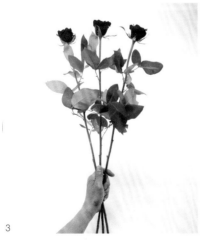

3

手握住之後又再加入第3朵玫瑰,到此的順
序跟圓形花束相同。

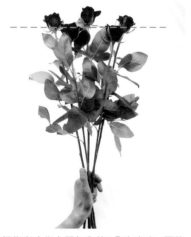

4

在拇指與食指之間加入第4朵玫瑰時,要降
低一段高度。第5朵也是以相同方式加入,
花莖部分都要彼此交錯。

5

第6到第8枝花，配置在比③低一階段的位
置。

6

第9、10枝花配置在比⑤低一階段的位置。對齊兩朵花的高度，讓所有花朵的面向都
朝前，手握的部分以拉菲草等加以綁束，再將花莖的長度切齊即完成花束。

基本的花束 3

平行花束（Parellel）

Parellel是「平行」的英文。在此介紹的是花莖不交錯的花束製作方法。這個技巧適合用在海芋及孤挺花等花材上。

FLOWER & GREEN

海芋・桔梗蘭

how to make

1

用手握住位於中心的海芋花莖，手握處在從花莖底部以上15公分左右。

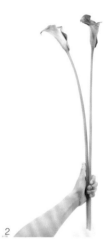

2

將①手握部分的拇指鬆開，接著將第2枝海芋配置在第1枝海芋的旁邊。而第3枝海芋則配置在第2枝海芋上方。

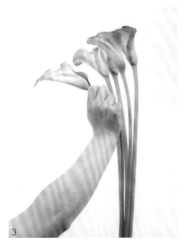

3

調整花材的面向。海芋的花莖可以彎摺，將花莖以拇指與食指握住，以拇指施力來按摩莖部使其彎曲。

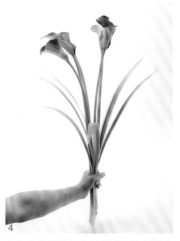

4

在海芋的周邊加入桔梗蘭，桔梗蘭底部筆直沿著海芋配置，整理好形狀之後，在2處綁束固定之後即完成。

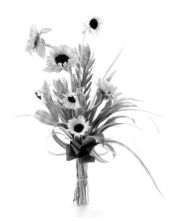

基本的花束 4

空氣感花束（Airy）

空氣感花束是從圓形花束衍生而出的形式。與圓形花束一樣，花材往四面八方延展，但是不同於圓形花束的輪廓是完整的弧線，空氣感花束中的花材配置帶有盆花的概念，會去突顯不同花材的個性。

FLOWER & GREEN

向日葵2種・非洲鬱金香・巴西葉・桔梗蘭

how to make

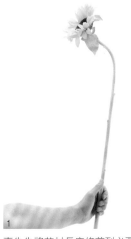

1

事先先將花材長度修剪到必要的長度，接著手握花束中心的向日葵。

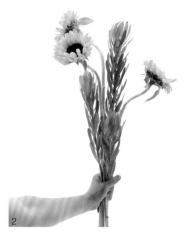

2

為了能夠將花材與①交錯配置，將原本緊握的拇指與食指分開，交錯置入非洲鬱金香及向日葵。

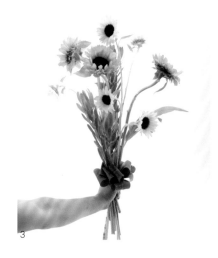

3

一方面調整檸檬色的向日葵，使其產生高低差，同時配置入②的花材的空間當中。在手握處的正上方加入捲成圓形的巴西葉，在向日葵周圍加入桔梗蘭及未捲成圓形的巴西葉。加入葉材的時候務必要將花莖交錯，將全數花材配置之後再加以綁束即完成。

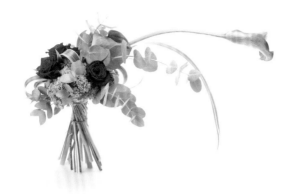

基本的花束 5
—
瀑布型花束
（Cascade）

FLOWER & GREEN
—
玫瑰・海芋・長壽花・尤加利・
桔梗蘭

Cascade的意思是「奔流的飛瀑」，瀑布型花束即意味著單方向流線型的花束。是一種高人氣的新娘捧花形式，置放在高花器當中來展現花束的韻律感也很適合。先用圓形花束的方式將中心部分作出，接著再作出流線的部分。

how to make

1 以圓形花束的方式作出中心部分。以玫瑰為主花，搭配長壽花與尤加利製作出圓形花束。

2 為了連接①外側的尤加利，使用長度較長的尤加利葉重疊到中心部分的下方。花莖則與①的花莖部分重疊交錯。

3 在②的尤加利上方加入長短不一的海芋。和尤加利一樣，在重疊的時候花莖要彼此交錯，完成時再將花莖綁起來。流線部分的花材雖然少，不過如果想要增加存在感，可以增加花材的分量。如果想要強調下垂感，則可以選擇藤蔓類的花材。

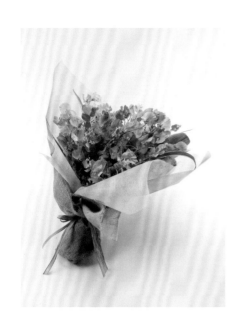

基本的包裝

將花束當作禮物贈送時,包裝是必要的。
在這裡會介紹2種包裝紙加上黃麻布的包裝
方式。除了黃麻布之外,也可以使用OPP
透明紙或蠟紙。

FLOWER & GREEN
—
香豌豆花・珍珠金合歡・桔梗蘭・巴西葉

how to make

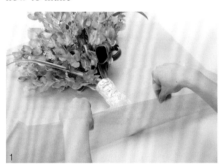

1
將2種包裝紙重疊之後攤開,將經過保水處理的
花束放置在中央,花束底部距離包裝紙的邊緣約
10公分。用兩手拉起包裝紙底側,並摺起使其
與保水部分重疊。

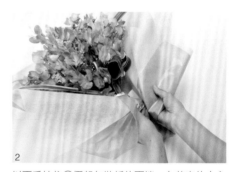

2
以兩手扶住①摺起包裝紙的兩端,在花束的中心
部分重疊。因為此方式在包裝紙上會產生皺摺,
所以重疊的部分要以釘書機或膠帶加以固定。

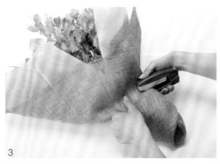

3
攤開比包裝紙短的黃麻布,將花束置放其上,以
左側重疊在上方的方式加以包裝。綁束的部分,
則是將黃麻布以釘書機加以固定,再以拉菲草加
以綁束即完成。

關於保水處理

花束在包裝之前要進行保水處理。花莖
部分使用吸水的紙巾或保水凝膠,使其
可以吸水。若是使用紙巾,則在包覆花
莖之後要以鋁箔紙或是塑膠袋來包裝,
以免漏水。若是使用保水凝膠,則要使
用專用包裝袋或塑膠袋。

綁束的方式

無論是何種形式的花束，其共通的地方就在於
綁束此一步驟。在此介紹使用拉菲草的綁束方式。

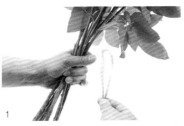

1

將花束握在手中，以另一隻手準備拉菲
草，在前端先作出一個圓圈。使用拉菲
草來綁束的時候，必須事先用水使其濕
潤。

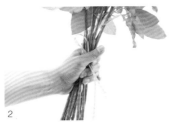

2

以握住花束的拇指來握住①作出的圓圈
底部。

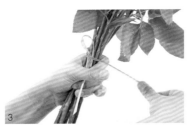

3

以另一隻手來拉住拉菲草較長的那一
側，並繞花莖一周，圓圈的部分則捲在
其底部。

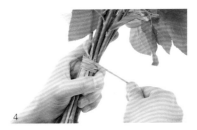

4

使用拉菲草確實地圈住花莖4、5圈，如
果使用花材數量多，或花莖較粗，則可
以多捲幾次。

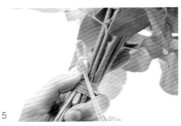

5

捲完之後，在結束之處作出一個圓圈，
並使其通過最先作出的圓圈中央。

6

將最先作出的圓圈的線繩前端往下拉。

7

最先作出的圓圈，會固定住後來作出的
圓圈的底部，如此一來花束就固定了，
接著將多餘的線繩剪掉即完成。

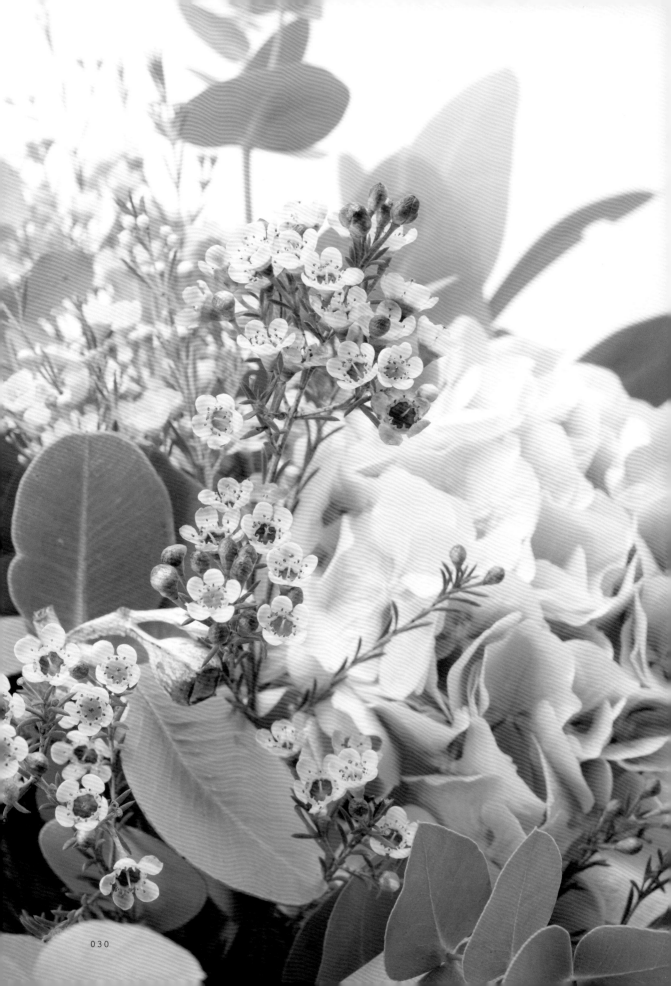

第 3 章

鮮花花束

使用鮮花組成的花束，
會因為製作的花藝師不同，
而在季節感、顏色、質感、配花及形狀上
產生各式各樣的變化。
本章將介紹在各種場合都能拿來贈送、擺設的花束。

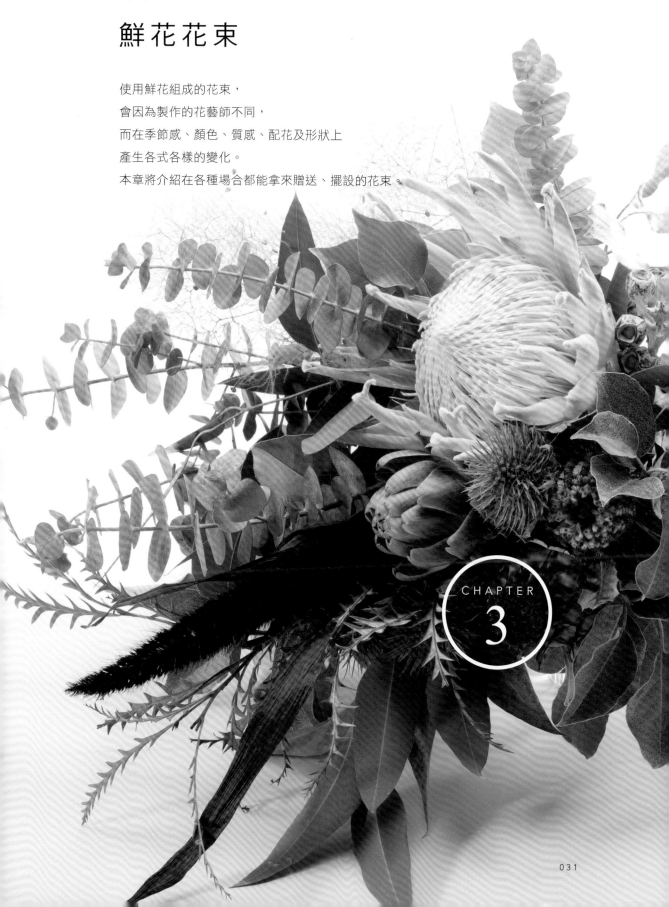

CHAPTER
3

基本款花束

生日、送別會、畢業典禮、簡單的伴手禮、裝飾自家等，
有各式各樣能夠使用花束的場合，
以下將介紹能夠對應到各種場合的鮮花花束。

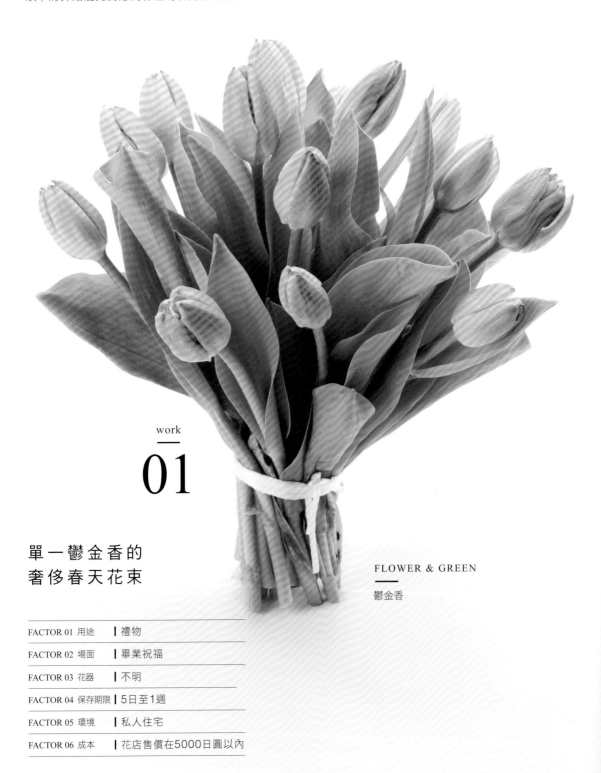

work
—
01

單一鬱金香的
奢侈春天花束

FLOWER & GREEN
—
鬱金香

FACTOR 01 用途	禮物
FACTOR 02 場面	畢業祝福
FACTOR 03 花器	不明
FACTOR 04 保存期限	5日至1週
FACTOR 05 環境	私人住宅
FACTOR 06 成本	花店售價在5000日圓以內

使用單一種類的鬱金香加以製作。活用鬱金香的葉片，更能夠突顯花材的可愛感。因為使用螺旋式的方式組合，所以對於初學者來說也是容易完成的花束。

how to make

1
在選擇鬱金香時，選擇莖短，且葉片簡潔漂亮的。

2
在事前準備時，可以先將鬱金香的下葉以花剪剪下。

3
如圖片所示，將所要使用的鬱金香全部進行分解。

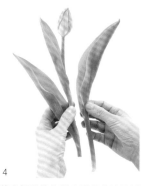

4
將分解過後的鬱金香與葉片的部分重新組合。

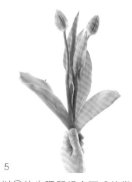

5
以④的步驟所組合而成的鬱金香，將2組彼此相鄰組合。

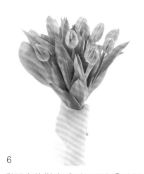

6
剩下來的鬱金香則配置在⑤的後方與側面來構成花束。

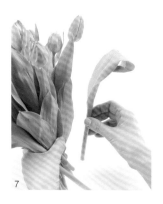

7

花材全部都配置完成後，一方面觀察整體造型，一方面整理，在缺少量感的地方將剩下的葉片加入。最後再次整理形狀，將手握處加以綁束就完成了。

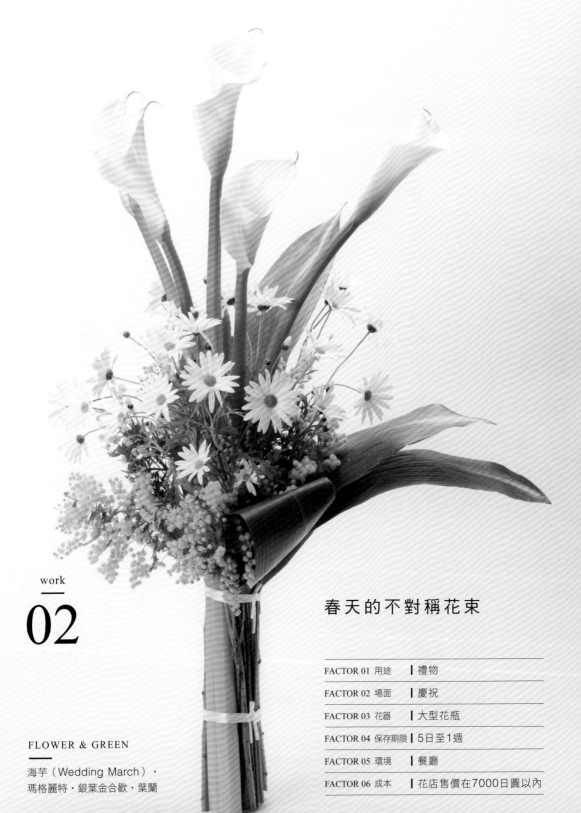

work

02

FLOWER & GREEN
———
海芋（Wedding March）·
瑪格麗特·銀葉金合歡·葉蘭

春天的不對稱花束

FACTOR 01 用途	禮物
FACTOR 02 場面	慶祝
FACTOR 03 花器	大型花瓶
FACTOR 04 保存期限	5日至1週
FACTOR 05 環境	餐廳
FACTOR 06 成本	花店售價在7000日圓以內

在餐廳的慶祝宴席上擺飾的花束。花材的搭配組合簡單，形狀則呈現由右至左流動的不對稱形狀。在擺入大型花瓶當中時，要避免底部過於單薄，所以選用金合歡加上新的顏色。這把花束以螺旋式的方式製作而成。

how to make

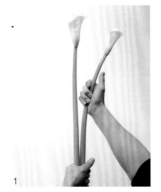

1 海芋以手指按壓，彎曲莖部。

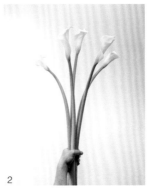

2 將5枝①的海芋花莖直立重疊。

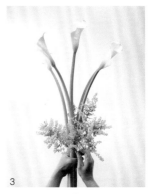

3 將金合歡沿著②的右側海芋的花莖重疊上去，金合歡的長度則要調整到比起手握的部分還要高之處。

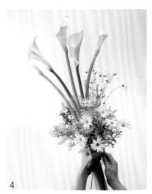

4 將瑪格麗特重疊在③的鄰近部分，花朵的高度則要高於金合歡。瑪格麗特在花束後方也要加入數枝。

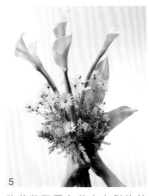

5 將葉蘭配置在花束右側的前後，在前方重疊的葉蘭則摺成一半，將兩片葉子重疊。

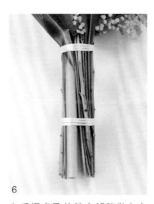

6 在手握處及花莖底部稍微上方處綁束之後，花束就完成了。

03

送給
個性獨特的恩師

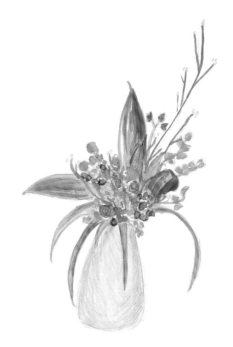

〔 設計圖 〕

FACTOR 01 用途	禮物
FACTOR 02 場面	在畢業典禮時送給老師
FACTOR 03 花器	不明
FACTOR 04 保存期限	3日至1週
FACTOR 05 環境	私人住宅
FACTOR 06 成本	花店售價在7000日圓以內

這是全班送給即將退休的老師的禮物。配合恩師的個性，訂製了配色獨特的花束。選擇這樣令人印象深刻的花束，就是希望老師能夠記得大家及這份感謝的心情，而這樣的心情也包含在花語為「持續」與「耐久」的山茱萸當中。

FLOWER & GREEN

香豌豆花 3 種・陽光百合・玫瑰・陸蓮・山茱萸・葉蘭・桔梗蘭

送給風格獨特的男性

〔 設計圖 〕

FACTOR 01 用途	禮物
FACTOR 02 場面	送給男性
FACTOR 03 花器	不明
FACTOR 04 保存期限	5日至1週
FACTOR 05 環境	私人住宅
FACTOR 06 成本	花店售價在8000日圓以內

這把花束是作為送給男性的禮物而製作。雖然使用了特殊的花材，但是因為顏色集中在黑色與綠色，因此營造出沉穩的風格。黑酸漿果具延展性的枝幹與葉片，讓作品看起來更具規模。

FLOWER & GREEN
———
朝鮮薊・黑酸漿果・朱蕉・小米・山蘇

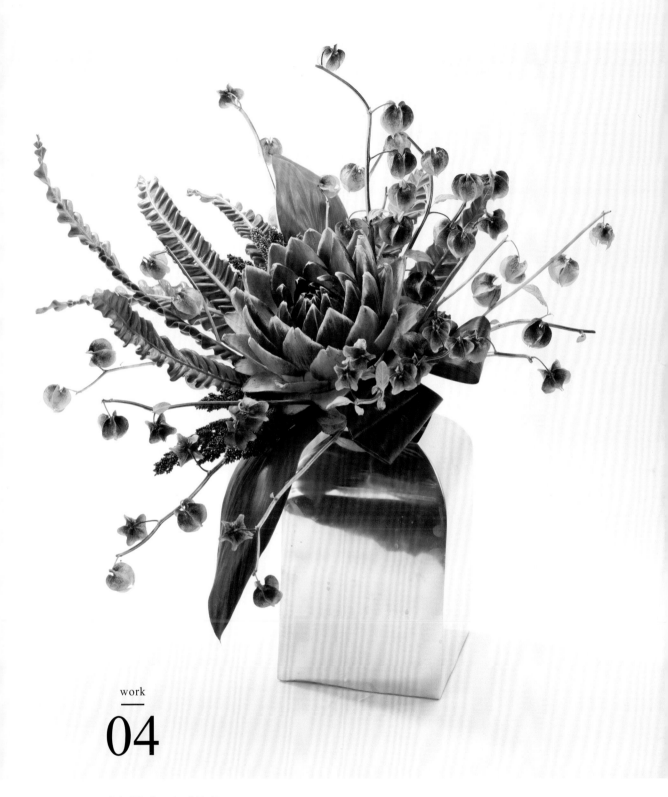

work
——
04

以黑色＆綠色
來展現風格！

05

展現紅色的優雅

FLOWER & GREEN

非洲菊・大理花２種・初雪草・玫瑰・
尤加利・西洋山毛櫸・石榴

秋天落葉的時刻，送給舉辦家庭派對的
親友們的花束，加入了西洋山毛櫸與石榴。

〔 設計圖 〕

FACTOR 01 用途		禮物
FACTOR 02 場面		家庭派對
FACTOR 03 花器		不明
FACTOR 04 保存期限		4日至1週
FACTOR 05 環境		私人住宅
FACTOR 06 成本		花店售價在15000日圓以內

這把花束是為了參加朋友家的家庭派對所準
備的伴手禮。意識到時刻是秋天的落葉季
節，因此以紅色的花材為主花。增添淡粉紅
色的大理花與果實的色調，使成品充滿季節
感。格紋的緞帶也選擇具有秋天感的顏色，
而石榴可以當作重點式的點綴，也可以當成
甜點。

〔 設計圖 〕

FACTOR 01 用途	自宅用
FACTOR 02 場面	無
FACTOR 03 花器	大型陶器
FACTOR 04 保存期限	5日至1週
FACTOR 05 環境	私人住宅
FACTOR 06 成本	花店售價在6000日圓以內

使用帶有夏天感的野草為主花，以螺旋式的方式綁束而成的花束。使用水蠟燭，讓人即使在暑熱當中，也彷彿能感到涼風吹拂，再搭配上美洲地榆等花材，表現出了深埋內心的夏季回憶，而日本藍星花的藍色則是對比配色。

FLOWER & GREEN

火鶴．水蠟燭．蓮蓬．小米．美洲地榆．日本藍星花．紐西蘭麻

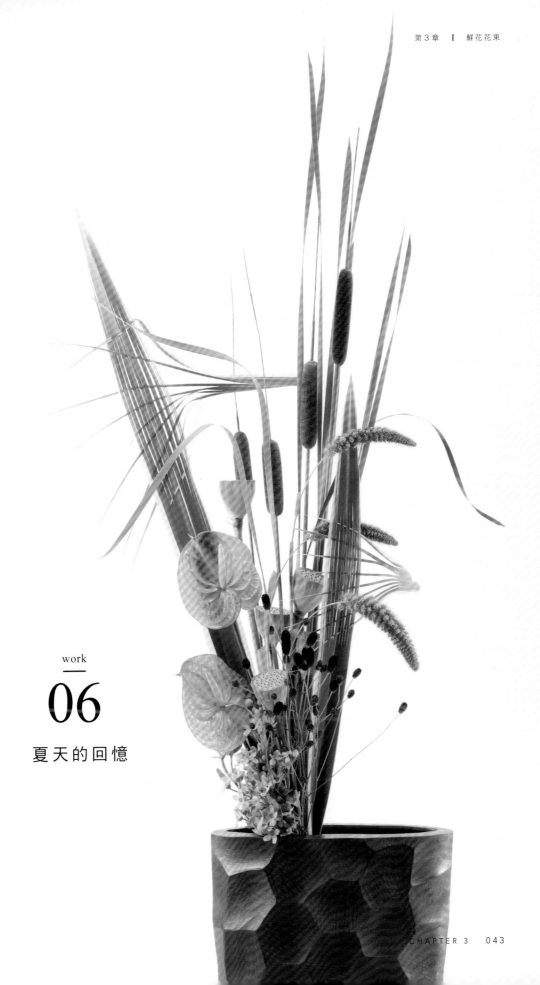

work
—
06

夏 天 的 回 憶

work

07

秋天的百合花

活用枝幹
的線條

將枝幹摺
成圓圈

考慮海芋
的方向

將蠟梅聚集

香水百合配置
在前方中央

〔 設計圖 〕

FACTOR 01 用途	自宅用
FACTOR 02 場面	家庭派對
FACTOR 03 花器	大型花器
FACTOR 04 保存期限	5日至1週
FACTOR 05 環境	私人住宅
FACTOR 06 成本	花店售價在10000日圓以內

使用兼具豪華與香氣的香水百合作為主花，
同時展現線條趣味的圓形花束。這是為了在
秋天的長夜裡，在自宅中與朋友一起喝茶時
可以擺飾在旁而製作的。海芋及紅葉火龍果
的線條展現出秋天豐盛的自然感。

FLOWER & GREEN
————
香水百合・洋桔梗・蠟梅・海芋・紅葉火龍果

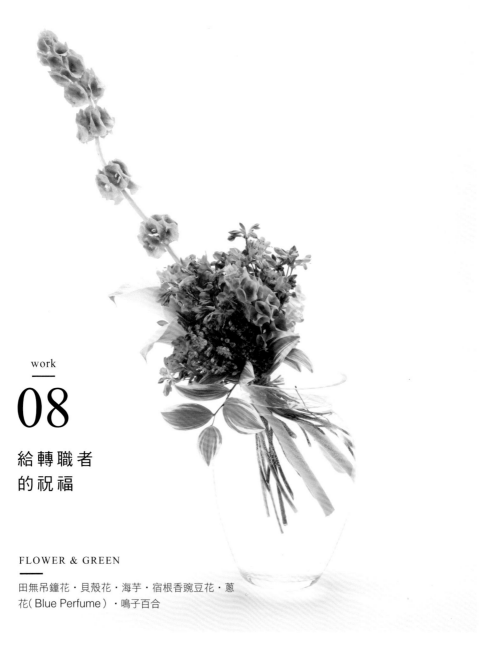

work

08

給轉職者
的祝福

FLOWER & GREEN

田無吊鐘花・貝殼花・海芋・宿根香豌豆花・蔥
花（Blue Perfume）・鳴子百合

這把花束是在送別會時送給即將轉職的同
事。花束中混合了各式各樣的顏色，用來表
現朋友的個性。透過向上延展的貝殼花，表
示支持著對方也能夠如此強韌，並繼續堅
持。

FACTOR 01 用途	禮物
FACTOR 02 場面	送別
FACTOR 03 花器	玻璃花器
FACTOR 04 保存期限	5日至1週
FACTOR 05 環境	私人住宅
FACTOR 06 成本	花店售價在4000日圓以內

呈現延伸感

將吊鐘花聚集

下方組合各式
各樣的花材

〔 設計圖 〕

〔 設計圖 〕

將電信蘭葉葉片
摺成圓形，
並以釘書機固定

斑春蘭營造
自然感的捲曲狀

FACTOR 01 用途	禮物
FACTOR 02 場面	生日
FACTOR 03 花器	不明
FACTOR 04 保存期限	5日至1週
FACTOR 05 環境	私人住宅
FACTOR 06 成本	花店售價在4000日圓以內

FLOWER & GREEN

玫瑰・電信蘭葉・朱蕉・滿天星・星辰花・斑春蘭
葉

這把氛圍溫柔的花束，是用來送給6月生日
的朋友。因為朋友是人見人愛的類型，所以
選用粉紅色花材，並搭配讓人感受到6月季
節生命力的綠色葉材。將電信蘭葉的一部分
捲成圓形，並以釘書機固定。

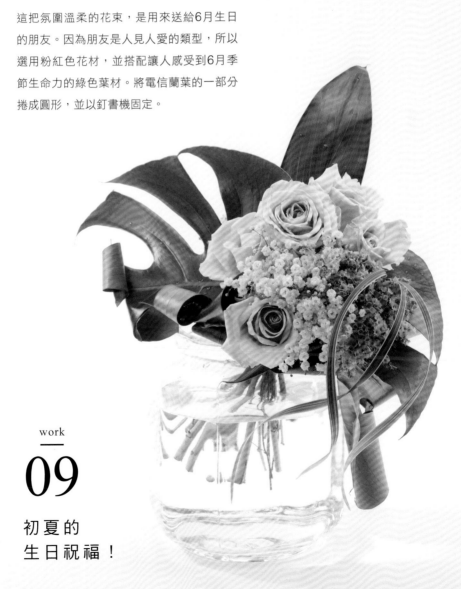

work

09

初夏的
生日祝福！

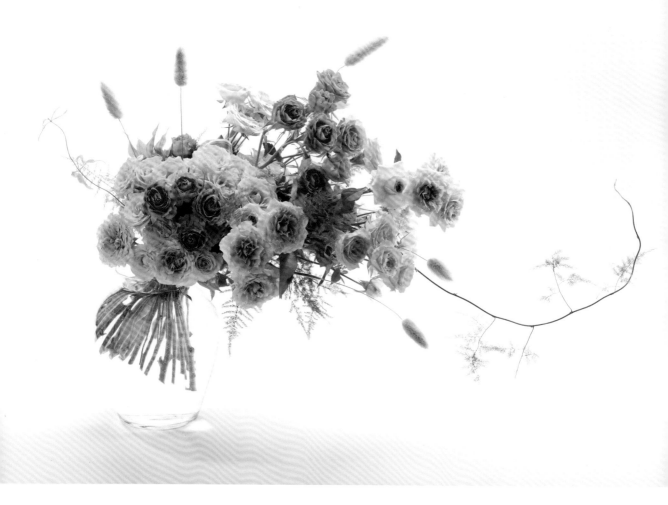

<table>
<tr><td>work</td><td rowspan="2" style="font-size:2em">10</td><td>展現花園派對的氛圍</td></tr>
<tr><td></td><td>這是用來裝點花園派對的自然風繽紛花束。為了讓客人在回家時，可以不需要包裝直接抱著帶走，所以花莖部分有預留了長度。光是觀賞就能讓人感到喜悅的花束，擺飾在會場則有助於增添華麗感。</td></tr>
</table>

FACTOR 01 用途	禮物
FACTOR 02 場面	花園派對
FACTOR 03 花器	玻璃花器
FACTOR 04 保存期限	1日至2日
FACTOR 05 環境	戶外
FACTOR 06 成本	花店售價在5000日圓以內

FLOWER & GREEN

玫瑰（Shooting Star・Sunny Day・Priscilla）・
兔尾草・蔓生百部・蘆筍草

隨機配置各種顏色

底部的花材
長度較短，
展現量感

中段以迷你
玫瑰來填補

能夠讓人直接
抱走的花莖長度

〔設計圖〕

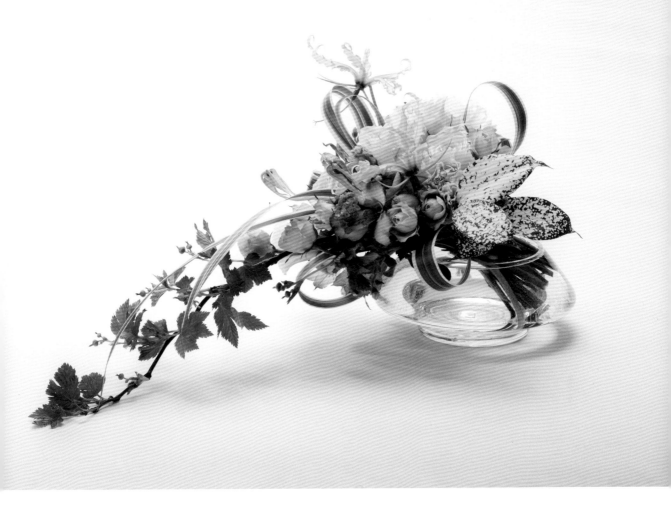

<table>
<tr><td>work</td><td rowspan="2"></td></tr>
</table>

work 11　表現出替對方高興的心情

這把花束是用來祝賀朋友女兒的婚禮。大量使用葉材及迷你玫瑰，展現出可愛與華麗感。考量到這把花束擺在朋友家窗邊的狀態，留意花束的顏色與形狀，讓它在光照之下依然能展現出美感。

FACTOR 01 用途	禮物
FACTOR 02 場面	慶祝結婚
FACTOR 03 花器	不明
FACTOR 04 保存期限	3日至1週
FACTOR 05 環境	私人住宅・窗邊
FACTOR 06 成本	花店售價在7000日圓以內

FLOWER & GREEN

玫瑰2種・康乃馨・火焰百合・日本藍星花・洋桔梗・桔梗蘭・木莓・星點木

火焰百合仿佛要跳躍而出，具有活力

以黃色與乳白色玫瑰增添溫柔感

以木莓呈現延伸感

可愛的迷你玫瑰配置在前方

以星點木來收束

展現桔梗蘭的美麗線條

使用白色與紫色的洋桔梗營造華麗感

使用華麗的大型康乃馨

〔 設計圖 〕

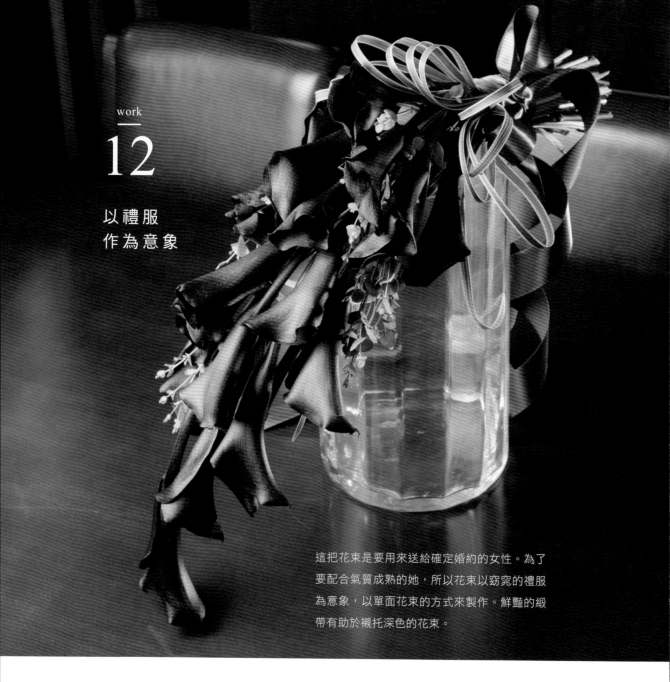

12

以禮服
作為意象

這把花束是要用來送給確定婚約的女性。為了
要配合氣質成熟的她，所以花束以窈窕的禮服
為意象，以單面花束的方式來製作。鮮豔的緞
帶有助於襯托深色的花束。

FACTOR 01 用途	禮物
FACTOR 02 場面	慶祝訂婚
FACTOR 03 花器	不明
FACTOR 04 保存期限	5日至1週
FACTOR 05 環境	私人住宅
FACTOR 06 成本	花店售價在10000日圓以內

FLOWER & GREEN

海芋・尤加利・斑春蘭葉

〔設計圖〕

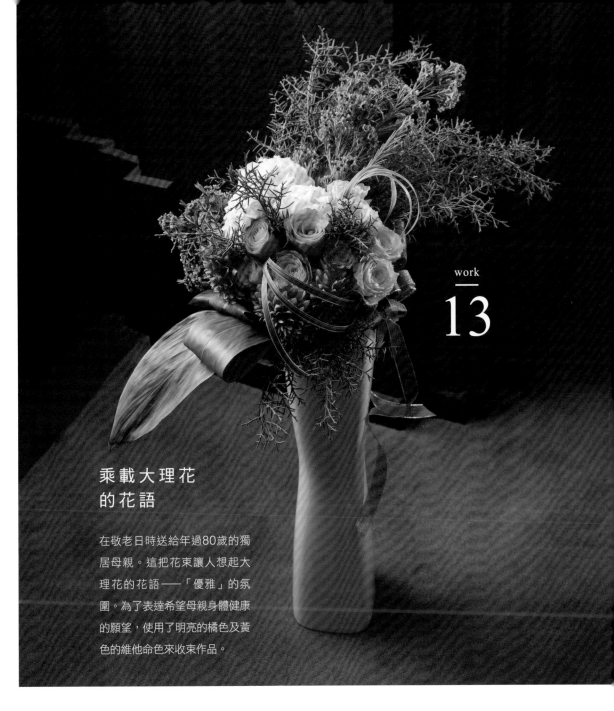

work

13

乘載大理花
的花語

在敬老日時送給年過80歲的獨
居母親。這把花束讓人想起大
理花的花語——「優雅」的氛
圍。為了表達希望母親身體健康
的願望,使用了明亮的橘色及黃
色的維他命色來收束作品。

FACTOR 01 用途	禮物
FACTOR 02 場面	敬老日
FACTOR 03 花器	細陶器
FACTOR 04 保存期限	5日至1週
FACTOR 05 環境	私人住宅
FACTOR 06 成本	花店售價在10000日圓以內

FLOWER & GREEN

大理花2種・玫瑰2種・蠟梅・針葉樹(Blue Ice)・
巴西葉

〔 設計圖 〕

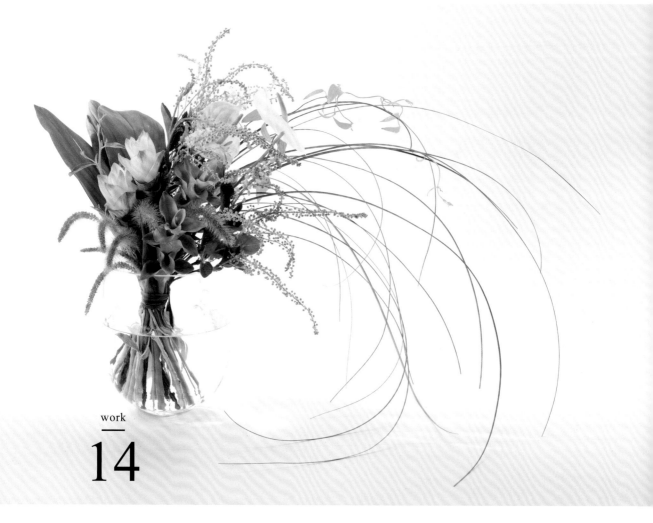

<div style="text-align:center">work</div>

14

感受微風吹拂的
綠色花束

在夏季的盂蘭盆節懷想去世的
人，用以擺飾在自宅客廳的花
束。髭脈檔葉樹的花語是「滿溢
的思念」。重疊使用薑荷花的葉
子，強調出綠色的感覺。

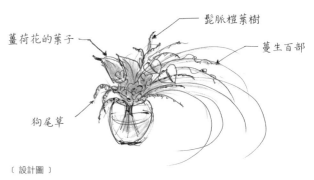

薑荷花的葉子　　　　　　　髭脈檔葉樹

　　　　　　　　　　　　　蔓生百部

狗尾草

〔設計圖〕

FLOWER & GREEN

薑荷花（Emerald Pagota・White
271）・火鶴（Louis）・髭脈檔葉
樹・狗尾草・蔓生百部・橄欖・熊草

FACTOR 01 用途	自宅用
FACTOR 02 場面	無
FACTOR 03 花器	玻璃花器
FACTOR 04 保存期限	5日至1週
FACTOR 05 環境	私人住宅・客廳
FACTOR 06 成本	花店售價在5000日圓以內

work

15

享受春天

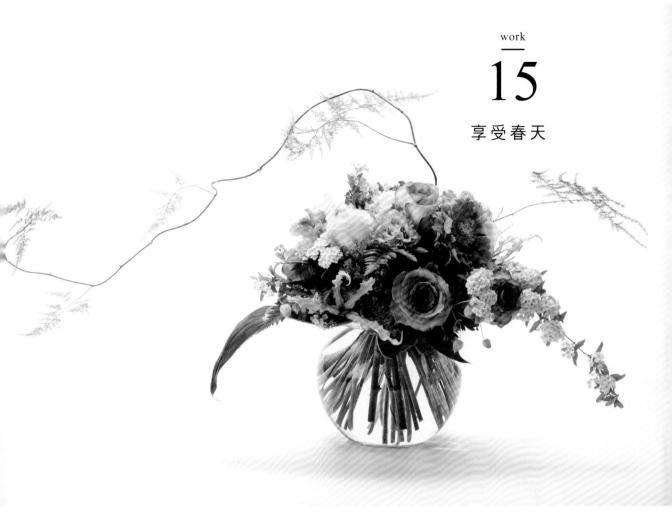

運用大量春天的花材來營造豐盛感的花束，其
要點是要使用多種顏色。以圓形花束的方式來
進行配置，因此能夠欣賞到各種色彩，並以蘆
筍草重點式拉出線條。可以擺在春天陽光灑落
的客廳與入口處來加以欣賞。

重點線條

考慮顏色
的平衡

〔設計圖〕

FACTOR 01 用途	自宅用
FACTOR 02 場面	無
FACTOR 03 花器	玻璃花器
FACTOR 04 保存期限	5日至1週
FACTOR 05 環境	私人住宅
FACTOR 06 成本	花店售價在7000日圓以內

FLOWER & GREEN

蔥花（Blue Perfume）・玫瑰・火燄百
合・松蟲草・洋桔梗・白芨・小手毬・
白玉草（Green Bell）・綠石竹・朱
蕉・高山羊齒・蘆筍草

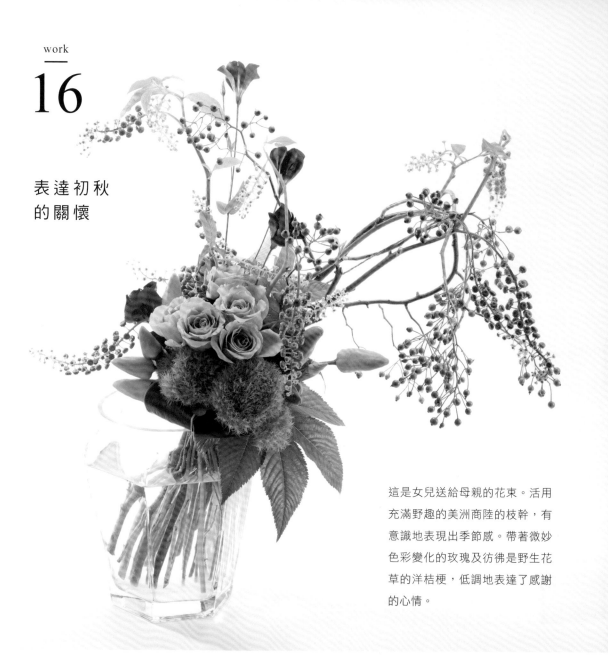

work

16

表達初秋
的關懷

這是女兒送給母親的花束。活用
充滿野趣的美洲商陸的枝幹，有
意識地表現出季節感。帶著微妙
色彩變化的玫瑰及彷彿是野生花
草的洋桔梗，低調地表達了感謝
的心情。

將野玫瑰加以彎摺
形成輪狀

活用美洲商陸
自然的線條

用觀賞辣椒來增加
秋天風情

〔設計圖〕

FACTOR 01 用途	禮物
FACTOR 02 場面	送給母親
FACTOR 03 花器	玻璃花器
FACTOR 04 保存期限	5日至1週
FACTOR 05 環境	私人住宅
FACTOR 06 成本	花店售價在5000日圓以內

FLOWER & GREEN

美洲商陸・野玫瑰・觀賞辣椒・綠石竹・洋
桔梗・木莓（Baby Hans）・玫瑰（Cafe
Latte）・朱蕉（Cappuccino）

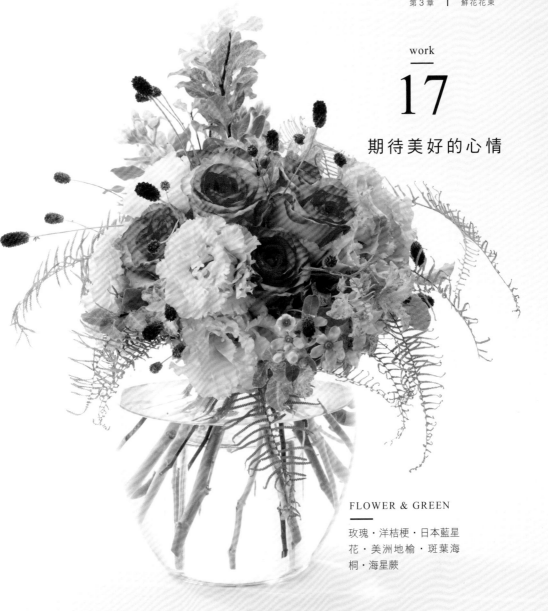

work

17

期待美好的心情

FLOWER & GREEN
————
玫瑰・洋桔梗・日本藍星
花・美洲地榆・斑葉海
桐・海星蕨

在氣餒或工作不順利時，可以擺上這把花束，讓自己開心一點。溫柔的粉紅色搭配日本藍星花的水色，給人一種沉靜的感覺，讓人心情愉悅，可以繼續往前邁進。

FACTOR 01 用途	自宅用
FACTOR 02 場面	無
FACTOR 03 花器	玻璃花器
FACTOR 04 保存期限	5日至1週
FACTOR 05 環境	私人住宅
FACTOR 06 成本	花店售價在5000日圓以內

〔 設計圖 〕

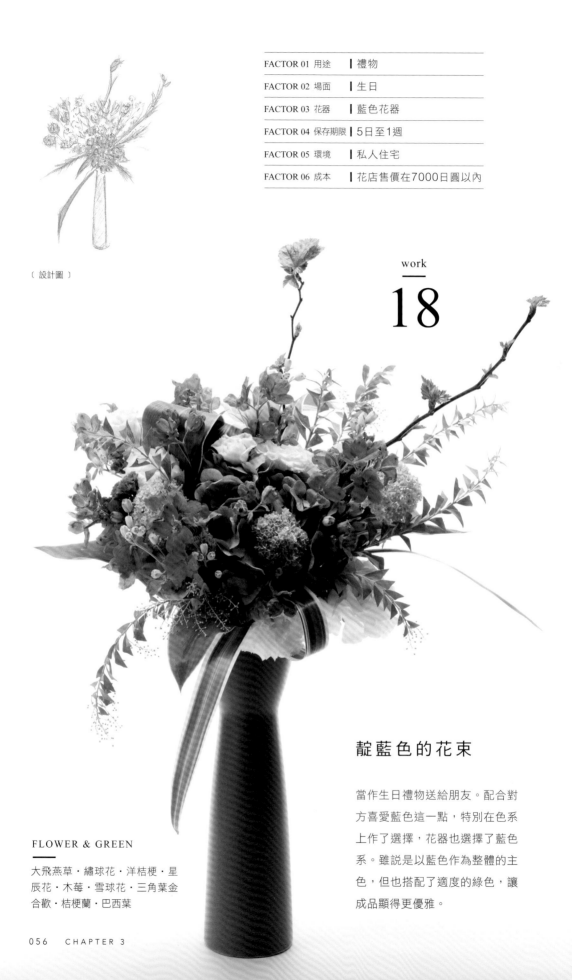

FACTOR 01 用途	禮物
FACTOR 02 場面	生日
FACTOR 03 花器	藍色花器
FACTOR 04 保存期限	5日至1週
FACTOR 05 環境	私人住宅
FACTOR 06 成本	花店售價在7000日圓以內

〔 設計圖 〕

work
———
18

靛藍色的花束

當作生日禮物送給朋友。配合對方喜愛藍色這一點，特別在色系上作了選擇，花器也選擇了藍色系。雖說是以藍色作為整體的主色，但也搭配了適度的綠色，讓成品顯得更優雅。

FLOWER & GREEN

大飛燕草・繡球花・洋桔梗・星辰花・木莓・雪球花・三角葉金合歡・桔梗蘭・巴西葉

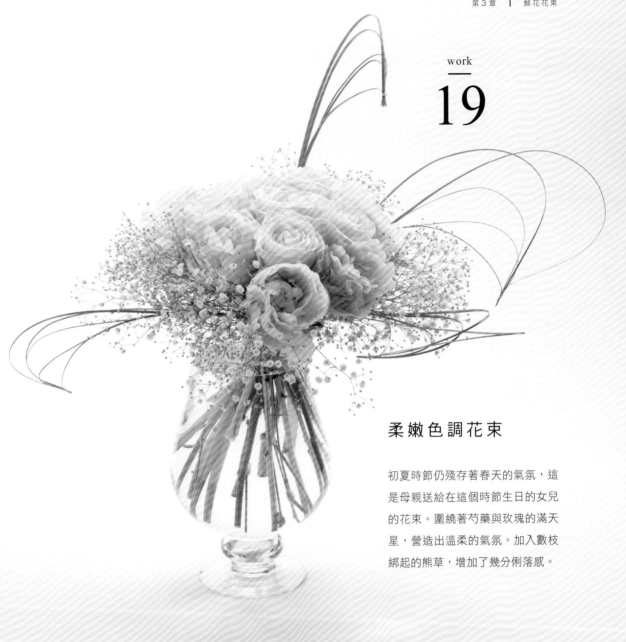

work
—
19

柔嫩色調花束

初夏時節仍殘存著春天的氣氛，這
是母親送給在這個時節生日的女兒
的花束。圍繞著芍藥與玫瑰的滿天
星，營造出溫柔的氣氛。加入數枝
綁起的熊草，增加了幾分俐落感。

FACTOR 01 用途	禮物
FACTOR 02 場面	生日
FACTOR 03 花器	玻璃花器
FACTOR 04 保存期限	5日至1週
FACTOR 05 環境	私人住宅
FACTOR 06 成本	花店售價在5000日圓以內

FLOWER & GREEN

玫瑰・芍藥・滿天星・熊草

將熊草的前端綁起

運用滿天星
來圍繞玫瑰與芍藥

〔設計圖〕

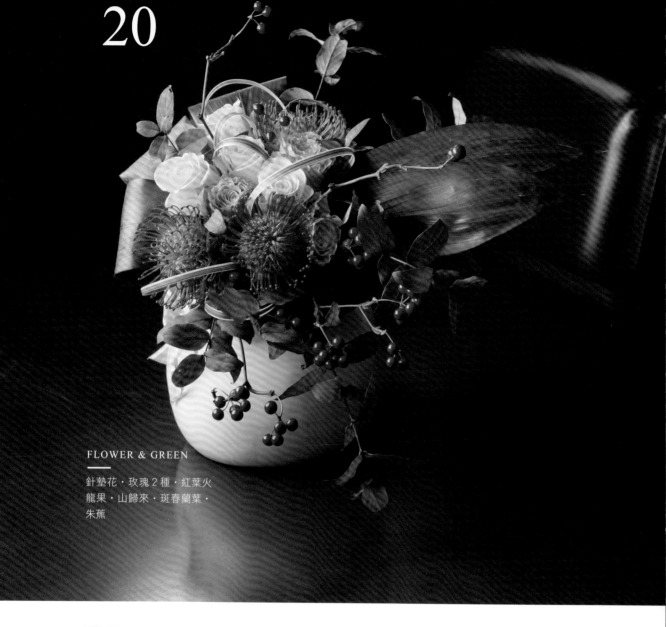

20

FLOWER & GREEN

針墊花・玫瑰2種・紅葉火
龍果・山歸來・斑春蘭葉・
朱蕉

FACTOR 01 用途	裝飾
FACTOR 02 場面	無
FACTOR 03 花器	白色花器
FACTOR 04 保存期限	5日至1週
FACTOR 05 環境	商店・收銀櫃檯
FACTOR 06 成本	花店售價在10000日圓以內

傳遞秋天的訊息

這把花束是商店店長為了要裝飾收銀櫃檯
而訂製的。以橘色與黃色來統整的圓形花
束，加入了紅葉與果實，充滿了秋天的氣
息。珍墊花這樣獨具個性的花材，也會有
助於帶出與客人之間對話的效果。

FACTOR 01 用途	禮物
FACTOR 02 場面	送給朋友
FACTOR 03 花器	不明
FACTOR 04 保存期限	5日至1週
FACTOR 05 環境	私人住宅
FACTOR 06 成本	花店售價在10000日圓以內

FLOWER & GREEN

洋桔梗・玫瑰・夕霧草・蓮子草（千日小坊）・吊鐘花・朱蕉

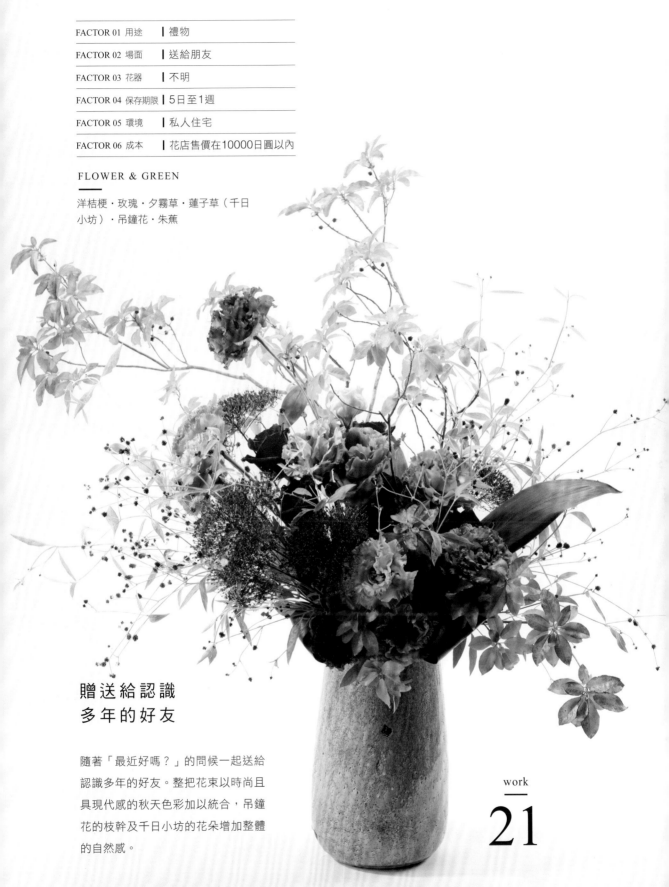

贈送給認識多年的好友

隨著「最近好嗎？」的問候一起送給認識多年的好友。整把花束以時尚且具現代感的秋天色彩加以統合，吊鐘花的枝幹及千日小坊的花朵增加整體的自然感。

work

21

FLOWER & GREEN

帝后花・非洲菊・玫瑰・松蟲草・非洲鬱金
香・火龍果・小綠果・針葉樹・松果・素馨
花・柳橙切片

work
—
22

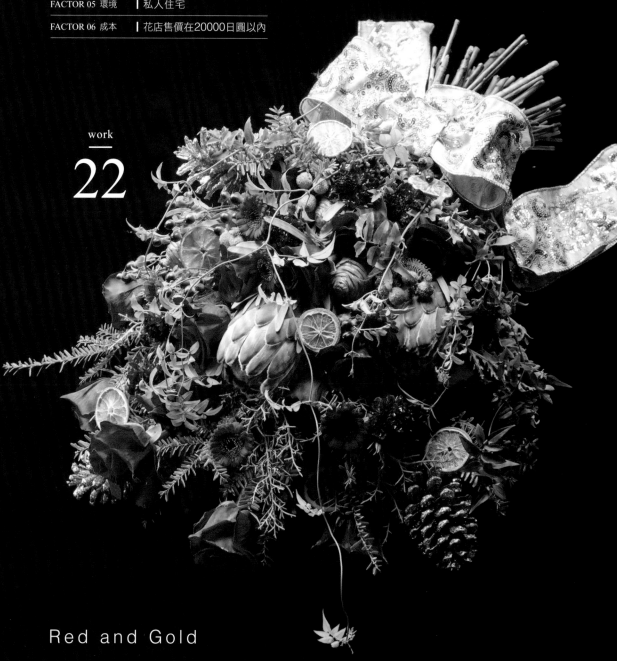

Red and Gold

這是丈夫要送給妻子的聖誕禮物。在基本款
的紅色花材當中結合獨具特色的當地花材，
用以表現成熟感。以寬幅的緞帶來搭配花束
的豪華氣氛，完成華麗氛圍的花束。

FACTOR 01 用途	自宅用
FACTOR 02 場面	無
FACTOR 03 花器	藍色玻璃花器
FACTOR 04 保存期限	5日至1週
FACTOR 05 環境	私人住宅
FACTOR 06 成本	花店售價在6000日圓以內

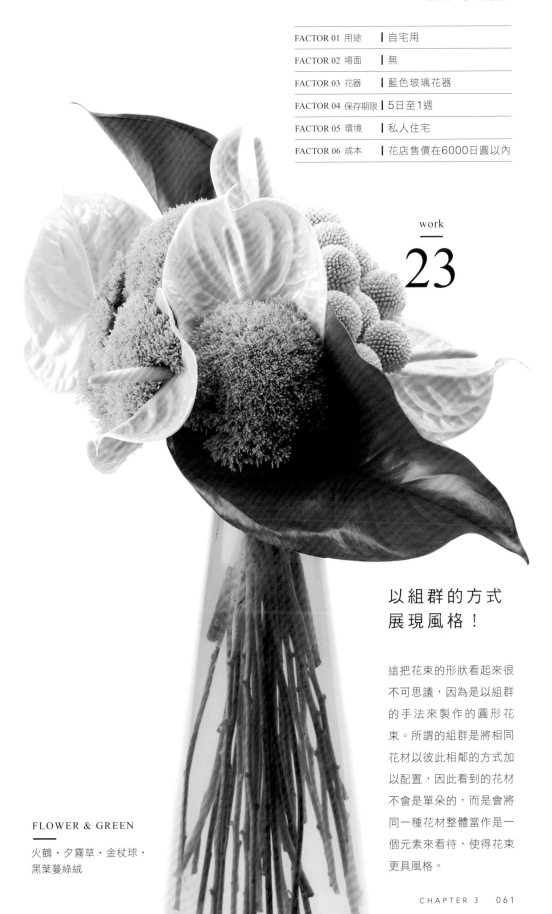

work
23

以組群的方式
展現風格！

這把花束的形狀看起來很
不可思議，因為是以組群
的手法來製作的圓形花
束。所謂的組群是將相同
花材以彼此相鄰的方式加
以配置，因此看到的花材
不會是單朵的，而是會將
同一種花材整體當作是一
個元素來看待，使得花束
更具風格。

FLOWER & GREEN

火鶴・夕霧草・金杖球・
黑葉蔓綠絨

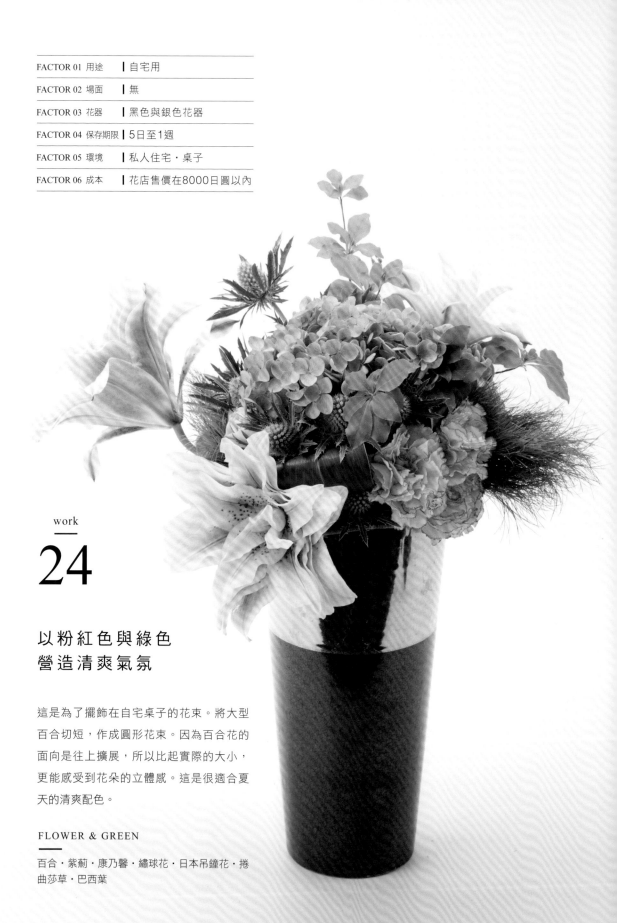

FACTOR 01 用途	自宅用
FACTOR 02 場面	無
FACTOR 03 花器	黑色與銀色花器
FACTOR 04 保存期限	5日至1週
FACTOR 05 環境	私人住宅・桌子
FACTOR 06 成本	花店售價在8000日圓以內

work
—
24

以粉紅色與綠色
營造清爽氣氛

這是為了擺飾在自宅桌子的花束。將大型
百合切短,作成圓形花束。因為百合花的
面向是往上擴展,所以比起實際的大小,
更能感受到花朵的立體感。這是很適合夏
天的清爽配色。

FLOWER & GREEN
—

百合・紫薊・康乃馨・繡球花・日本吊鐘花・捲
曲莎草・巴西葉

FACTOR 01 用途	探視
FACTOR 02 場面	送給朋友
FACTOR 03 花器	不明
FACTOR 04 保存期限	5日至1週
FACTOR 05 環境	私人住宅
FACTOR 06 成本	花店售價在7000日圓以內

FLOWER & GREEN

火鶴・海芋・玫瑰・長壽花・繡球花・尤加利・
紐西蘭麻・桔梗蘭

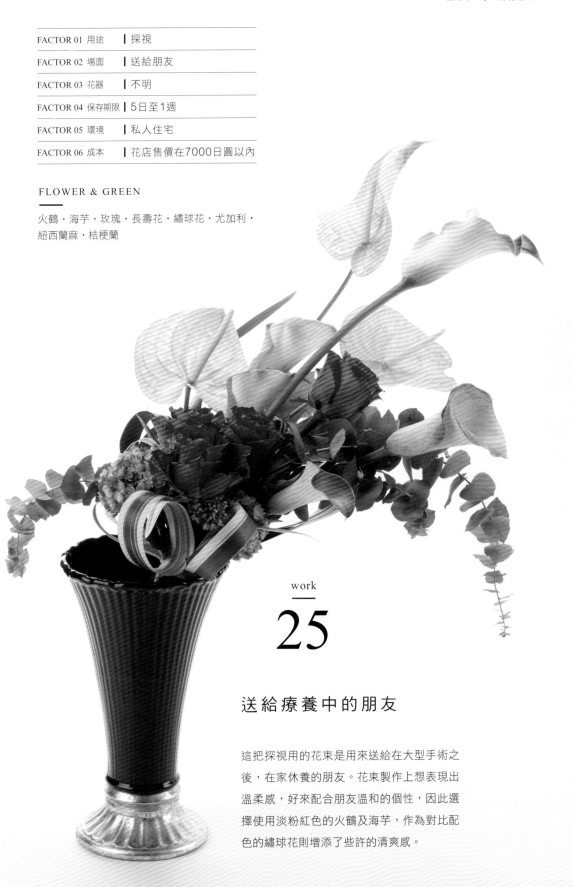

work
25

送 給 療 養 中 的 朋 友

這把探視用的花束是用來送給在大型手術之
後，在家休養的朋友。花束製作上想表現出
溫柔感，好來配合朋友溫和的個性，因此選
擇使用淡粉紅色的火鶴及海芋，作為對比配
色的繡球花則增添了些許的清爽感。

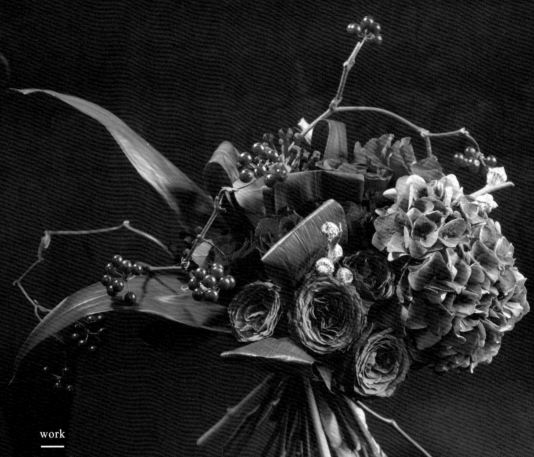

work

26

時尚的
秋天花束

這束花要送給同輩的友人,是適合在秋冬季節擺飾的現代感圓形花束。獨具秋天氣氛的山歸來紅色果實,及深色的繡球花,都很適合這樣的季節氣氛。

FLOWER & GREEN

玫瑰・繡球花・山歸來・寒丁子・洋桔梗・尤加利果實・朱蕉

FACTOR 01 用途	禮物	
FACTOR 02 場面	送給朋友	
FACTOR 03 花器	不明	
FACTOR 04 保存期限	5日至1週	
FACTOR 05 環境	私人住宅	
FACTOR 06 成本	花店售價在10000日圓以內	

FACTOR 01	用途	禮物
FACTOR 02	場面	聖誕節
FACTOR 03	花器	不明
FACTOR 04	保存期限	5日至1週
FACTOR 05	環境	餐廳
FACTOR 06	成本	花店售價在8000日圓以內

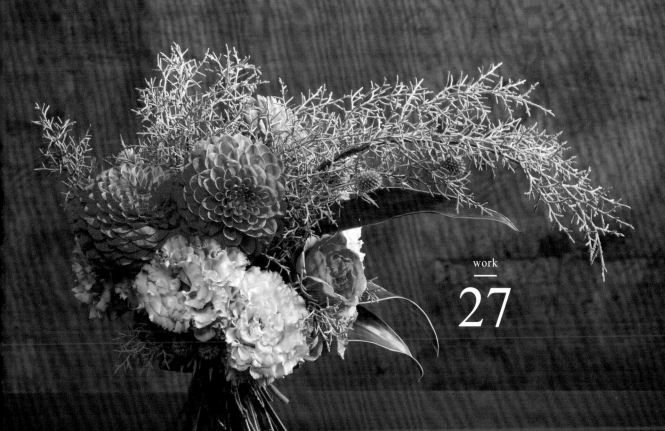

work
— 27

成熟感的粉紅色花束

配色以鮮豔的粉紅色與淡粉紅色的濃淡變化來加以統合。這把花束是為了要送給經常造訪的餐廳而製作的。在飽滿的圓形花束當中，加入紫薊及針葉樹的銀綠色，自然展現出了聖誕節的氣氛。

FLOWER & GREEN

大理花・洋桔梗・玫瑰・紫薊・針葉樹（Blue Ice）・朱蕉

work

28

集 合 小 型 的 春 季 花 材

集合春天的小型花材，作成球狀的花束。
在顏色溫柔的花束中，鮮豔的粉紅色風信
子花串成為重點。這是用來贈送給親人的
禮物。

FACTOR 01 用途	禮物	
FACTOR 02 場面	送給親人	
FACTOR 03 花器	細長花器	
FACTOR 04 保存期限	5日至1週	
FACTOR 05 環境	私人住宅	
FACTOR 06 成本	花店售價在15000日圓以內	

FLOWER & GREEN

風信子3種・黑種草・金合歡・鬱金香・三色堇・
陸蓮3種・櫻花・尤加利・珍珠草

FACTOR 01 用途	自宅用
FACTOR 02 場面	無
FACTOR 03 花器	玻璃花器
FACTOR 04 保存期限	5日至1週
FACTOR 05 環境	私人住宅
FACTOR 06 成本	花店售價在8000日圓以內

work

29

享受兩種
不同的風情

以螺旋式製作而成的花束。將5
朵海芋有節奏地加以配置，搭配
火鶴葉來表現韻律感。在花束上
端以鮮豔顏色加以統整，底部則
選用柔嫩的顏色，這種色調的對
比也很值得玩味。

FLOWER & GREEN

海芋・繡球花・稜角桉・火鶴葉

work

30

以當季的朦朧美作為贈禮

女高中生訂製了這把花束當作送給母親的生日禮物。以初夏時節的
花材為主，搭配紫色系的花材，再以煙霧樹來襯托出花材的美感。將
質感獨特的銀葉菊組群組合在右下方，如此一來，花束置放於花器之
後，就能展現彷彿是綁了緞帶的感覺。

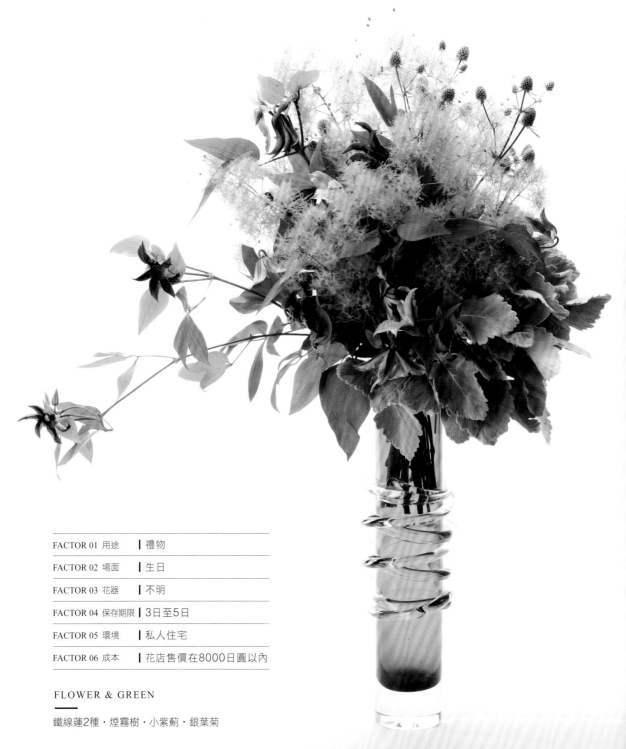

FACTOR 01 用途	禮物
FACTOR 02 場面	生日
FACTOR 03 花器	不明
FACTOR 04 保存期限	3日至5日
FACTOR 05 環境	私人住宅
FACTOR 06 成本	花店售價在8000日圓以內

FLOWER & GREEN

鐵線蓮2種・煙霧樹・小紫薊・銀葉菊

FACTOR 01 用途	自宅
FACTOR 02 場面	無
FACTOR 03 花器	陶器
FACTOR 04 保存期限	5日至1週
FACTOR 05 環境	私人住宅
FACTOR 06 成本	花店售價在6000日圓以內

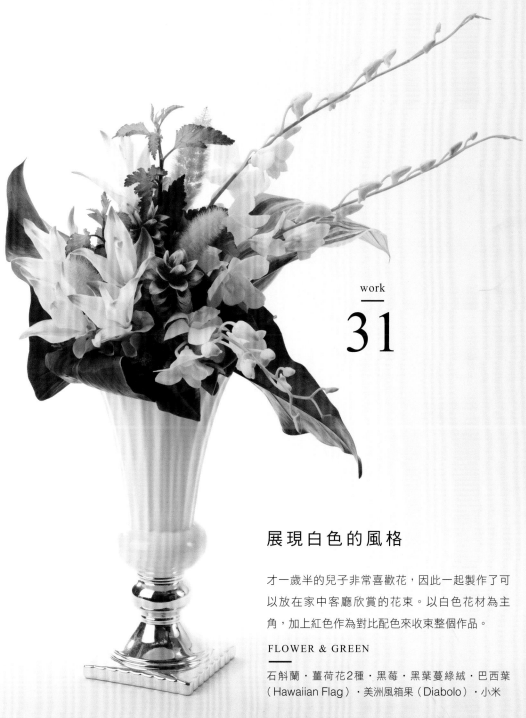

work
—
31

展現白色的風格

才一歲半的兒子非常喜歡花,因此一起製作了可以放在家中客廳欣賞的花束。以白色花材為主角,加上紅色作為對比配色來收束整個作品。

FLOWER & GREEN

石斛蘭・薑荷花2種・黑莓・黑葉蔓綠絨・巴西葉（Hawaiian Flag）・美洲風箱果（Diabolo）・小米

以成熟感的向日葵
來營造清涼感

以2種棕色向日葵作為主花的深色花
束，是為了裝飾避暑地的別墅而製
作的。以圓形花束的方式製作，紫
錐花營造動感，最後再搭配大片的
葉材。

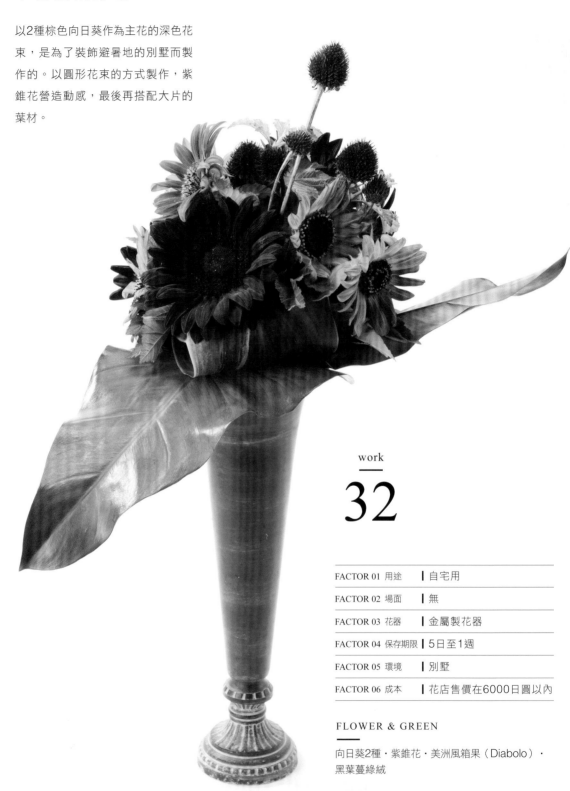

work
───
32

FACTOR 01 用途	自宅用
FACTOR 02 場面	無
FACTOR 03 花器	金屬製花器
FACTOR 04 保存期限	5日至1週
FACTOR 05 環境	別墅
FACTOR 06 成本	花店售價在6000日圓以內

FLOWER & GREEN

向日葵2種・紫錐花・美洲風箱果（Diabolo）・
黑葉蔓綠絨

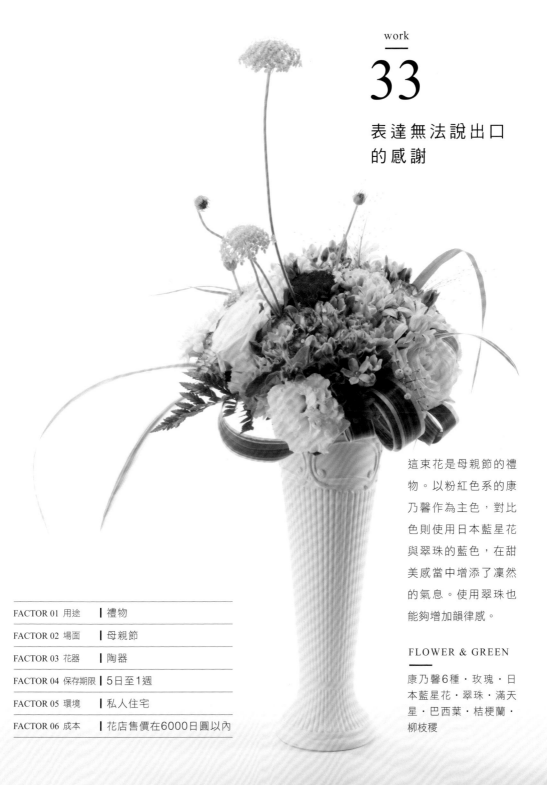

work
—
33

表達無法說出口的感謝

這束花是母親節的禮物。以粉紅色系的康乃馨作為主色，對比色則使用日本藍星花與翠珠的藍色，在甜美感當中增添了凜然的氣息。使用翠珠也能夠增加韻律感。

FLOWER & GREEN

康乃馨6種・玫瑰・日本藍星花・翠珠・滿天星・巴西葉・桔梗蘭・柳枝稷

FACTOR 01 用途	┃	禮物
FACTOR 02 場面	┃	母親節
FACTOR 03 花器	┃	陶器
FACTOR 04 保存期限	┃	5日至1週
FACTOR 05 環境	┃	私人住宅
FACTOR 06 成本	┃	花店售價在6000日圓以內

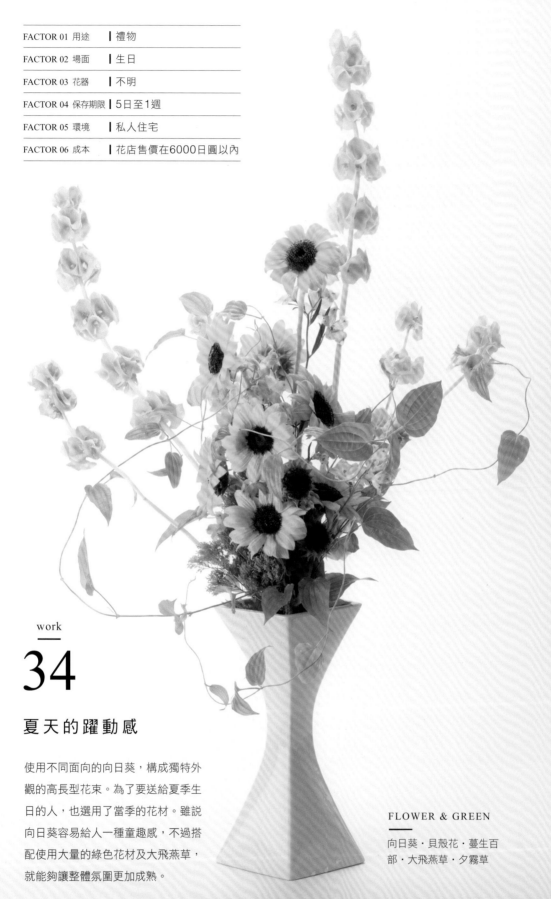

FACTOR 01 用途	禮物
FACTOR 02 場面	生日
FACTOR 03 花器	不明
FACTOR 04 保存期限	5日至1週
FACTOR 05 環境	私人住宅
FACTOR 06 成本	花店售價在6000日圓以內

work
——
34

夏天的躍動感

使用不同面向的向日葵，構成獨特外
觀的高長型花束。為了要送給夏季生
日的人，也選用了當季的花材。雖說
向日葵容易給人一種童趣感，不過搭
配使用大量的綠色花材及大飛燕草，
就能夠讓整體氛圍更加成熟。

FLOWER & GREEN
——
向日葵‧貝殼花‧蔓生百
部‧大飛燕草‧夕霧草

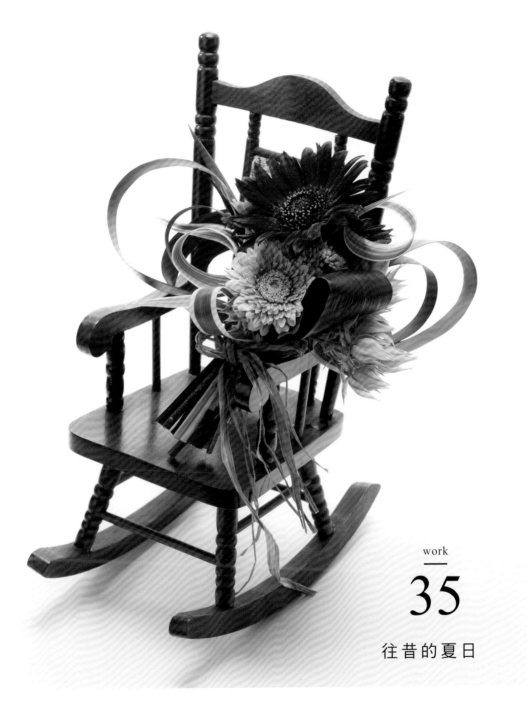

work
—
35

往 昔 的 夏 日

曾孫為了已經過世的曾祖父，訂製祭祀用的花束。回憶起小時候在外遊玩時看見的夏日夕陽，因此選擇了暗色系的向日葵。

FLOWER & GREEN

向日葵・新娘花・非洲菊・進口長壽花・桔梗蘭・紐西蘭麻

FACTOR 01 用途	祭祀
FACTOR 02 場面	給曾祖父
FACTOR 03 花器	不明
FACTOR 04 保存期限	4日至6日
FACTOR 05 環境	私人住宅
FACTOR 06 成本	花店售價在4000日圓以內

FACTOR 01 用途	自宅用	
FACTOR 02 場面	無	
FACTOR 03 花器	玻璃花器	
FACTOR 04 保存期限	5日至1週	
FACTOR 05 環境	私人住宅	
FACTOR 06 成本	花店售價在6000日圓以內	

work
36

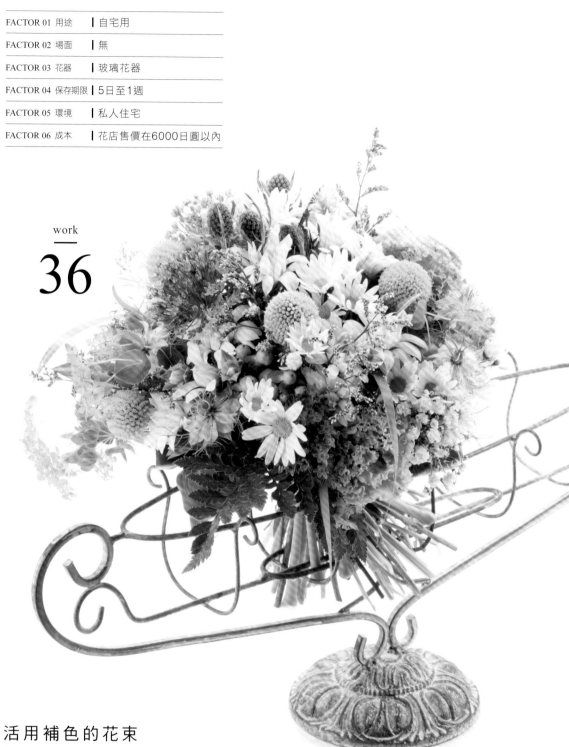

活用補色的花束

這把花束是當作送給自己的獎勵,所以最
大的樂趣就是只選用自己喜愛的花材。以
白色、藍色與紫色的小花為主作成圓形花
束,而在透明感的花材當中使用金杖球的
黃色作為對比配色,會產生很好的效果。

FLOWER & GREEN

蔥花・瑪格麗特・小紫薊・黑種草・火龍果・洋桔
梗・康乃馨・卡斯比亞・滿天星・雪球花・金杖
球・金翠花・高山羊齒・兔尾草

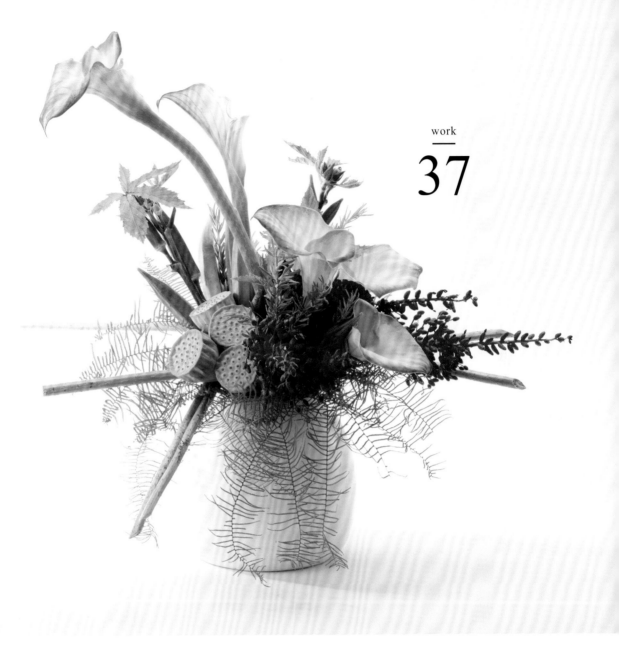

夏日風情的花束

這把花束是要送給一直以來照顧自己,位處
神奈川縣的湘南江之島的美容院。位於七里
濱的店家,從大窗戶可以眺望江之島及紅色
富士。為了要配合這樣的景色,因此使用了
珊瑚鳳梨如此特殊的花材,就是要作出獨具
地域特色的花束。將這把充滿獨特花材的花
束來當作迎客擺飾,希望能夠讓客人及店員
們都能量滿滿。

FACTOR 01 用途	裝飾
FACTOR 02 場面	無
FACTOR 03 花器	不明
FACTOR 04 保存期限	5日至1週
FACTOR 05 環境	美容院・入口
FACTOR 06 成本	花店售價在8000日圓以內

FLOWER & GREEN

海芋・秋葵・珊瑚鳳梨・海星蕨

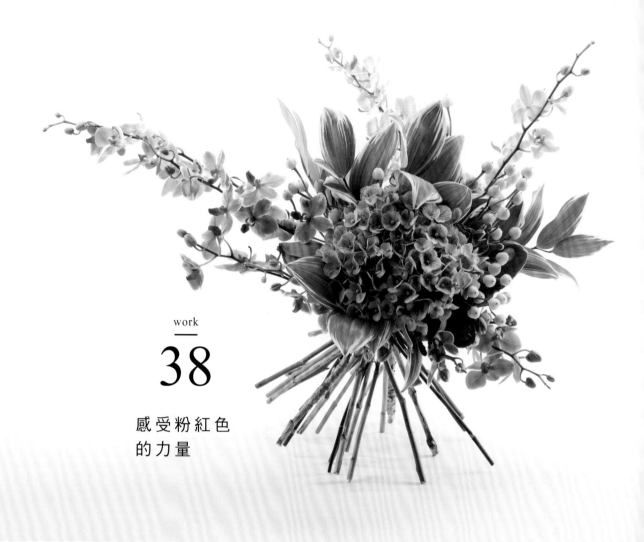

<div style="text-align:center">

work

38

感受粉紅色
的力量

</div>

使用藍綠色的繡球花當作主花，搭配
紫紅色的石斛蘭及玫瑰，組合成給人
深刻印象的花束。考慮到是要裝飾在
服飾店的棚架上，因此設計上要讓人
感受到空間延展的感覺。在充滿活力
的花色上，搭配大量的鳴子百合，以
輕盈感來完成作品。

FLOWER & GREEN

石斛蘭2種 · 玫瑰 · 繡球花 · 鳴子百合

FACTOR 01 用途	裝飾
FACTOR 02 場面	無
FACTOR 03 花器	玻璃花器
FACTOR 04 保存期限	5日至1週
FACTOR 05 環境	服飾店 · 棚架上
FACTOR 06 成本	花店售價在8000日圓以內

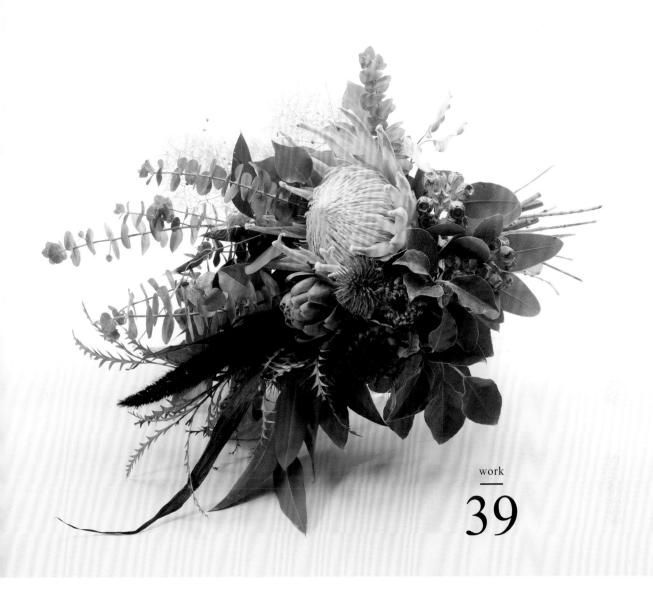

work
——
39

FACTOR 01 用途	｜	禮物
FACTOR 02 場面	｜	送給朋友
FACTOR 03 花器	｜	不明
FACTOR 04 保存期限	｜	1週以上
FACTOR 05 環境	｜	私人住宅
FACTOR 06 成本	｜	花店售價在8000日圓以內

FLOWER & GREEN

帝王花・朝鮮薊・紅石南葉佛塔花・紫薊・棱角
桉・圓葉尤加利・茱萸・紫蘆葦・銀樺・煙霧樹

可作為乾燥花的擺飾

以南半球生長的花草為主角，搭配大
量銀綠色的葉材所組成的花束。送給
喜愛休閒風格的室內設計的朋友，希
望對方能夠享受花束從新鮮變為乾燥
的樂趣。

FACTOR 01 用途	禮物	
FACTOR 02 場面	生日	
FACTOR 03 花器	不明	
FACTOR 04 保存期限	5日至1週	
FACTOR 05 環境	私人住宅	
FACTOR 06 成本	花店售價在6000日圓以內	

FLOWER & GREEN
—
芍藥・梔子花・紫薊・棉花・煙
霧樹・銀樺・針葉樹・尤加利・
雲龍柳

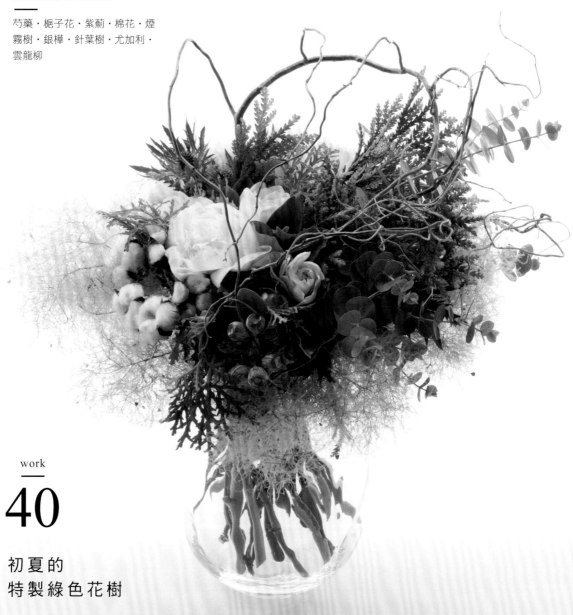

work
—
40

初夏的
特製綠色花樹

送給在6月生日的人的禮物，因此以當季的花材作為主花加以製作。使
用芍藥、梔子花及其它綠色葉材，在花束外圍再使用煙霧樹來加以裝
飾。帶著優雅的香氣，同時獨具個性，給人留下深刻的印象。

FACTOR 01 用途	禮物
FACTOR 02 場面	結婚記念日
FACTOR 03 花器	不明
FACTOR 04 保存期限	4日至1週
FACTOR 05 環境	私人住宅
FACTOR 06 成本	花店售價在10000日圓以內

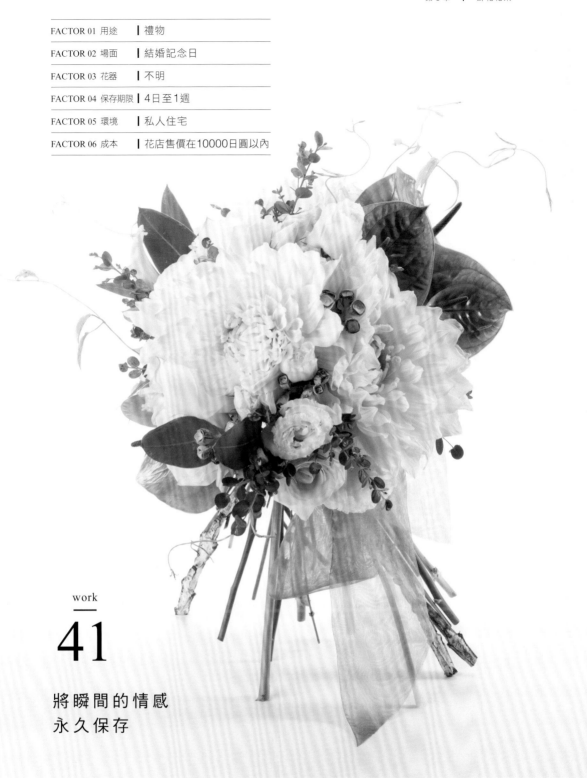

work

41

將瞬間的情感
永久保存

送給即將迎接結婚紀念日的夫婦。在讓人想起新娘捧花的
白色花材當中，加入火鶴的茶色及尤加利的葉色作為對比
配色。為了要搭配火鶴，選擇了歐根紗材質的緞帶。

FLOWER & GREEN

大理花・火鶴・洋桔梗・稜角
桉・銀葉桉・蔓生百部

包裝過的花束

在花店購買花束時，店家會順便包裝。
透過包裝可以增加花束的魅力，同時也具備保護的效果。

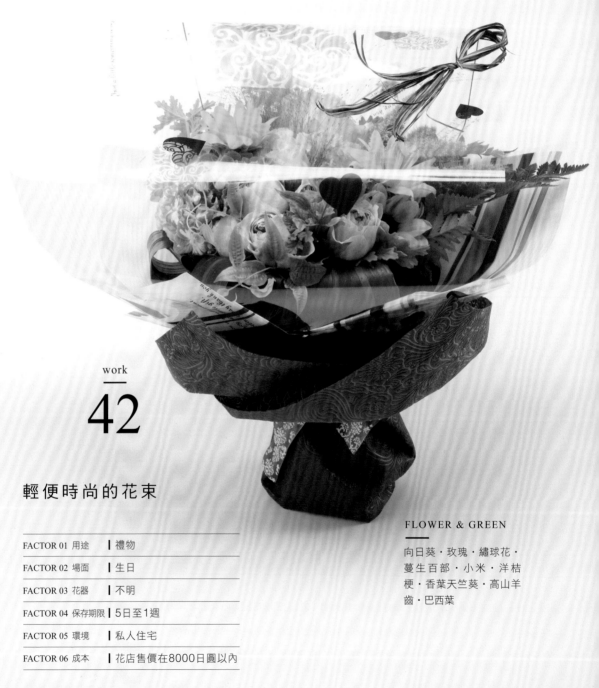

work

42

輕便時尚的花束

FACTOR 01 用途	禮物	
FACTOR 02 場面	生日	
FACTOR 03 花器	不明	
FACTOR 04 保存期限	5日至1週	
FACTOR 05 環境	私人住宅	
FACTOR 06 成本	花店售價在8000日圓以內	

FLOWER & GREEN

向日葵・玫瑰・繡球花・
蔓生百部・小米・洋桔
梗・香葉天竺葵・高山羊
齒・巴西葉

送給在夏天生日的人。使用綠色的繡球花及大量葉材，同時適度增添暖色系的花材加以完成。包裝的顏色則選用與花色有連結的顏色及棕色這2種，展現輕鬆休閒的氛圍。

how to make

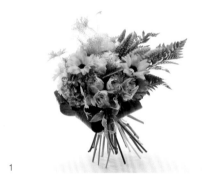

1

準備好圓形花束。

2

將耐水性的包裝紙斜摺兩次，如同圖片所示，在中間的部分剪出約與花束半徑同長度的切口。

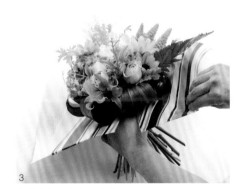

3

在②的切口處插入花束。

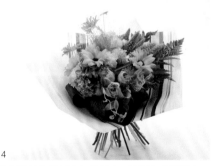

4

使用③的包裝紙來包裝花束，再以釘書機固定。在底部要進行保水處理，接著再以茶色的包裝紙包裝，最後綁上緞帶即完成。

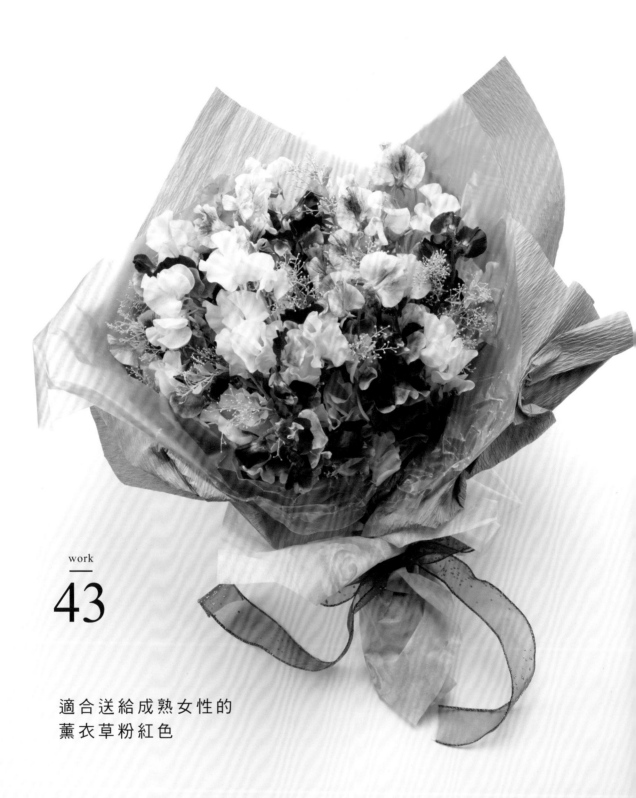

work
—
43

適合送給成熟女性的
薰衣草粉紅色

〔 設計圖 〕

FACTOR 01 用途	▌	禮物
FACTOR 02 場面	▌	送給朋友
FACTOR 03 花器	▌	不明
FACTOR 04 保存期限	▌	3日至1週
FACTOR 05 環境	▌	私人住宅
FACTOR 06 成本	▌	花店售價在8000日圓以內

使用春天特有的香豌豆花，並同時使用具有
微妙顏色變化的薰衣草色、粉紅色及深紅色
加以製作。加入銀綠色的金合歡，用以增強
作品的豐富度，而包裝上也搭配花色，選用
了低調沉靜的顏色。

FLOWER & GREEN
——
香豌豆花・三角葉金合歡

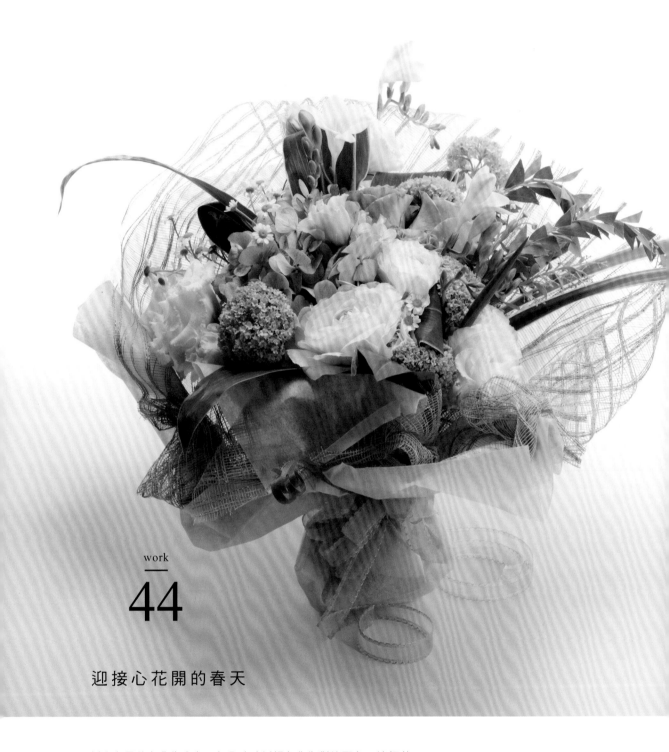

work

44

迎接心花開的春天

以白色及綠色作為主色，加入玫瑰以橘色作為對比配色。這把花
束是為了慶祝結婚紀念日而訂製的，完成的作品給人溫柔清爽的
感覺。因為要搭配使用的花材，包裝紙選用了綠色與橘色系。

〔 設計圖 〕

FACTOR 01 用途	禮物
FACTOR 02 場面	結婚記念日
FACTOR 03 花器	不明
FACTOR 04 保存期限	3日至1週
FACTOR 05 環境	私人住宅
FACTOR 06 成本	花店售價在8000日圓以內

FLOWER & GREEN

陸蓮・玫瑰・小蒼蘭・法國小菊（Single Vegmo）・雪球花・繡球花・桔梗蘭・三角葉金合歡・巴西葉

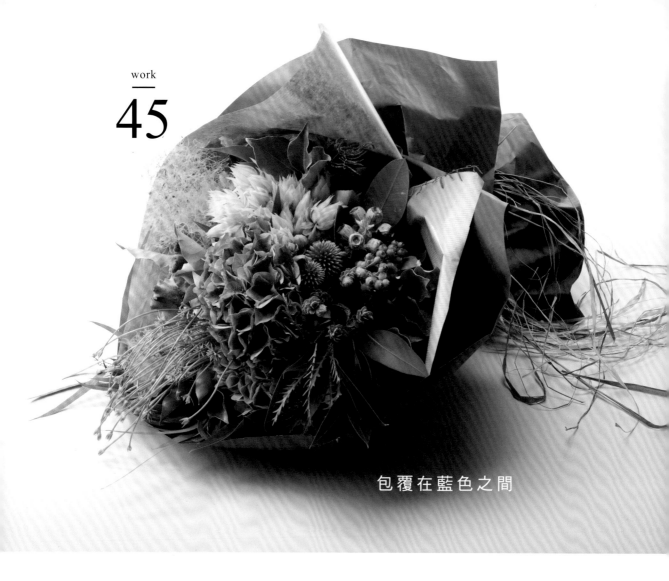

work
45

包覆在藍色之間

FACTOR 01 用途	禮物
FACTOR 02 場面	送給朋友
FACTOR 03 花器	不明
FACTOR 04 保存期限	1週以上
FACTOR 05 環境	私人住宅
FACTOR 06 成本	花店售價在10000日圓以內

為了要搭配繡球花與山防風的藍色，選用了海軍藍的蠟紙包裝。海軍藍在某些情況下會顯得比較僵硬，但是因為在海軍藍的蠟紙與花材之間又加入了米色的紙，因此少了拘謹感，而帶著輕鬆的氛圍。

FLOWER & GREEN

繡球花・山防風・新娘花・煙霧樹・蔥花・野玫瑰・尤加利果・多肉植物・銀樺・茱萸等

work

46

搭配花色來包裝

單純使用乒乓菊與非洲菊的花
束,以鮮豔的配色來完成可愛
感的作品。包裝紙則使用有一
定厚度的皺紋紙,一張就足以
保護花束。因為包裝資材也與
花色互相配合,因此產生了統
一感。

FLOWER & GREEN

非洲菊4種・菊4種・巴西葉・朱蕉

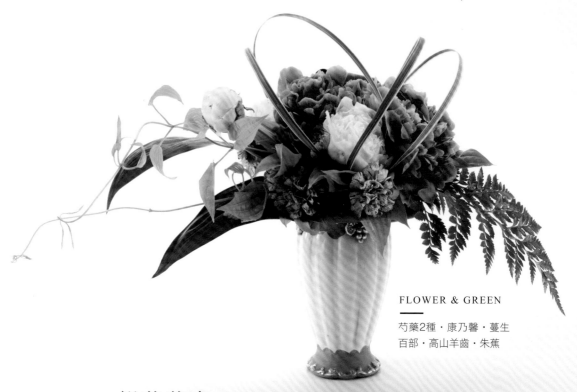

FLOWER & GREEN

芍藥2種・康乃馨・蔓生
百部・高山羊齒・朱蕉

花束設計IDEA **鮮花花束**

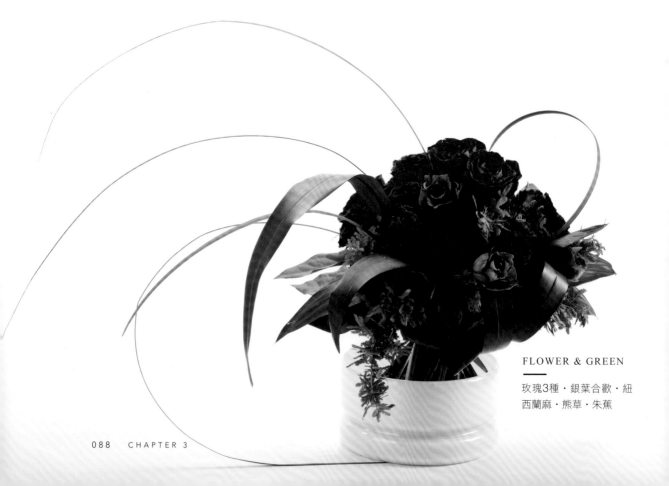

FLOWER & GREEN

玫瑰3種・銀葉合歡・紐
西蘭麻・熊草・朱蕉

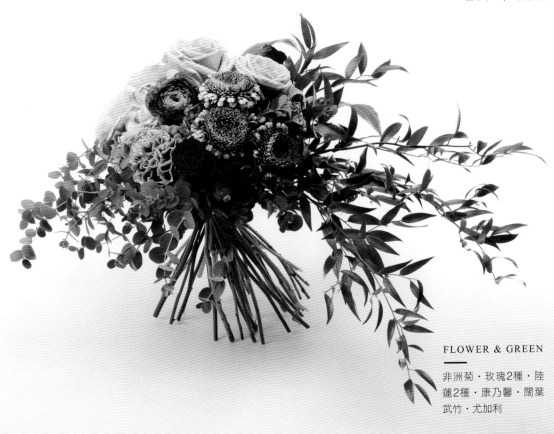

FLOWER & GREEN

非洲菊・玫瑰2種・陸
蓮2種・康乃馨・闊葉
武竹・尤加利

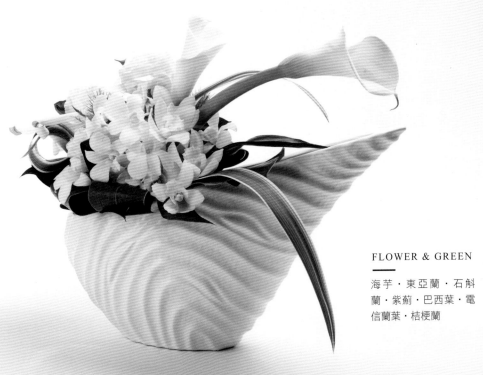

FLOWER & GREEN

海芋・東亞蘭・石斛
蘭・紫薊・巴西葉・電
信蘭葉・桔梗蘭

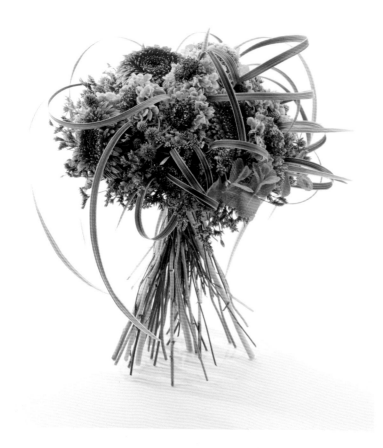

FLOWER & GREEN
───
非洲菊・松蟲草・紫薊・
卡斯比亞・薄荷・洋金
花・斑春蘭葉

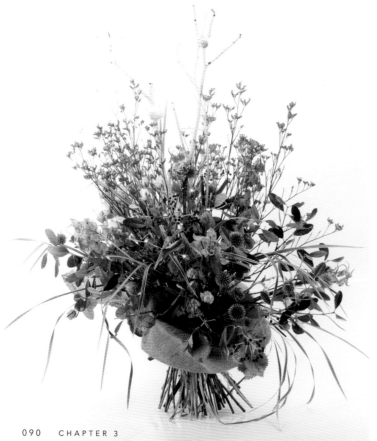

FLOWER & GREEN
───
大飛燕草・紫薊・卡斯比
亞・尤加利・芒草・白木

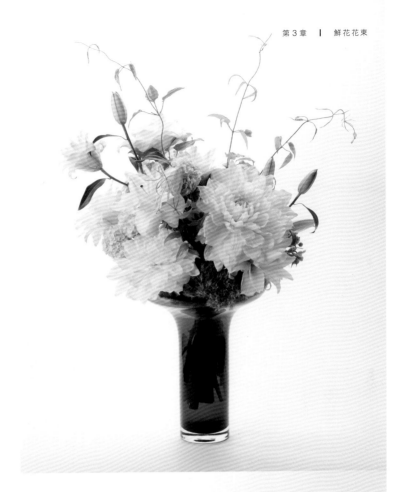

FLOWER & GREEN

大理花‧百合‧綠石竹‧
雪球花‧蔓生百部

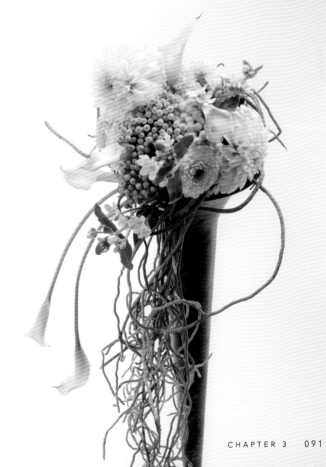

FLOWER & GREEN

海芋‧非洲菊‧大理花‧
日本藍星花‧小綠果‧蘭
花的根

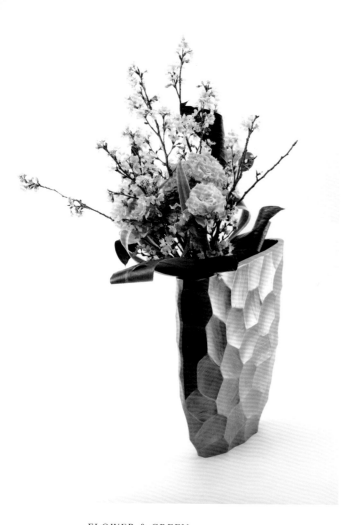

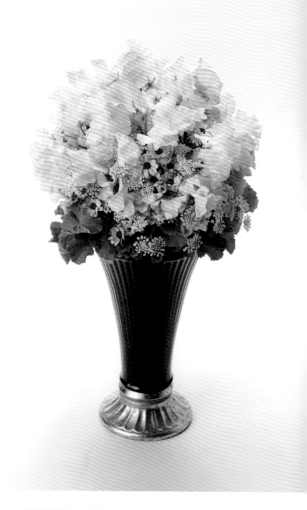

FLOWER & GREEN

啟翁櫻・洋桔梗・巴西葉・
朱蕉・桔梗蘭

FLOWER & GREEN

香豌豆花・瓜葉菊・蕾絲花・
香葉天竺葵

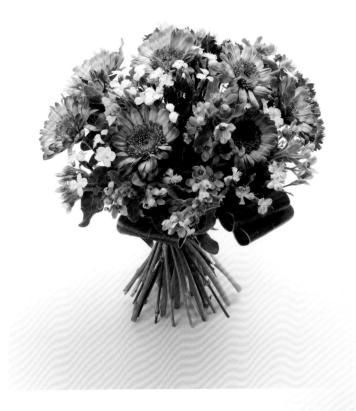

FLOWER & GREEN

非洲菊·日本藍星花·
深山櫻·巴西葉

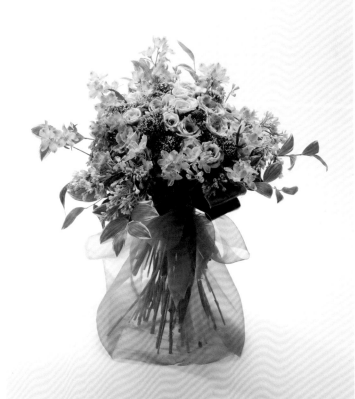

FLOWER & GREEN

玫瑰·松蟲草·丁香·
大飛燕草·巴西葉·鳴
子百合

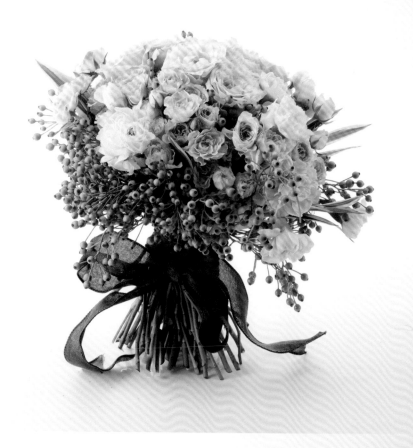

FLOWER & GREEN

玫瑰3種・野玫瑰果・桔梗蘭

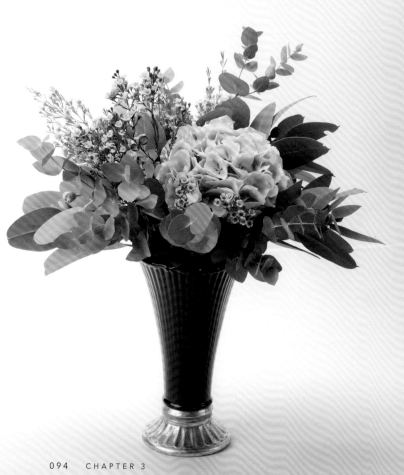

FLOWER & GREEN

繡球花・蠟梅・棱角桉・
圓葉尤加利

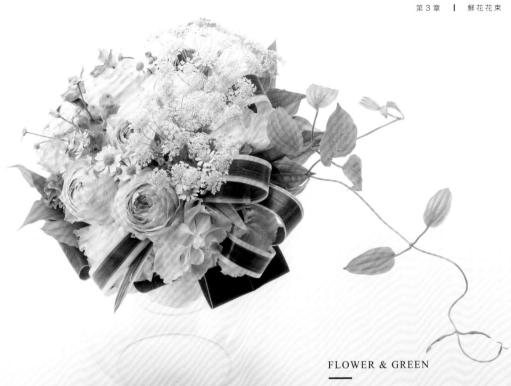

FLOWER & GREEN
———
玫瑰・蕾絲花・大飛燕草・法國小菊・
洋桔梗・蔓生百部・桔梗蘭

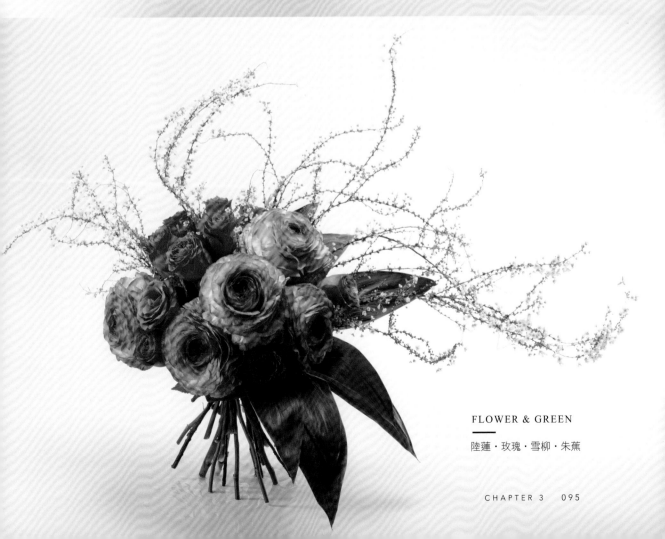

FLOWER & GREEN
———
陸蓮・玫瑰・雪柳・朱蕉

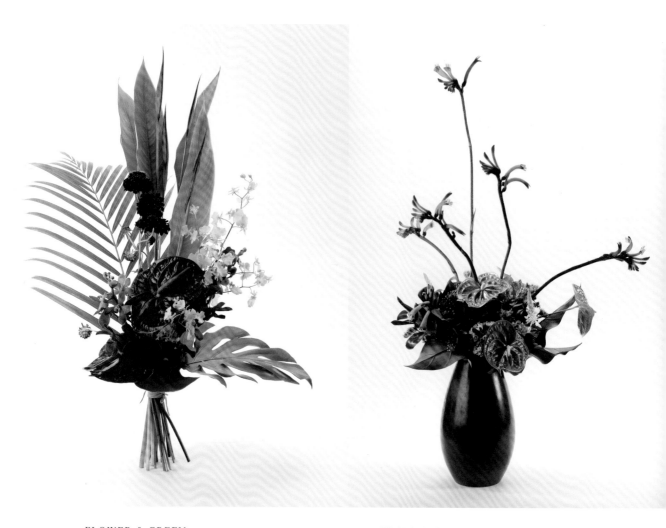

FLOWER & GREEN

火鶴‧松蟲草‧石斛蘭‧文心蘭‧
赫蕉‧椰葉‧電信蘭葉

FLOWER & GREEN

火鶴‧康乃馨‧針墊花‧天鵝絨‧帝王花‧星辰花‧
密葉竹蕉‧蔥花（Blue Perfume）‧袋鼠花

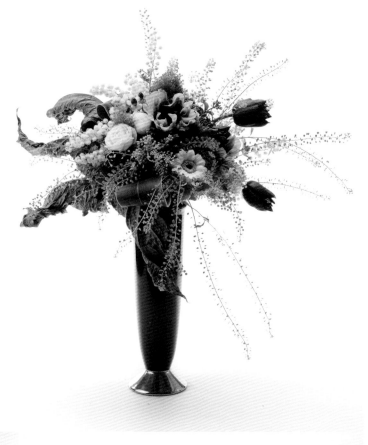

FLOWER & GREEN

白頭翁・鬱金香・非洲菊・金合歡・火龍果・夕霧草・珍珠草・蕾絲花等

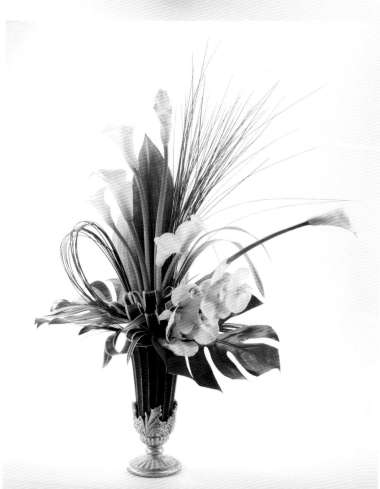

FLOWER & GREEN

海芋・蝴蝶蘭・桔梗蘭・熊草・電信蘭葉・葉蘭

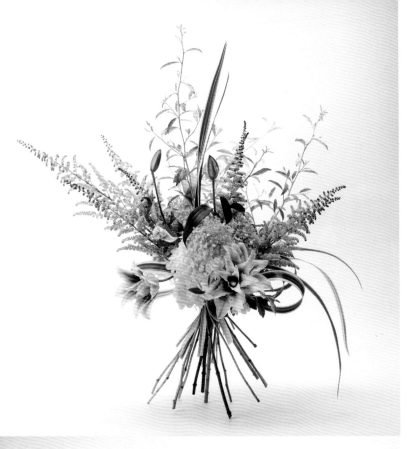

FLOWER & GREEN

百合・泡盛草・繡球花・
橄欖・桔梗蘭

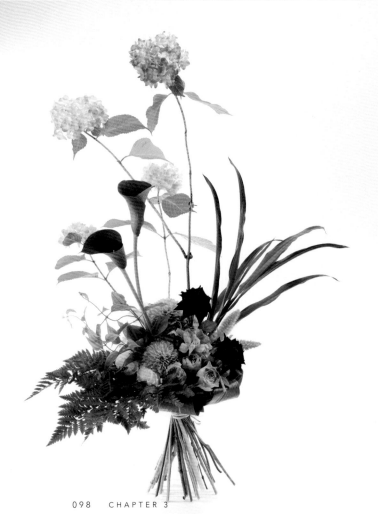

FLOWER & GREEN

繡球花・玫瑰2種・海
芋・水仙百合・洋桔梗・
小米・高山羊齒・蔓生百
部等

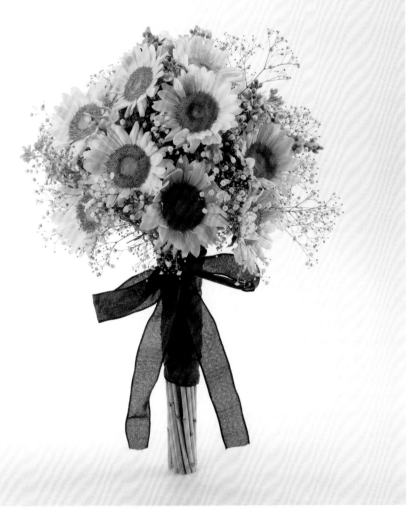

FLOWER & GREEN

向日葵・滿天星・日本藍
星花

FLOWER & GREEN

向日葵・海芋・金翠
花・玫瑰2種・水仙百
合・黑種草果・法國小
菊・銀葉桉・銀葉合
歡・巴西葉

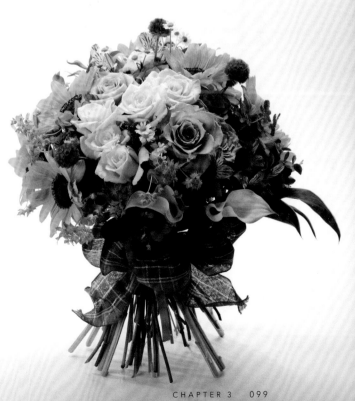

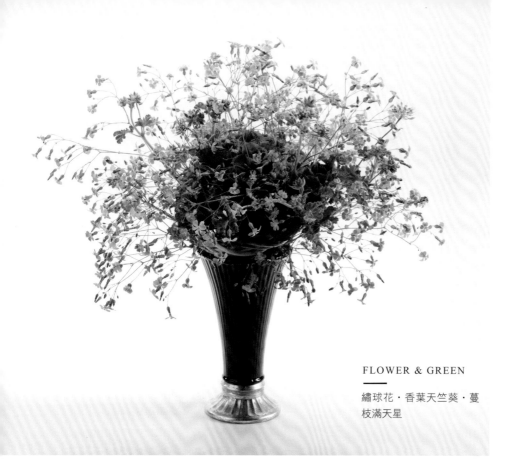

FLOWER & GREEN

繡球花・香葉天竺葵・蔓
枝滿天星

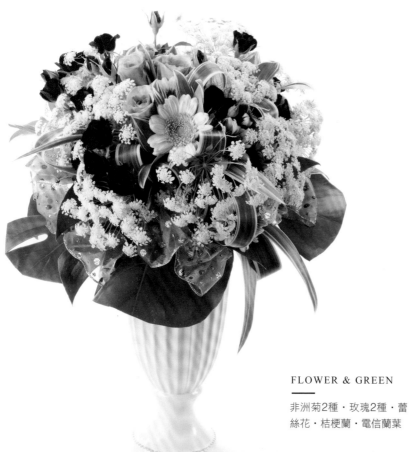

FLOWER & GREEN

非洲菊2種・玫瑰2種・蕾
絲花・桔梗蘭・電信蘭葉

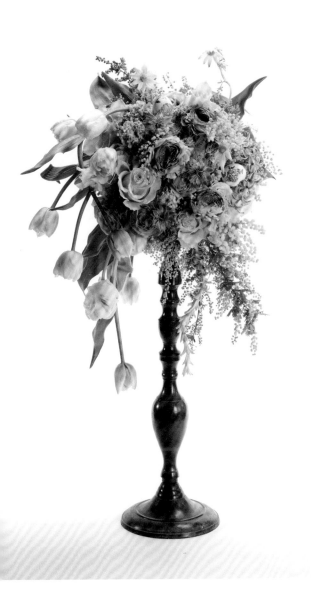

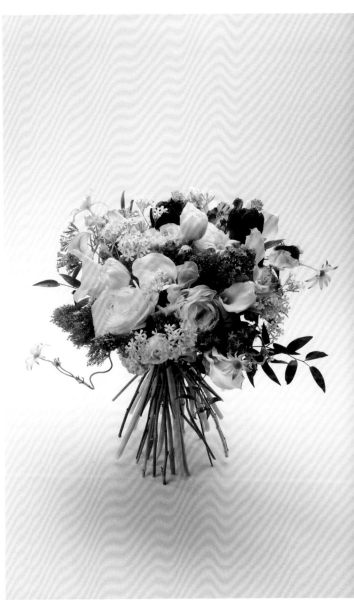

FLOWER & GREEN

鬱金香3種・玫瑰3種・陸蓮5種・金合歡・法絨花・黑種草・風信子・香豌豆花・珍珠草

FLOWER & GREEN

陸蓮・鬱金香2種・海芋・香豌豆花・白玉草（櫻小町）・法絨花・康乃馨・夕霧草・蔥花（Blue Perfume）・義大利小樺木

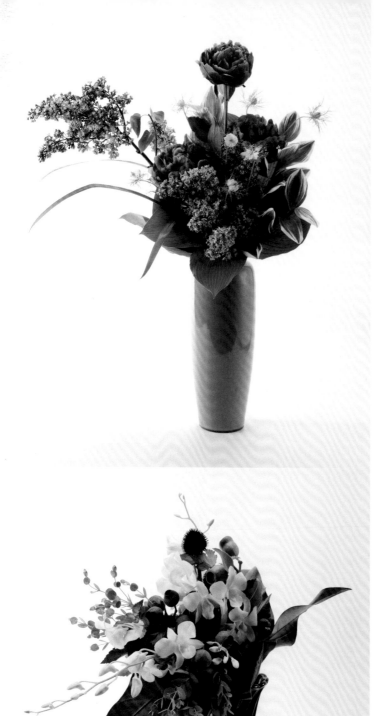

FLOWER & GREEN
芍藥・丁香・夕霧草・鳴
子百合・黑種草・玉簪

FLOWER & GREEN
石斛蘭・尤加利果實・紫
錐花・黑葉蔓綠絨・朱
蕉・紫葉風箱果

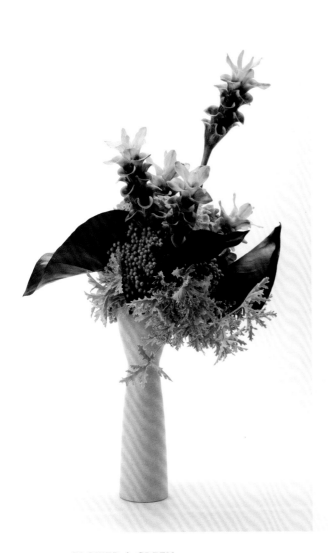

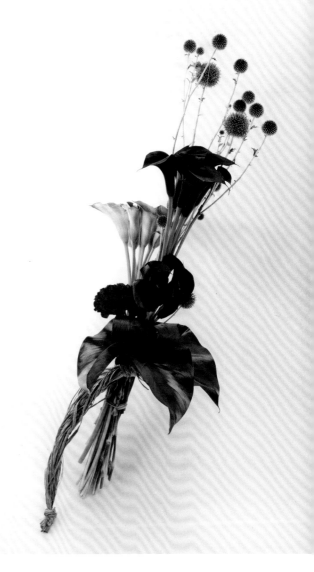

FLOWER & GREEN

薑荷花・�筴蒁果・繡球花・
香葉天竺葵・黑葉蔓綠絨

FLOWER & GREEN

海芋2種・康乃馨・山防風・
黑葉蔓綠絨・朱蕉

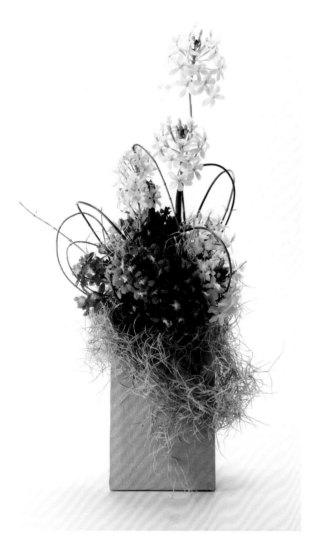

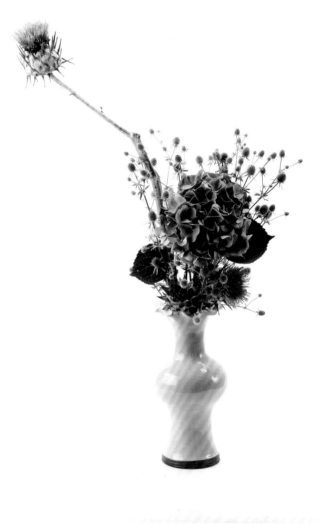

FLOWER & GREEN

蘆莖樹蘭4種・松蘿・紅柳

FLOWER & GREEN

繡球花・朝鮮薊花・小紫薊

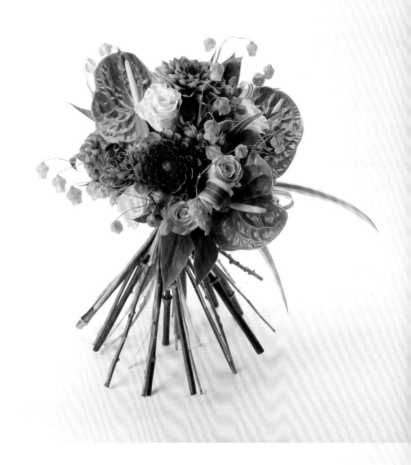

FLOWER & GREEN
———
大理花・玫瑰・火鶴・宮
燈百合・桔梗蘭・巴西葉

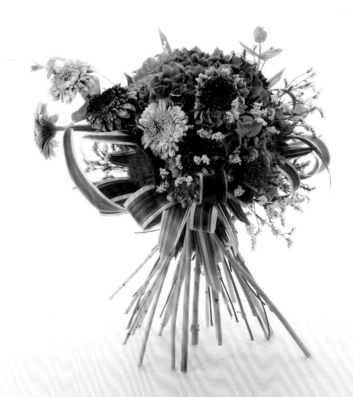

FLOWER & GREEN
———
繡球花・非洲菊2種・
星辰花・綠石竹・薄
荷・桔梗蘭

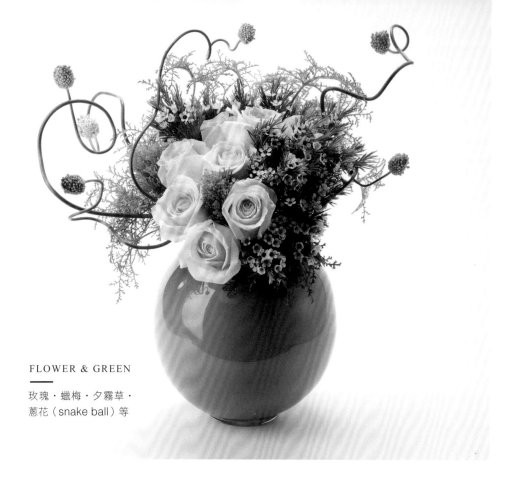

FLOWER & GREEN
玫瑰・蠟梅・夕霧草・
蔥花（snake ball）等

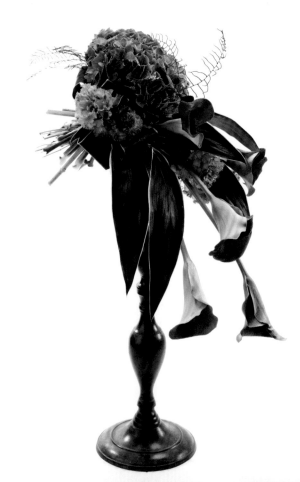

FLOWER & GREEN
繡球花・海芋・洋桔
梗・美洲地榆・朱蕉・
海星蕨

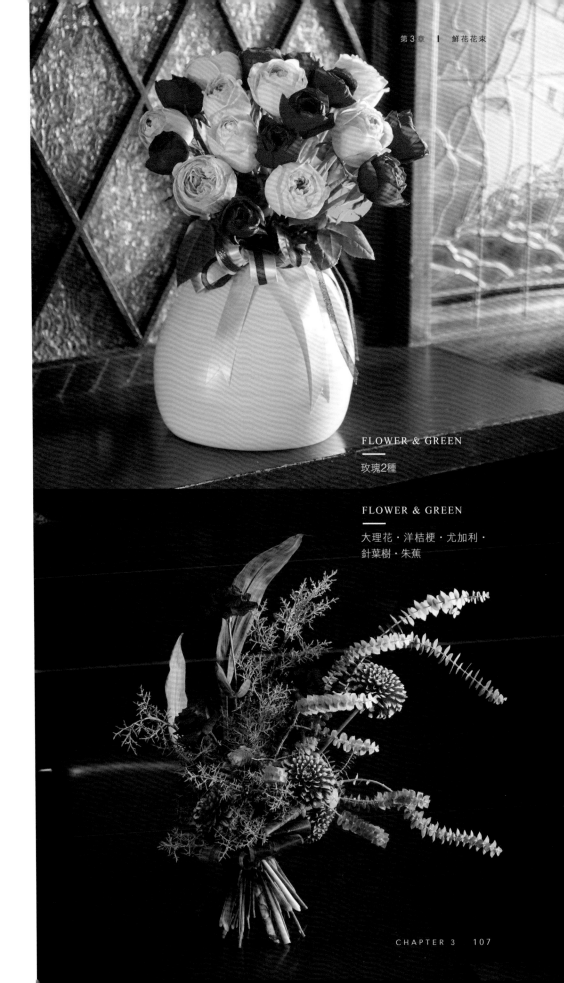

FLOWER & GREEN

玫瑰2種

FLOWER & GREEN

大理花・洋桔梗・尤加利・
針葉樹・朱蕉

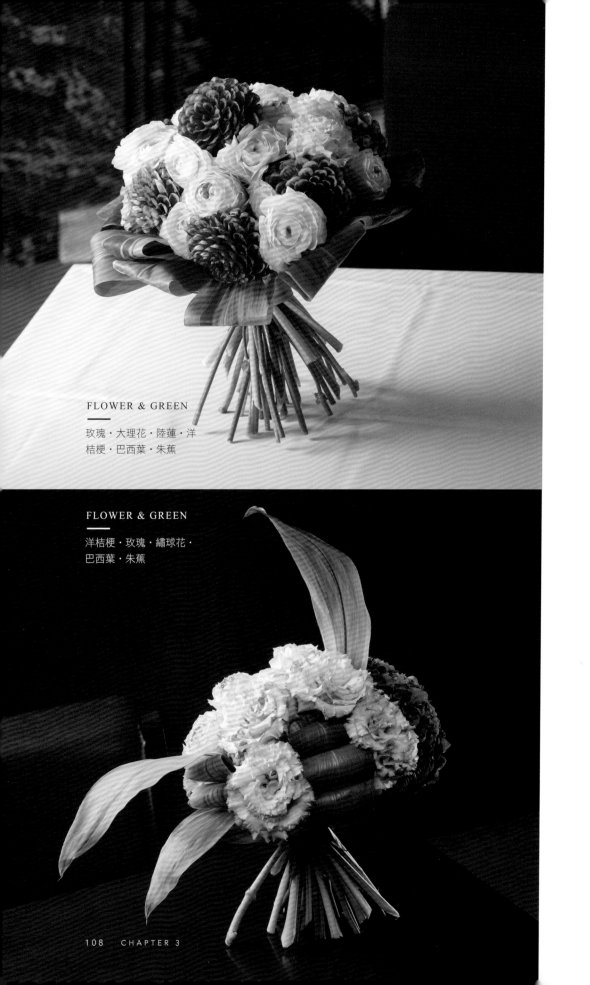

FLOWER & GREEN

玫瑰・大理花・陸蓮・洋
桔梗・巴西葉・朱蕉

FLOWER & GREEN

洋桔梗・玫瑰・繡球花・
巴西葉・朱蕉

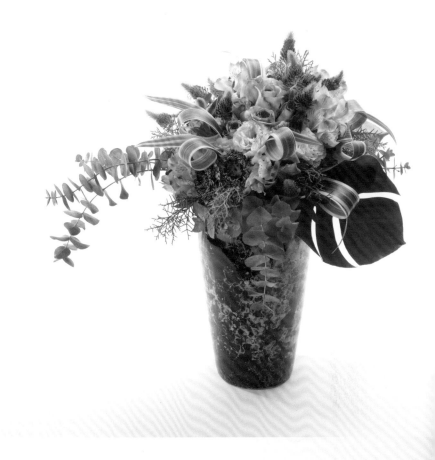

FLOWER & GREEN

非洲菊・玫瑰・狐尾三
葉草・水仙百合・針葉
樹（Blue Ice）・電信蘭
葉・尤加利・桔梗蘭

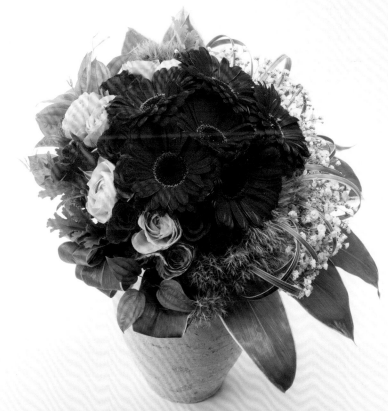

FLOWER & GREEN

非洲菊・玫瑰2種・綠石
竹・滿天星・蔓生百部・
巴西葉・斑春蘭

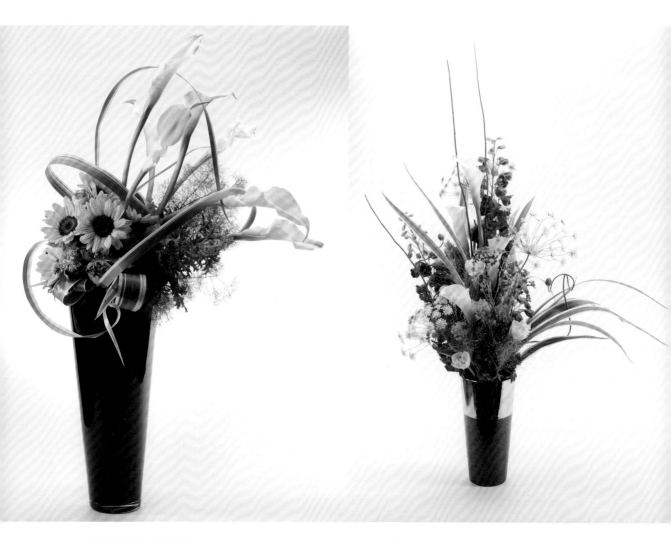

FLOWER & GREEN

海芋・玫瑰・向日葵・香葉天竺葵・煙霧樹・
桔梗蘭等

FLOWER & GREEN

蔥花（Snake Ball）・瓜葉菊・大飛燕草・
海芋・蕾絲花・柳枝稷・陸蓮・夕霧草・鬱
金香・桔梗蘭・木賊

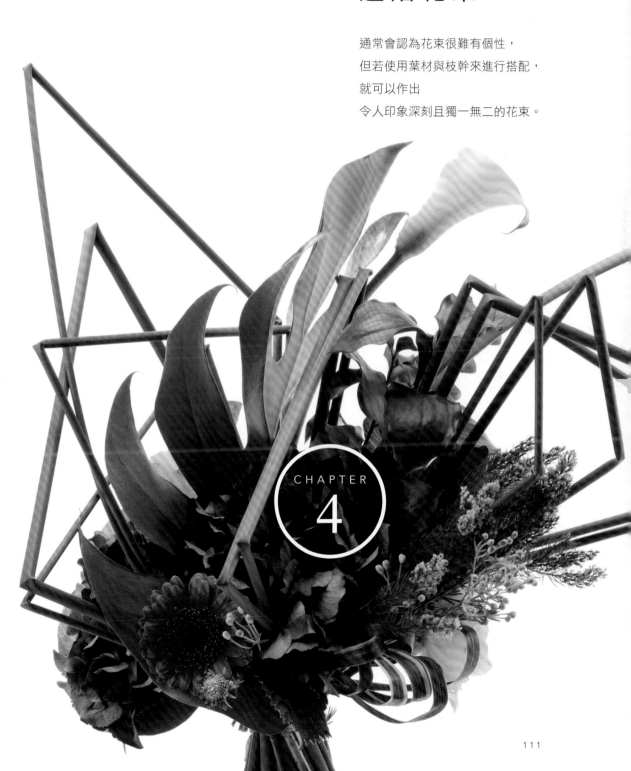

第 4 章

搭配葉材
＆枝幹的
進階花束

通常會認為花束很難有個性，
但若使用葉材與枝幹來進行搭配，
就可以作出
令人印象深刻且獨一無二的花束。

CHAPTER
4

以葉材搭配為特徵的花束

即使花材本身的搭配並不特別，只要在葉材搭配上下功夫，就能夠拓展設計上的可能性。

以下將介紹運用了特殊葉材處理方式的花束。

FACTOR 01 用途	自宅用	
FACTOR 02 場面	無	
FACTOR 03 花器	白色陶器	
FACTOR 04 保存期限	5日至1週	
FACTOR 05 環境	私人住宅	
FACTOR 06 成本	花店售價在5000日圓以內	

work

47

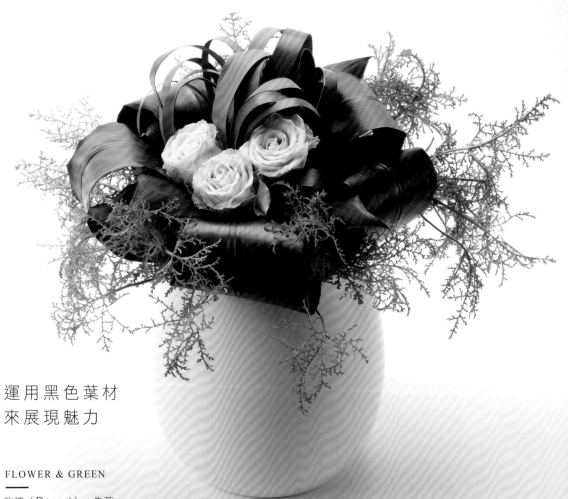

運用黑色葉材
來展現魅力

FLOWER & GREEN

玫瑰（Desert）・朱蕉
（Black Leaf）・紐西蘭
麻・齒葉天竺葵

將玫瑰及分割後捲成圓形的紐西蘭麻置於花束中心加以製作。在其周邊使用寬葉的黑色葉材
加以包圍，即便使用少量花材，也能營造出特殊氛圍。

how to make

將5片紐西蘭麻各自縱向分割為4片。

將①的紐西蘭麻各自捲起，以手持握，並加入玫
瑰來作出花束的中心。玫瑰的高度要一致。

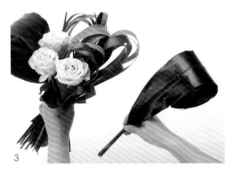

將朱蕉（Black Leaf）捲起，以釘書機固定，
以此方式作出5份包圍在②的周邊。

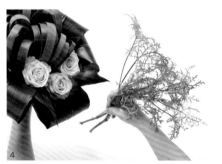

在③的黑色葉片之間分別加入天竺葵，再將形狀
加以整理，花束即完成。

work
—
48

簡單風花束！

FACTOR 01 用途	禮物
FACTOR 02 場面	送給朋友
FACTOR 03 花器	不明
FACTOR 04 保存期限	5日至1週
FACTOR 05 環境	私人住宅
FACTOR 06 成本	花店售價在5000日圓以內

FLOWER & GREEN

玫瑰（Desert）・銀樺葉

雖説花材只有玫瑰及葉材，但是活用銀樺葉背面的棕色部分，就能夠在風格單純的同時，又能有外觀變化。

how to make

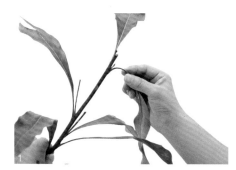

將銀樺葉的葉片一片片從枝幹上折下。

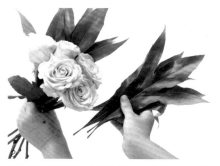

將5朵玫瑰以螺旋式組合起來，在玫瑰的周邊加以包圍，也是運用螺旋式的方式來組合。

在加入銀樺葉時，要隨機的將葉背轉向正面，直到花圈周邊加入足夠的葉材。顏色的平衡則是隨個人喜好，最後整理花束的形狀即完成。

work

—

49

贈送給
獨立創業的人

FLOWER & GREEN

—

帝王花・向日葵（Chocolate
Flake）・貝殼花・山蘇・太藺

贈送給開業朋友的花束。貝殼花的花
萼呈現穗狀往高處相連，藉此表達祝
願對方能帶著希望繼續前行。而太藺
彎摺後的形狀也令人印象深刻。

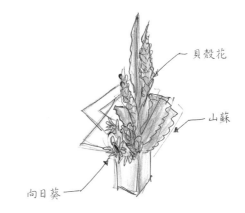

〔 設計圖 〕

how to make

1

在山蘇上加上貝殼花，右半部的山蘇則從上方剪
下，保留下方約15公分，但是不要將葉片完全
切除，而是將剪下的部分在貝殼花前面捲出圓滑
的輪狀。

2

在①作出的輪狀當中，加入2朵貝殼花·3朵帝
王花，以螺旋式來組合。

3

在②的左側加入8朵向日葵，5枝摺成銳角的太
藺則以鐵絲固定，並配置在向日葵的旁邊，接著
再綁束固定即完成。要注意太藺彎摺之後的造型
不要彼此重疊。

搭配玻璃花器一起贈送，可以立刻擺飾的花束。在小孩的鋼琴
老師的發表會上贈送，用以表達感謝之意。柔順優雅的鐵線
蓮、捲曲的紐西蘭麻，及下垂的紫藤果實都帶著從容的韻律
感，能帶給老師溫柔的療癒。

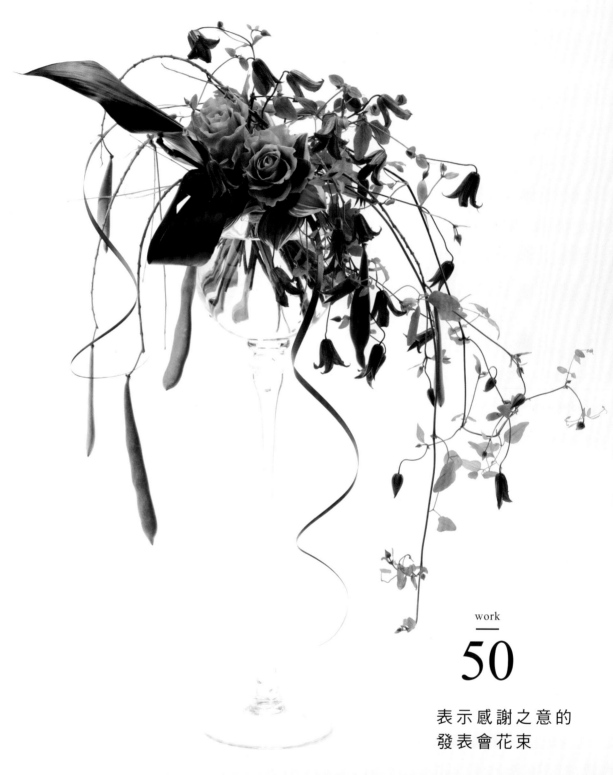

work
—
50

表示感謝之意的
發表會花束

FACTOR 01 用途	禮物
FACTOR 02 場面	發表會
FACTOR 03 花器	酒杯型的玻璃花器
FACTOR 04 保存期限	3日至5日
FACTOR 05 環境	私人住宅
FACTOR 06 成本	花店售價在5000日圓以內

FLOWER & GREEN

鐵線蓮（踊場）・玫瑰・紫藤（果實）・朱蕉
（Black Leaf）・紐西蘭麻・鳴子百合

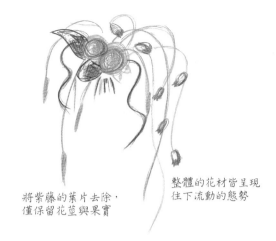

將紫藤的葉片去除，
僅保留花莖與果實

整體的花材皆呈現
往下流動的態勢

〔設計圖〕

how to make

將紫藤多餘的葉片去除，僅留果實在藤蔓上。

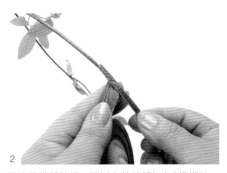

2

鐵線蓮莖部較細，可以在莖基部加上2根鐵絲，
以花藝膠帶纏起來加以補強。

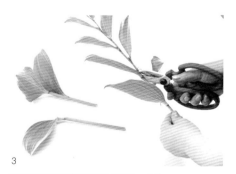

3

將鳴子百合的葉片部分切下1、2片。

4

將紐西蘭麻縱向分割成4個部分，再一一捲在手
指上，作出彎曲的效果。將朱蕉主要的葉脈切
除，分割成2片。將①至③、玫瑰、鐵線蓮分組
集合，再以螺旋式的方式組合在一起。

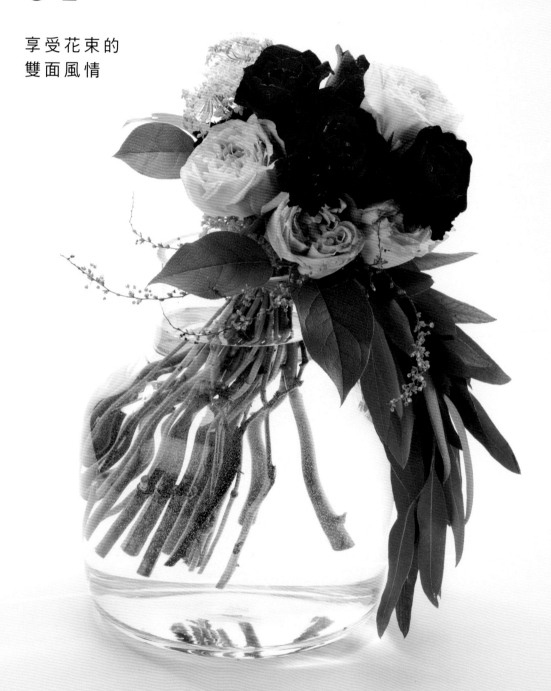

work

51

享受花束的
雙面風情

FLOWER & GREEN

玫瑰2種・松蟲草・翠珠・
雪柳・多花桉・雪球花・
檸檬葉

讓雪球花・松蟲草
與翠珠若隱若現

選擇兩種顏色
對比強烈的
玫瑰當作主花

多花桉

莖部保留一定長度

〔 設計圖 〕

FACTOR 01 用途	裝飾	
FACTOR 02 場面	無	
FACTOR 03 花器	玻璃花器	
FACTOR 04 保存期限	4日至1週	
FACTOR 05 環境	餐廳・櫃檯	
FACTOR 06 成本	花店售價在6000日圓以內	

用來擺設在餐廳櫃檯的花束。以玫瑰為中心
作出圓形花束，再以尤加利增添垂墜部分。
暗色系的強烈花材，結合線條柔和的雪柳及
尤加利，使得甜美與俐落感兩者達到了絕妙
的平衡。

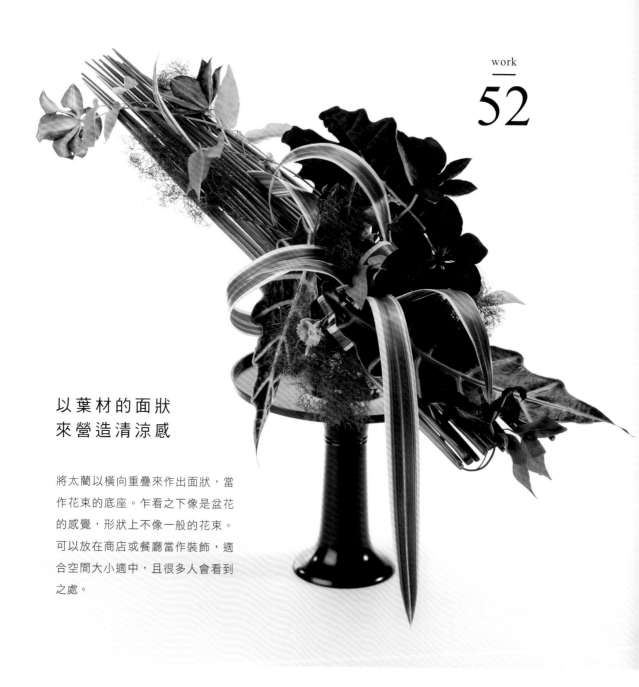

以葉材的面狀
來營造清涼感

將太藺以橫向重疊來作出面狀,當
作花束的底座。乍看之下像是盆花
的感覺,形狀上不像一般的花束。
可以放在商店或餐廳當作裝飾,適
合空間大小適中,且很多人會看到
之處。

FACTOR 01 用途	裝飾
FACTOR 02 場面	無
FACTOR 03 花器	不明
FACTOR 04 保存期限	5日至1週
FACTOR 05 環境	餐廳・櫃檯
FACTOR 06 成本	花店售價在10000日圓以內

FLOWER & GREEN

鐵線蓮・煙霧樹・尖蕊秋海棠・太藺・
桔梗蘭

how to make

將20枝太藺修剪為相同長度後並排，在其間以
鐵絲（＃22）穿過，作成竹筏的樣子。為了不讓
太藺脫落，在兩端要以鐵絲加以固定。

將2根鐵絲由中心處彎摺，並選在①的中心部分
的2個適當位置插入。

一方面手持②的鐵絲，同時以另一隻手將捲成圓
形的桔梗蘭插在太藺之間，將3枝桔梗蘭配置在
鄰近處成為一組。

在③的桔梗蘭附近配置煙霧樹。

在花束底座中心處配置鐵線蓮，另外也加入其它
花材。全部花材配置完畢之後，和插入在太藺中
的鐵絲綁在一起就完成了。

以木賊來作出底部的架構，並在其中配置花材來作出獨具個性的花束。也適合單獨當作擺飾使用。因為架構是可以重複使用的，所以可以隨時更換花材來享受不同的趣味。

how to make

1　在木賊當中插入鐵絲（＃22），以此方式準備5枝木賊。

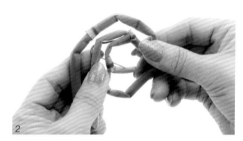

2　將①慢慢旋轉為螺旋狀，轉完之後，以鐵絲連接下一枝木賊，將圓形擴大，直到所有的木賊都使用完，成為一個大圓。

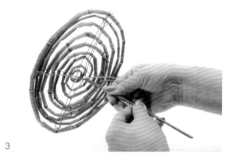

3　使用綠色鐵絲（＃22）將②穿過鐵絲，以十字方式固定。多出來的鐵絲則在②的底下當作花束底座的支撐部分，而此支撐的部分可以花藝膠帶加以纏起固定。

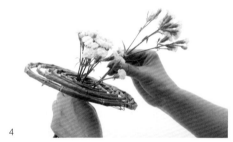

4　在③的中心部分，於木賊與木賊之間的空間斜插入深山櫻。

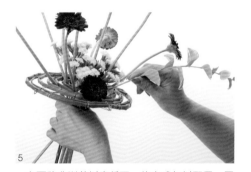

5　一方面將非洲菊以高低不一的方式加以配置，同時在深山櫻的周圍以下垂的形式加入鳴子百合。全部花材都配置完畢之後再整理形狀，花束即完成。

FACTOR 01 用途	裝飾
FACTOR 02 場面	無
FACTOR 03 花器	水盤或一般盤皿
FACTOR 04 保存期限	5日至1週
FACTOR 05 環境	餐廳・櫃檯
FACTOR 06 成本	花店售價在15000日圓以內

FLOWER & GREEN
—
非洲菊・深山櫻・木賊・鳴子百合

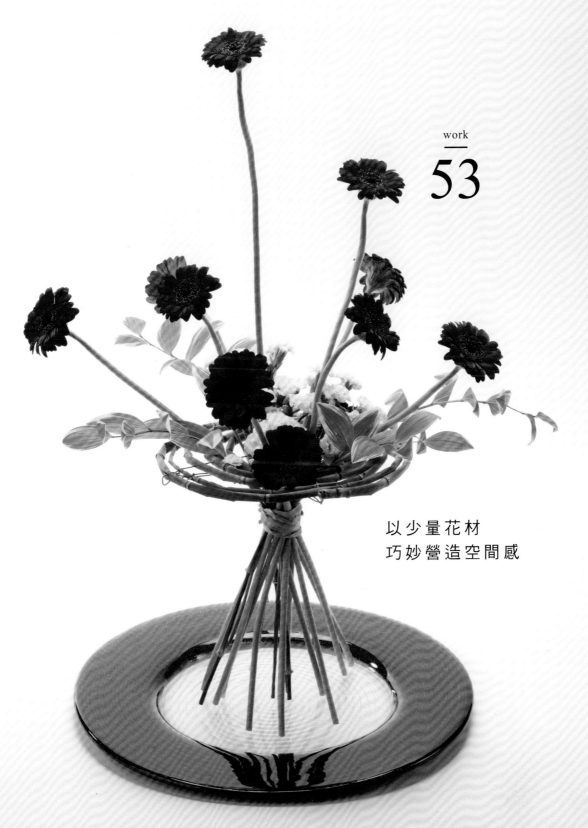

work
—
53

以 少 量 花 材
巧 妙 營 造 空 間 感

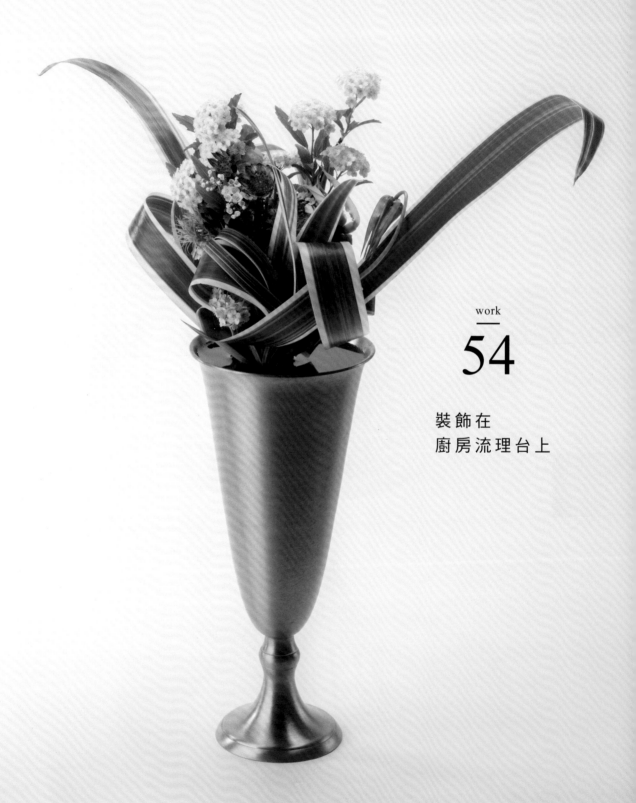

work
—
54

裝飾在
廚房流理台上

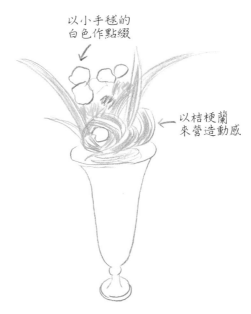

以小手毬的
白色作點綴

以桔梗蘭
來營造動感

〔 設計圖 〕

FACTOR 01 用途	自宅用
FACTOR 02 場面	無
FACTOR 03 花器	金屬器具
FACTOR 04 保存期限	5日至1週
FACTOR 05 環境	私人住宅・廚房
FACTOR 06 成本	花店售價在3000日圓以內

能夠放在手持玻璃杯中的花束大小，很適合放
在廚房當中。雖然花材不多，但是將桔梗蘭捲
起後使用，就可以產生動感與特殊風格。

FLOWER & GREEN
———
白芨・小手毬・火焰百合・斑春蘭・桔梗蘭

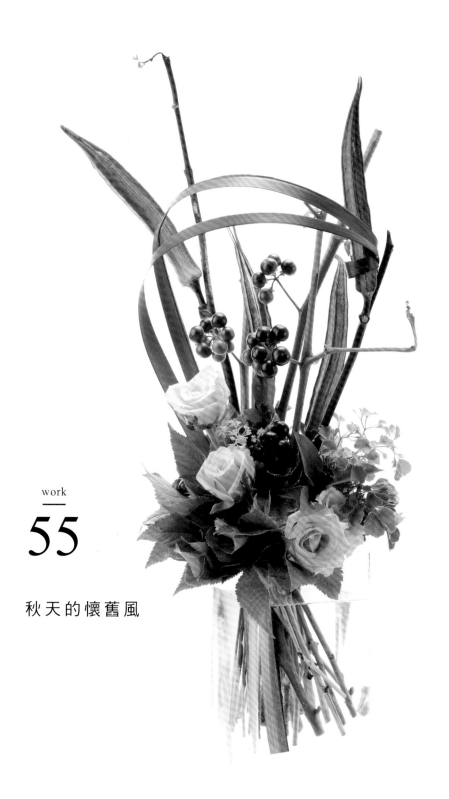

work

55

秋天的懷舊風

FLOWER & GREEN

玫瑰（Gold Rush）·
黑珍珠辣椒·秋葵·紐西
蘭麻·木莓·福祿桐

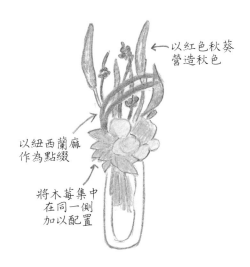

以紅色秋葵
營造秋色

以紐西蘭麻
作為點綴

將木莓集中
在同一側
加以配置

〔 設計圖 〕

FACTOR 01 用途	裝飾
FACTOR 02 場面	無
FACTOR 03 花器	玻璃花器
FACTOR 04 保存期限	5日至1週
FACTOR 05 環境	酒吧・吧台
FACTOR 06 成本	花店售價在5000日圓以內

裝飾酒吧吧台的花束。為了要表現秋意漸
濃，於是利用紅色花材，並將撕裂的紐西蘭
麻捲在秋葵上。對比配色則用黃色的玫瑰。
木莓因為集合在一起，所以更富有存在感。

FACTOR 01 用途	禮物
FACTOR 02 場面	產子祝福
FACTOR 03 花器	銀色花器
FACTOR 04 保存期限	5日至1週
FACTOR 05 環境	私人住宅
FACTOR 06 成本	花店售價在7000日圓以內

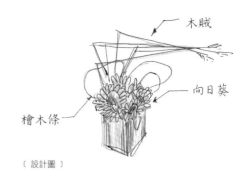

〔設計圖〕

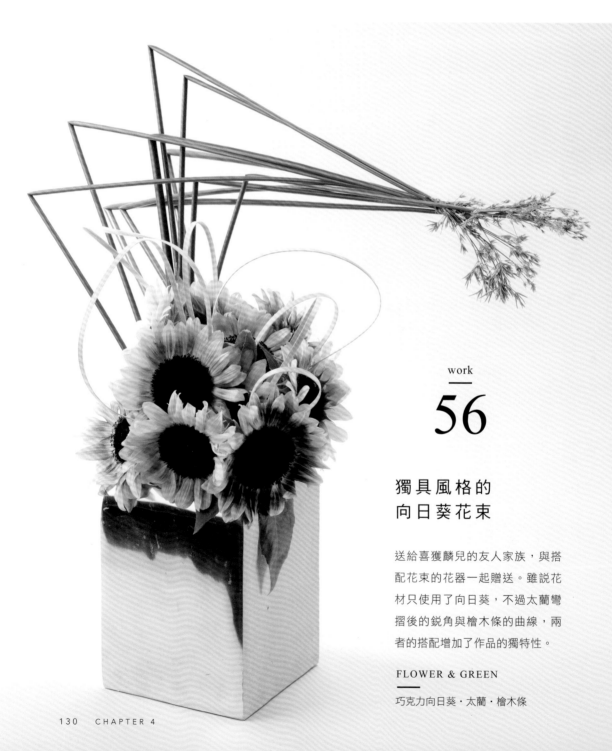

work

56

獨具風格的
向日葵花束

送給喜獲麟兒的友人家族，與搭配花束的花器一起贈送。雖説花材只使用了向日葵，不過太藺彎摺後的鋭角與檜木條的曲線，兩者的搭配增加了作品的獨特性。

FLOWER & GREEN

巧克力向日葵・太藺・檜木條

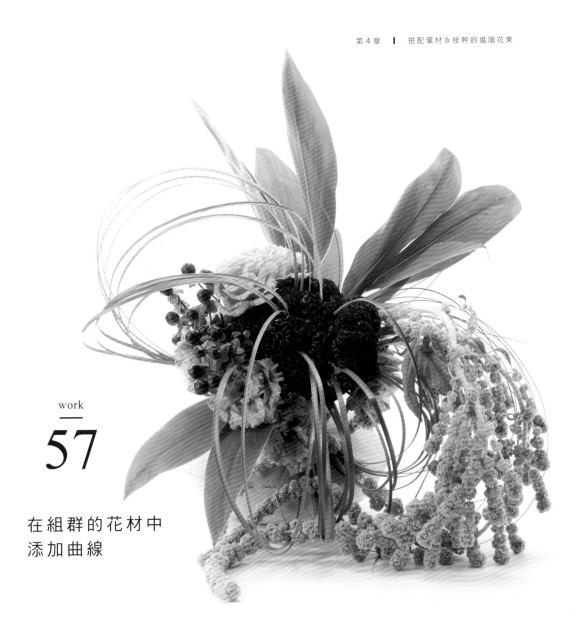

work

57

在組群的花材中
添加曲線

將所有主要的花材組群插在一起，而配置在全體不同位置的熊草形狀顯得優雅大氣。尾穗莧的下垂感也給人可愛的感覺。

FACTOR 01 用途	自宅用	
FACTOR 02 場面	無	
FACTOR 03 花器	矮壺	
FACTOR 04 保存期限	5日至1週	
FACTOR 05 環境	私人住宅	
FACTOR 06 成本	花店售價在8000日圓以內	

〔 設計圖 〕

FLOWER & GREEN

洋桔梗・尾穗莧・雞冠花・火龍果・熊草・巴西葉

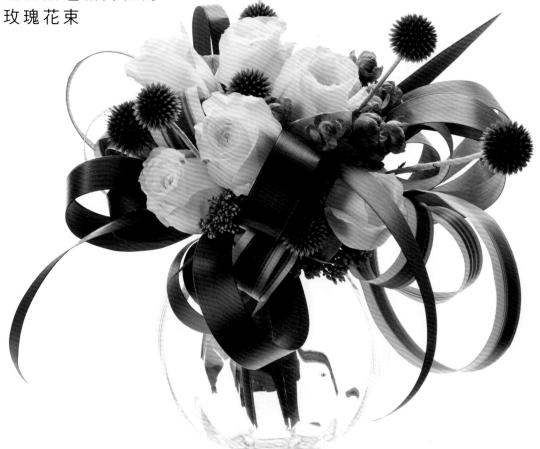

work

58

適合贈送給男性的
玫瑰花束

以白色玫瑰為主角的圓形花束，
以時尚的配色來製作出適合送給
男性的禮物。將帶有甜美感的玫
瑰搭配紐西蘭麻的暗色，形成具
有凜然感的花束。

FACTOR 01 用途	禮物
FACTOR 02 場面	送給男性
FACTOR 03 花器	不明
FACTOR 04 保存期限	5日至1週
FACTOR 05 環境	私人住宅
FACTOR 06 成本	花店售價在7000日圓以內

FLOWER & GREEN

玫瑰（Radish・白）・山防
風（Veitch's Blue）・萬年
草・紐西蘭麻・桔梗蘭

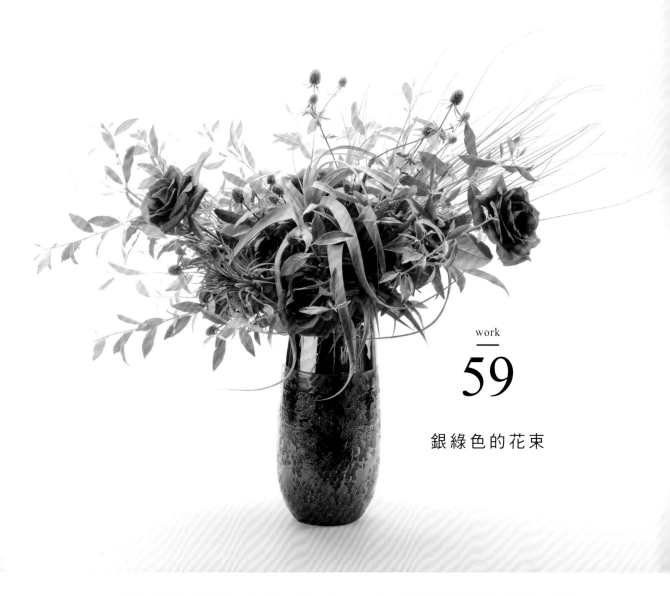

work
—
59

銀綠色的花束

將高人氣的空氣鳳梨綁上鐵絲後，與花束組合在一起，同時將葉片顏色相似的橄欖與小紫薊
相互搭配以產生一體感。搭配玫瑰（Black Tea）的花色以營造時尚感。

FACTOR 01 用途		禮物
FACTOR 02 場面		生日
FACTOR 03 花器		不明
FACTOR 04 保存期限		5日至1週
FACTOR 05 環境		私人住宅
FACTOR 06 成本		花店售價在10000日圓以內

FLOWER & GREEN
—
玫瑰（Black Tea）・小紫薊・橄欖・空
氣鳳梨（法官頭・小精靈）

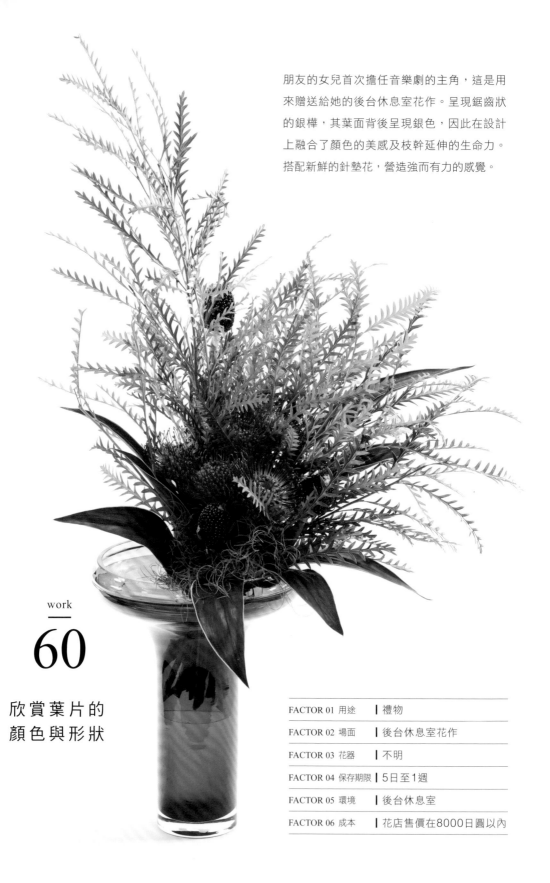

朋友的女兒首次擔任音樂劇的主角，這是用
來贈送給她的後台休息室花作。呈現鋸齒狀
的銀樺，其葉面背後呈現銀色，因此在設計
上融合了顏色的美感及枝幹延伸的生命力。
搭配新鮮的針墊花，營造強而有力的感覺。

work
——
60

欣賞葉片的
顏色與形狀

FACTOR 01 用途	禮物
FACTOR 02 場面	後台休息室花作
FACTOR 03 花器	不明
FACTOR 04 保存期限	5日至1週
FACTOR 05 環境	後台休息室
FACTOR 06 成本	花店售價在8000日圓以內

FLOWER & GREEN

針墊花・迷你玉米・銀樺・無尾熊草・朱蕉（Cappuccino）

61

將太藺彎曲作出幾何學式的設計。不同花材組群呈現以強化顏色的效果，太藺則配合海芋的流動方向配置，作出韻律感。

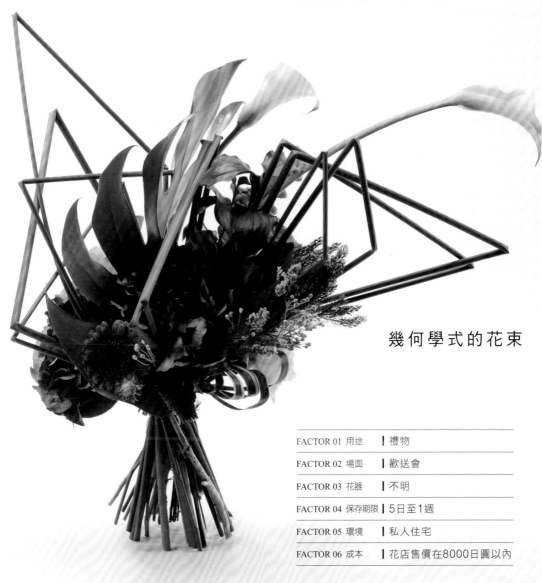

幾何學式的花束

FACTOR 01 用途	禮物	
FACTOR 02 場面	歡送會	
FACTOR 03 花器	不明	
FACTOR 04 保存期限	5日至1週	
FACTOR 05 環境	私人住宅	
FACTOR 06 成本	花店售價在8000日圓以內	

FLOWER & GREEN
——
海芋・非洲菊・玫瑰・繡球花・電信蘭葉・太藺等

以使用枝幹為特徵的花束

枝幹的應用範圍很廣，可以用在設計的架構上。
如能有效結合枝幹，就可以作出更進階的花束。

FACTOR 01 用途	禮物	
FACTOR 02 場面	贈送友人	
FACTOR 03 花器	不明	
FACTOR 04 保存期限	3至5日	
FACTOR 05 環境	私人住宅	
FACTOR 06 成本	花店售價在7000日圓以內	

work
62

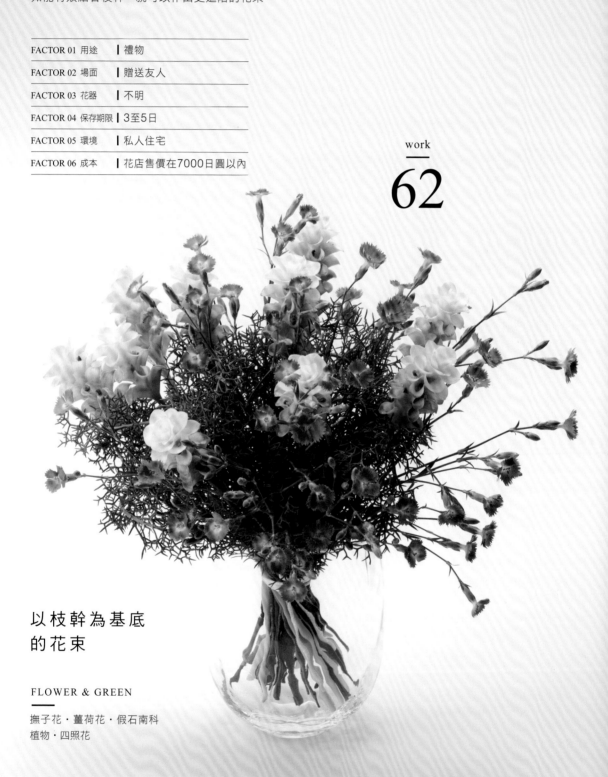

以枝幹為基底
的花束

FLOWER & GREEN

撫子花・薑荷花・假石南科
植物・四照花

此花束所使用的手法，是將花插在先行組合起來的枝幹之間。使用這個技巧會容易產生花材之間的空間，且花材的位置也不容易移動，是值得向初學者推薦的技巧。即使花材的量不多，也能夠產生量感。

how to make

1

以右手拿著四照花的基部，將先端的枝幹各自作出圓圈，並在根部部分以鐵絲固定。

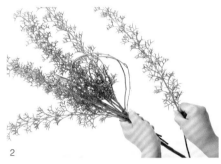

2

以①的部分當作中心，將假石南科植物以螺旋式插法組成扇狀。

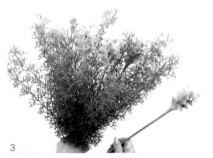

3

在假石南科植物之間插入薑荷花。

4

將假石南科植物的前端彎曲，並以鐵絲將下部的枝幹加以固定。此步驟進行的次數以下一個步驟將會配置的撫子花數量來決定。

5

將撫子花配置在④的圓形部分當中，作品即完成。

FACTOR 01 用途	自宅用
FACTOR 02 場面	無
FACTOR 03 花器	玻璃花器
FACTOR 04 保存期限	5日至1週
FACTOR 05 環境	私人住宅‧和風置物櫃上
FACTOR 06 成本	花店售價在5000日圓以內

FLOWER & GREEN

忍冬（果實）‧溪蓀（果實）‧楓（果實）‧德
國鳶尾（果實）‧雞冠花‧龍膽‧美洲風箱果
（Diabolo）‧朱蕉（Cappuccino）

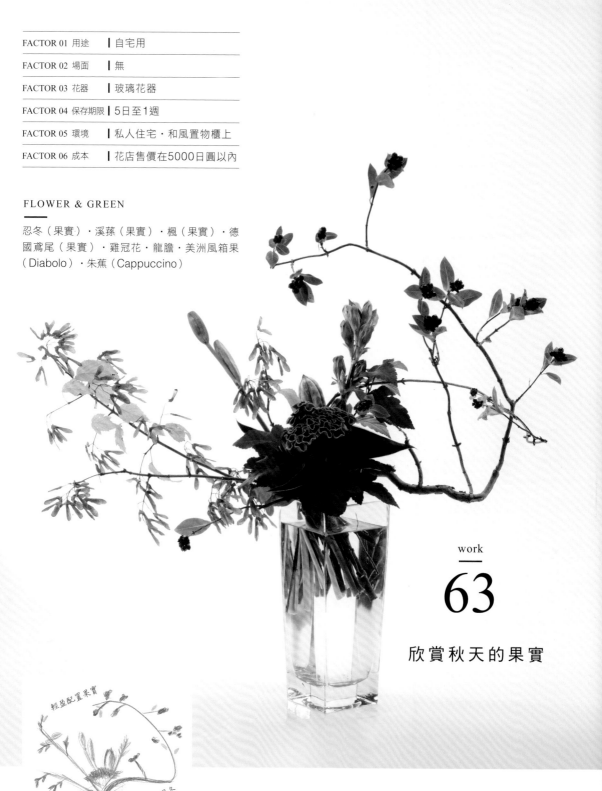

work

63

欣賞秋天的果實

輕盈配置果實

活用忍冬
的線條

作出逐漸
開展的感覺

強調藍色
作為重點

〔設計圖〕

藍色的花材讓人聯想到秋天晴朗的天空，這個花作是為了要
擺飾在自家和室的古老日式置物櫃上而製作的。搭配各式各
樣的植物果實，表現出從花朵到果實的變化姿態，及新生命
誕生的模樣。

將紅柳摺成
圓形花圈的形狀

以三種常綠樹
去營造
顏色的漸層，
產生深淺變化

〔設計圖〕

FACTOR 01 用途	禮物
FACTOR 02 場面	聖誕派對
FACTOR 03 花器	不明
FACTOR 04 保存期限	5日至1週
FACTOR 05 環境	私人住宅
FACTOR 06 成本	花店售價在6000日圓以內

在聖誕節時受到朋友的招待，而前去朋友家
參加家庭派對，將這把花束贈送給派對主
人。紅柳彎摺成圓形花圈的形狀來表現聖誕
氣氛。將花束直接放入花瓶，就可以增加華
麗的氛圍。

work

64

裝飾聖誕節

FLOWER & GREEN

玫瑰・火焰百合・非洲鬱
金香（Plum）・紅柳・
雲龍柳・針葉樹（Blue
Ice・Skyrocket）・雪松・日
本落葉松

將日本吊鐘花
彎摺作出曲線，
展現曲線弧度

以洋桔梗與
玫瑰作出
圓球形

將桔梗蘭
捲起

玻璃花器

〔 設計圖 〕

FACTOR 01 用途	禮物
FACTOR 02 場面	生日
FACTOR 03 花器	不明
FACTOR 04 保存期限	5日至1週
FACTOR 05 環境	私人住宅
FACTOR 06 成本	花店售價在5000日圓以內

FLOWER & GREEN

洋桔梗・玫瑰・羽衣草・藍莓・日本吊鐘花・桔梗蘭・星點木・外毛百脈根

慶祝朋友於初夏生日而製作的花束。為了表現這個季節所特有的新綠，因此使用充滿生機的日本吊鐘花來作出曲線。此花束的技巧在於即使花材的量少，還是可以展現出具有量感的感覺。

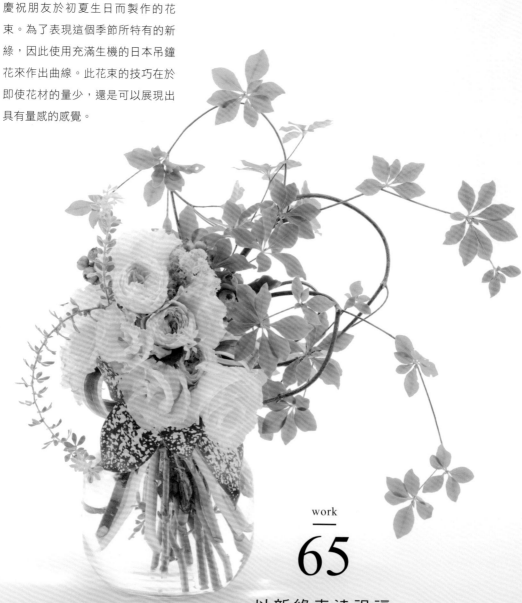

work

65

以新綠表達祝福

FACTOR 01	用途	禮物
FACTOR 02	場面	送給自己
FACTOR 03	花器	玻璃花器
FACTOR 04	保存期限	5日至1週
FACTOR 05	環境	私人住宅
FACTOR 06	成本	花店售價在7000日圓以內

FLOWER & GREEN

針墊花（Soleil・Tango）・栗子・小米・梓樹莢果・千代蘭（Bangkok Frame・Tropical Orange）・紅楓・黑葉觀音蓮・密葉竹蕉（Silver Stripe）

將花束當作一種獎勵，送給已工作22年準備退休的自己。花束的意象是來自晚夏往初秋推移的季節感，因此使用了紅色與橙色作為主要顏色。一方面帶有華麗感，一方面又給人沉穩的氛圍。以梓樹的莢果枝幹來營造空間感。

work

66

送給辛勤工作的自己的花束禮物

使用梓樹拓展空間感

以黑葉觀音蓮製造獨持的印象

展現針墊花的顏色漸層

暗紅色能產生沉穩感，使得花束整體有安定感

以栗子表現秋天

以紅楓來增加暗色

〔設計圖〕

享受不同感覺的
粉紅色

這把秋天感的花束，要送給喜歡花草的朋友。因為朋友喜歡可愛的物品，所以特別選用了不同色調的粉紅色，來作為花束的重點。搭配美洲地榆跟山歸來稍微變色的果實，就能表現出季節的韻律感。

圓形線條

用山歸來
來增加作品高度

混搭了菊·玫瑰
與康乃馨不同種類
的粉紅色

〔設計圖〕

work

67

FACTOR 01 用途	禮物
FACTOR 02 場面	送給朋友
FACTOR 03 花器	不明
FACTOR 04 保存期限	5日至1週
FACTOR 05 環境	私人住宅
FACTOR 06 成本	花店售價在5000日圓以內

FLOWER & GREEN

康乃馨2種·玫瑰（Sweet Avalanche +·Teresa）·菊·美洲地榆·山歸來·朱蕉（Cappuccino）

為了慶祝結婚，使用日本吊鐘花與海芋作出垂墜狀的瀑布
型花束。使用新鮮的大飛燕草的藍色，特別能突顯白色海
芋及日本吊鐘花的葉片。這種形式的花束也能夠當作新娘
捧花使用。

FACTOR 01	用途	禮物
FACTOR 02	場面	慶祝結婚
FACTOR 03	花器	不明
FACTOR 04	保存期限	5日至1週
FACTOR 05	環境	私人住宅
FACTOR 06	成本	花店售價在10000日圓以內

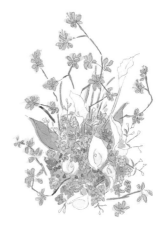

〔 設計圖 〕

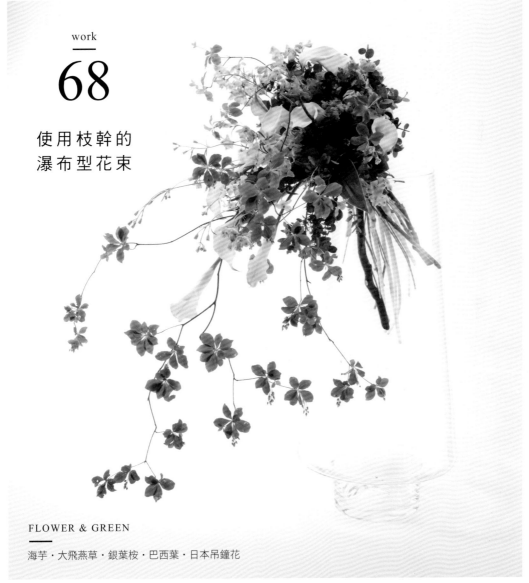

work
—
68

使用枝幹的
瀑布型花束

FLOWER & GREEN
—
海芋・大飛燕草・銀葉桉・巴西葉・日本吊鐘花

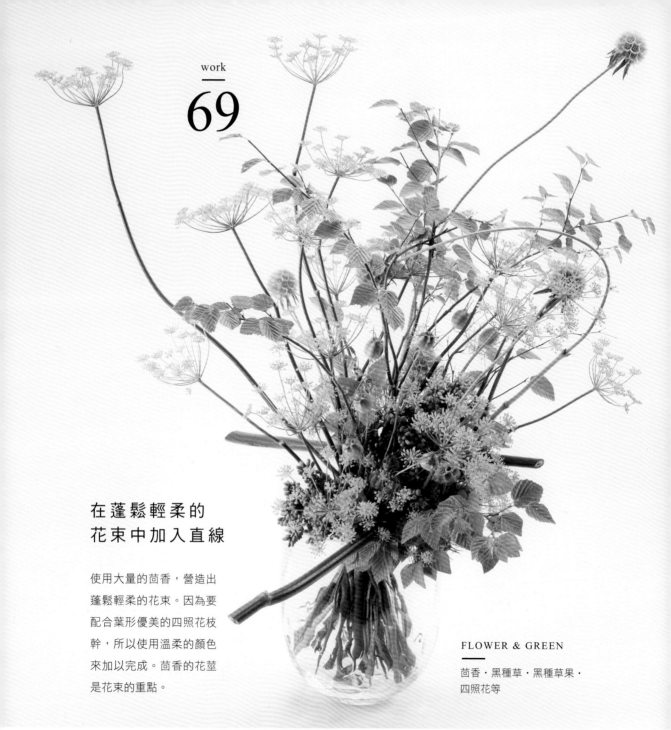

work 69

在蓬鬆輕柔的
花束中加入直線

使用大量的茴香，營造出
蓬鬆輕柔的花束。因為要
配合葉形優美的四照花枝
幹，所以使用溫柔的顏色
來加以完成。茴香的花莖
是花束的重點。

FLOWER & GREEN

茴香・黑種草・黑種草果・
四照花等

FACTOR 01 用途	自宅用	
FACTOR 02 場面	無	
FACTOR 03 花器	玻璃花器	
FACTOR 04 保存期限	5日至1週	
FACTOR 05 環境	私人住宅	
FACTOR 06 成本	花店售價在8000日圓以內	

令人感覺舒服的花束
妖精們的音樂會
幻想世界的花束。

〔設計圖〕

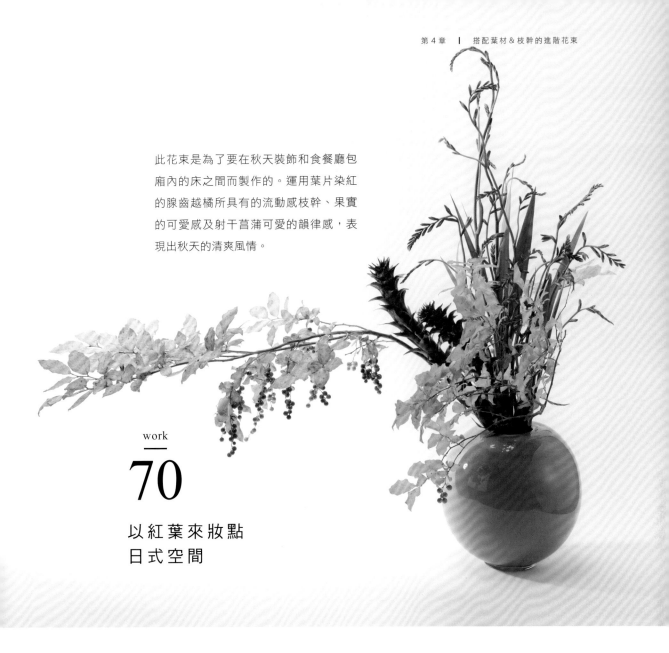

此花束是為了要在秋天裝飾和食餐廳包廂內的床之間而製作的。運用葉片染紅的腺齒越橘所具有的流動感枝幹、果實的可愛感及射干菖蒲可愛的韻律感，表現出秋天的清爽風情。

work
—
70

以紅葉來妝點
日式空間

〔 設計圖 〕

FACTOR 01 用途	裝飾
FACTOR 02 場面	無
FACTOR 03 花器	壺
FACTOR 04 保存期限	5日至1週
FACTOR 05 環境	和食餐廳・床之間
FACTOR 06 成本	花店售價在10000日圓以內

FLOWER & GREEN

腺齒越橘・紅鳳梨花・射干菖蒲等

為了要擺在自宅的外廊而製作的作品。
以紐西蘭麻來表現從衛矛可愛的葉片之
間灑落下的陽光。雖然是簡單的花束，
但讓人想到柔光照耀湖畔森林的情景。

FLOWER & GREEN
—
帝王花・紐西蘭麻・衛矛

感 受 灑 落 的 陽 光

FACTOR 01 用途	自宅用
FACTOR 02 場面	無
FACTOR 03 花器	古董花器
FACTOR 04 保存期限	5日至1週
FACTOR 05 環境	私人住宅・外廊
FACTOR 06 成本	花店售價在8000日圓以內

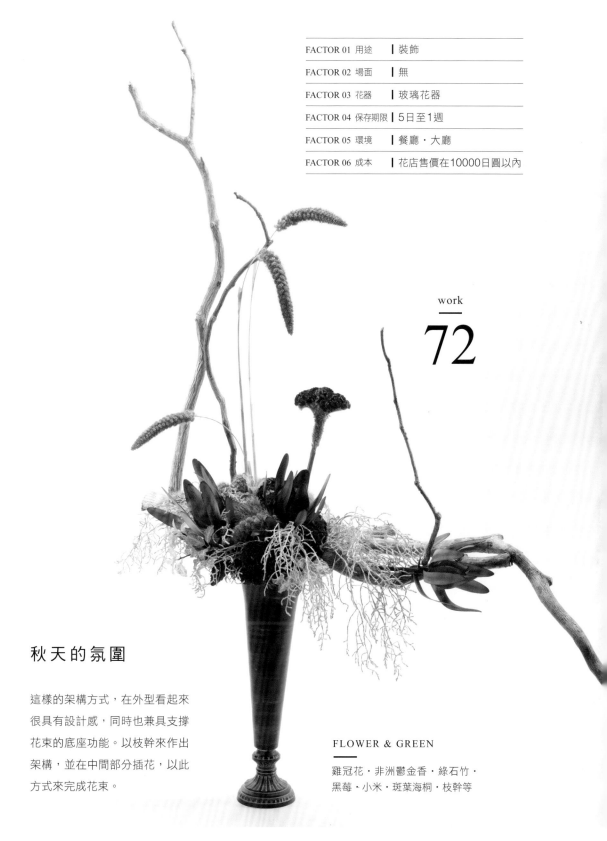

FACTOR 01 用途	裝飾
FACTOR 02 場面	無
FACTOR 03 花器	玻璃花器
FACTOR 04 保存期限	5日至1週
FACTOR 05 環境	餐廳・大廳
FACTOR 06 成本	花店售價在10000日圓以內

work
—
72

秋天的氛圍

這樣的架構方式，在外型看起來
很具有設計感，同時也兼具支撐
花束的底座功能。以枝幹來作出
架構，並在中間部分插花，以此
方式來完成花束。

FLOWER & GREEN

雞冠花・非洲鬱金香・綠石竹・
黑莓・小米・斑葉海桐・枝幹等

使用颯爽挺立的櫻花來製作花束，令人印象深刻。桔梗蘭及玫瑰的顏色也統一使用粉紅色，以組群的方式來加以配置。因為櫻花位於高位置，因此在擺飾期間也能期待看到它凋落的姿態。

FLOWER & GREEN

啟翁櫻・玫瑰・洋桔梗・巴西葉・桔梗蘭

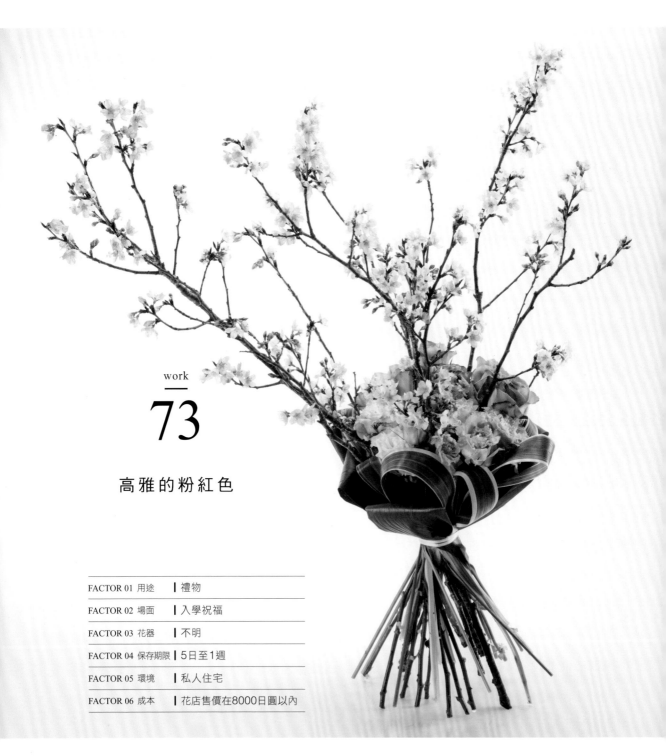

work

73

高雅的粉紅色

FACTOR 01 用途	禮物
FACTOR 02 場面	入學祝福
FACTOR 03 花器	不明
FACTOR 04 保存期限	5日至1週
FACTOR 05 環境	私人住宅
FACTOR 06 成本	花店售價在8000日圓以內

用於裝飾在開學典禮舞台上的花束。使用鬱金香特有的花莖來作出弧線，產生韻律感，並以紅柳營造空間感。鬱金香彷彿在祝福著即將來到的每一天。

FACTOR 01 用途	裝飾	
FACTOR 02 場面	無	
FACTOR 03 花器	壺	
FACTOR 04 保存期限	3日至5日	
FACTOR 05 環境	開學典禮‧舞台	
FACTOR 06 成本	花店售價在10000日圓以內	

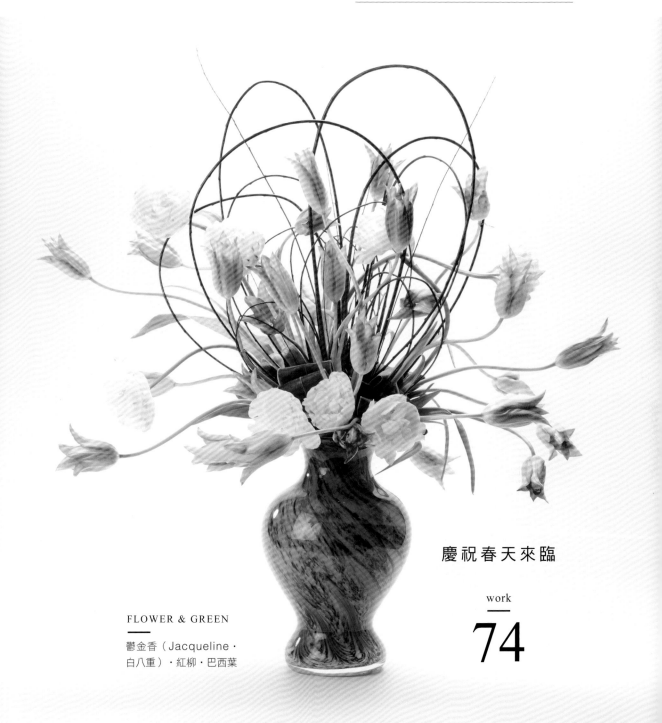

慶祝春天來臨

work
74

FLOWER & GREEN
———
鬱金香（Jacqueline‧白八重）‧紅柳‧巴西葉

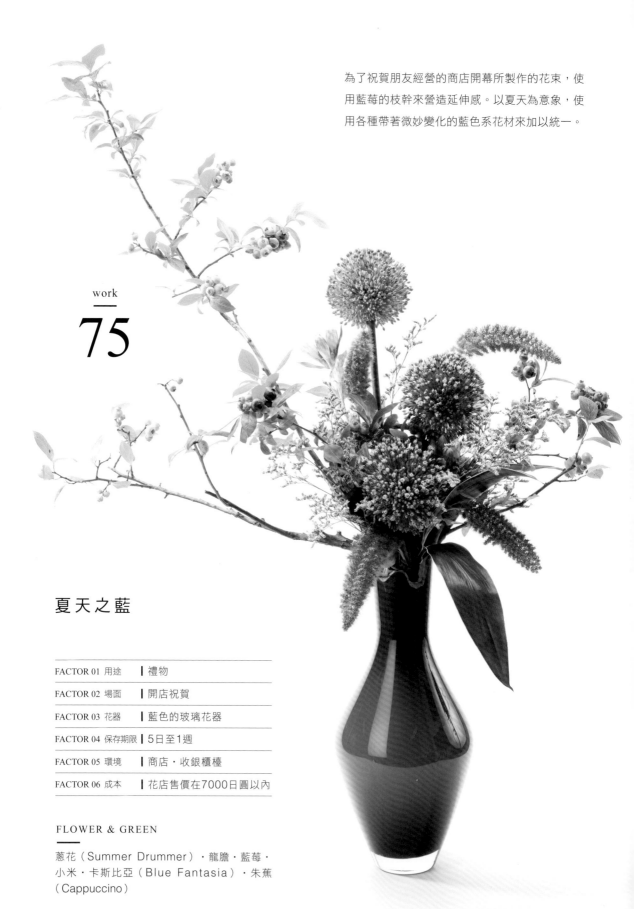

為了祝賀朋友經營的商店開幕所製作的花束，使用藍莓的枝幹來營造延伸感。以夏天為意象，使用各種帶著微妙變化的藍色系花材來加以統一。

work
75

夏天之藍

FACTOR 01 用途	禮物
FACTOR 02 場面	開店祝賀
FACTOR 03 花器	藍色的玻璃花器
FACTOR 04 保存期限	5日至1週
FACTOR 05 環境	商店・收銀櫃檯
FACTOR 06 成本	花店售價在7000日圓以內

FLOWER & GREEN

蔥花（Summer Drummer）・龍膽・藍莓・小米・卡斯比亞（Blue Fantasia）・朱蕉（Cappuccino）

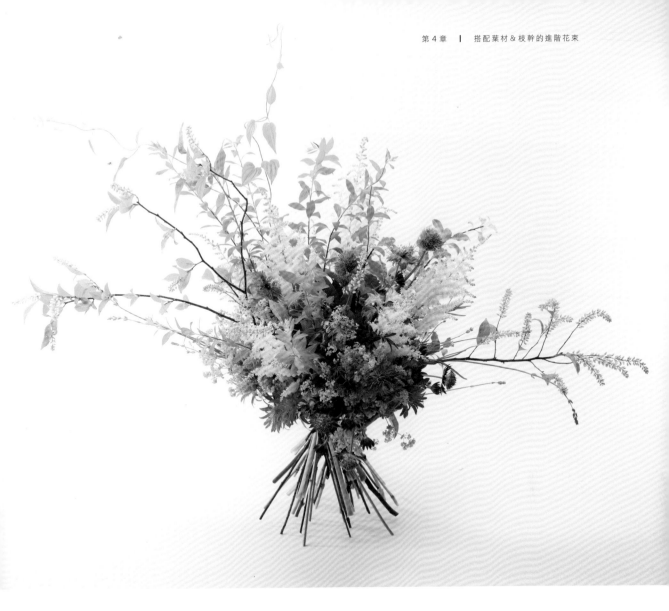

work

76

手綁初夏花束

FLOWER & GREEN

薊花・泡盛草・白芨・羽衣草・蔓生百部・
髭脈橙葉樹・黑種草等

這把花束主要使用自宅庭院在初夏綻放的花材。使用帶有清涼感的髭脈橙葉樹及泡盛草來營造高度及量感，而薊花與黑種草則相較於底色成為對比配色，扮演著收束整體的功能。

FACTOR 01 用途	禮物
FACTOR 02 場面	送給友人
FACTOR 03 花器	不明
FACTOR 04 保存期限	5日至1週
FACTOR 05 環境	私人住宅
FACTOR 06 成本	花店售價在6000日圓以內

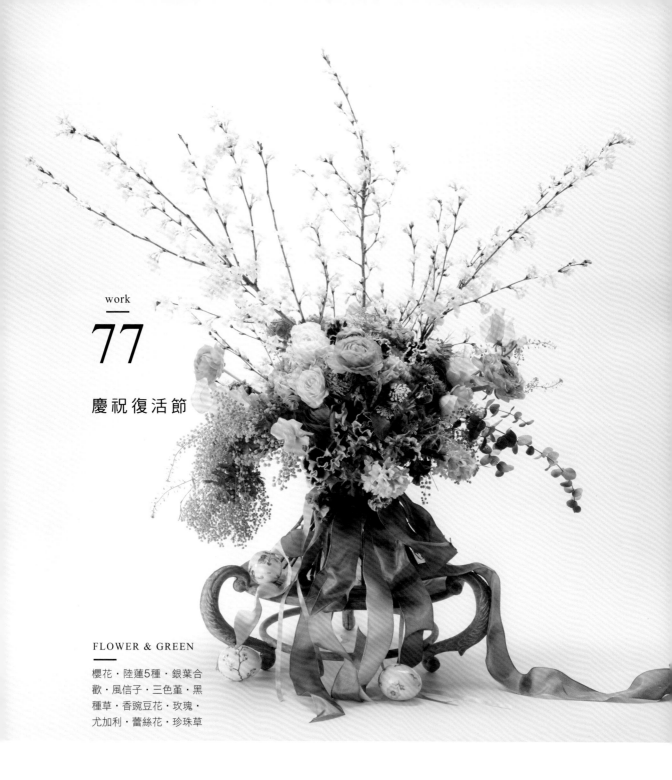

work

77

慶祝復活節

FLOWER & GREEN

櫻花‧陸蓮5種‧銀葉合
歡‧風信子‧三色菫‧黑
種草‧香豌豆花‧玫瑰‧
尤加利‧蕾絲花‧珍珠草

FACTOR 01 用途	禮物
FACTOR 02 場面	家庭派對
FACTOR 03 花器	水盤
FACTOR 04 保存期限	4日至1週
FACTOR 05 環境	私人住宅‧桌面
FACTOR 06 成本	花店售價在15000日圓以內

為了復活節所舉辦的家庭派對而製作。雖說
是作成圓形花束，在此處仍使用了銀葉合歡
與尤加利的花莖作出橫向的流線，並以櫻花
往上延伸，使整體產生韻律感，並使用5種緞
帶顯出豪華氛圍。

FLOWER & GREEN

銀葉合歡・捲曲莎草

花束設計IDEA 使 用 葉 材 與 枝 幹 的 花 束

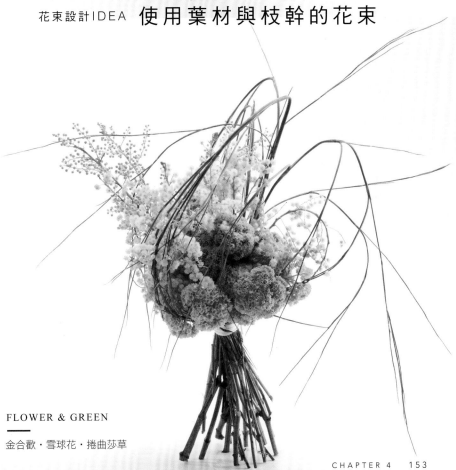

FLOWER & GREEN

金合歡・雪球花・捲曲莎草

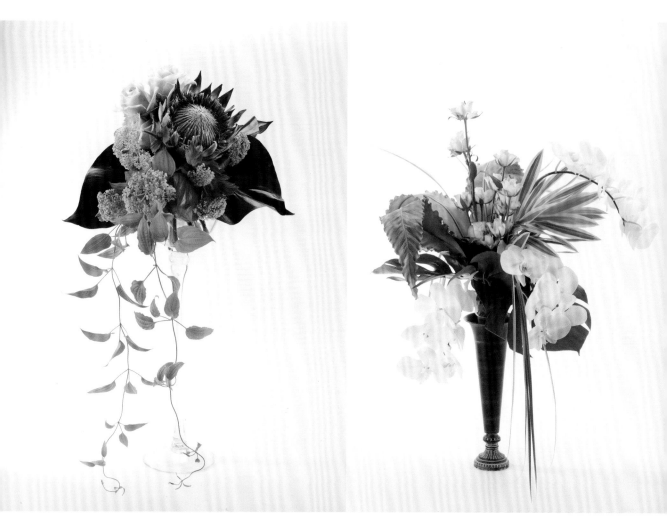

FLOWER & GREEN

帝后花・玫瑰・雪球花・蔓生百部・
黑葉蔓綠絨・朱蕉

FLOWER & GREEN

玫瑰・蝴蝶蘭・電信蘭葉・
山蘇・巴西葉・桔梗蘭

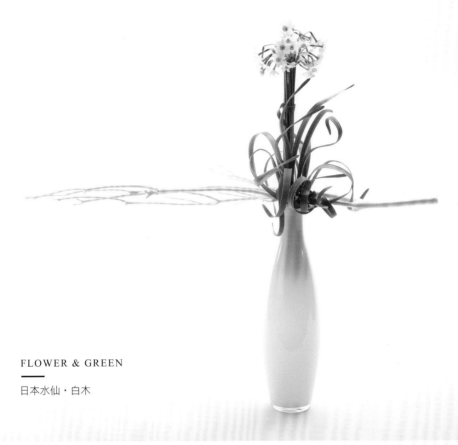

FLOWER & GREEN
—
日本水仙・白木

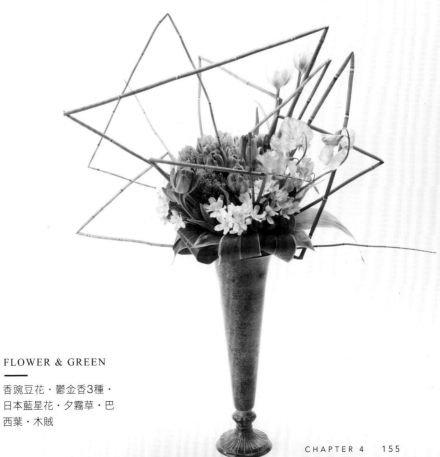

FLOWER & GREEN
—
香豌豆花・鬱金香3種・
日本藍星花・夕霧草・巴
西葉・木賊

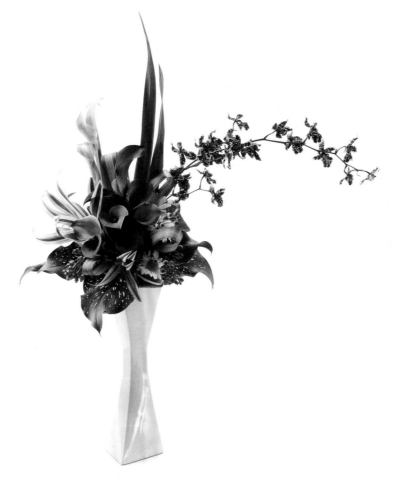

FLOWER & GREEN

文心蘭・海芋・瑪格麗
特・朱蕉等

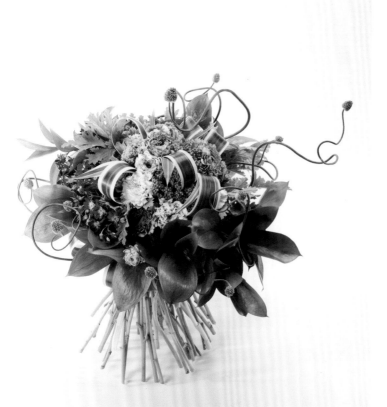

FLOWER & GREEN

丹頂蔥花（Snake
Ball）・陸蓮2種・康乃
馨・瓜葉菊・香葉天竺
葵・假葉木・萬年草等

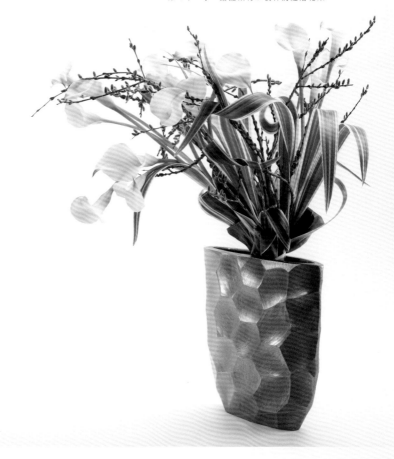

FLOWER & GREEN

海芋・貓柳・桔梗蘭

FLOWER & GREEN

玫瑰3種・滿天星・
綠石竹・桔梗蘭

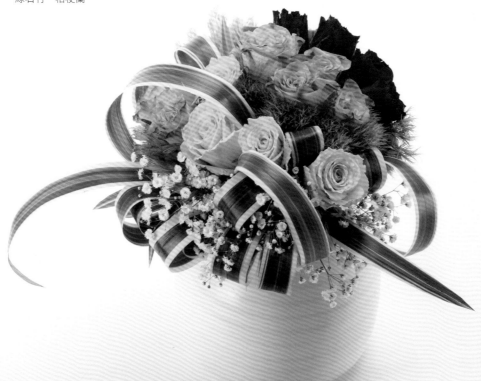

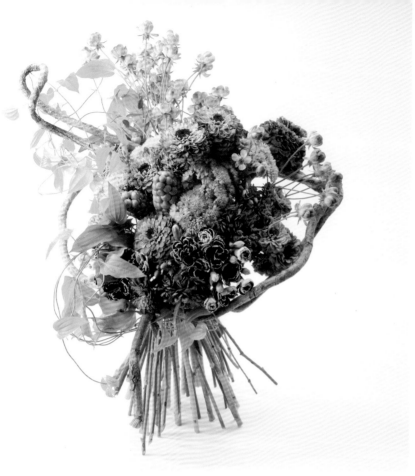

FLOWER & GREEN

百日草‧撫子花‧玫瑰
（Radish）‧蔓生百
部‧紫藤蔓

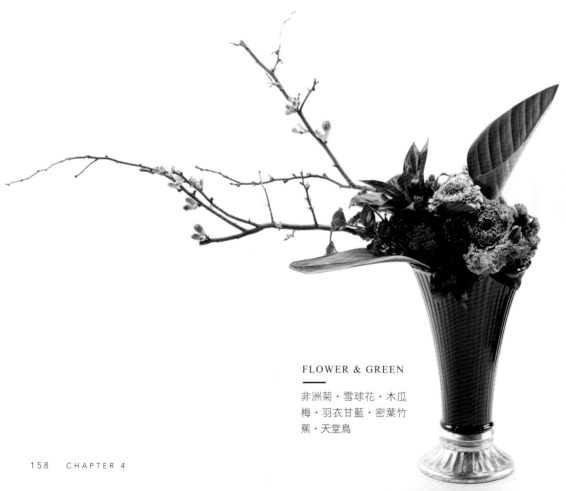

FLOWER & GREEN

非洲菊‧雪球花‧木瓜
梅‧羽衣甘藍‧密葉竹
蕉‧天堂鳥

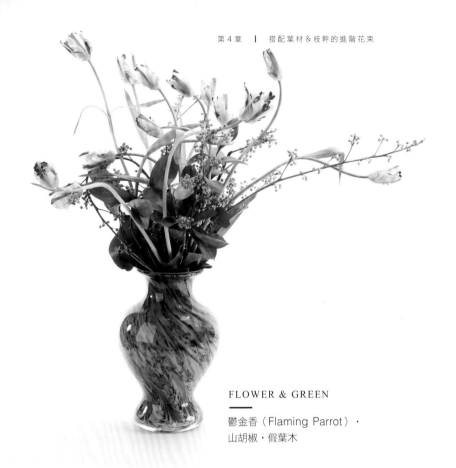

FLOWER & GREEN

鬱金香（Flaming Parrot）・
山胡椒・假葉木

FLOWER & GREEN

菊花8種・富貴竹・石化柳・
垂柳・八角金盤

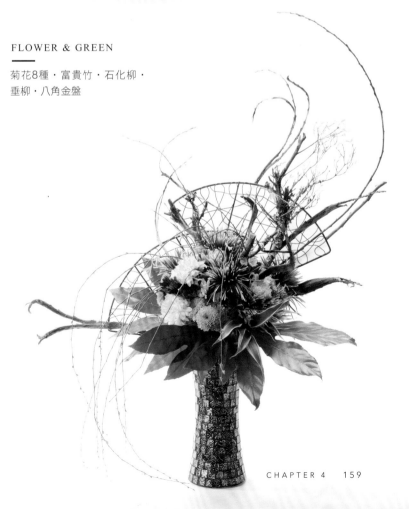

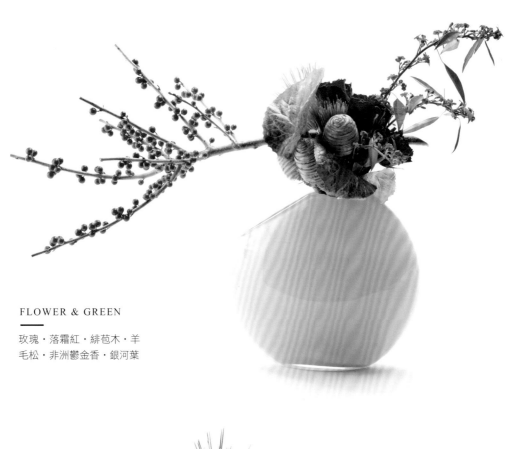

FLOWER & GREEN

玫瑰・落霜紅・緋苞木・羊
毛松・非洲鬱金香・銀河葉

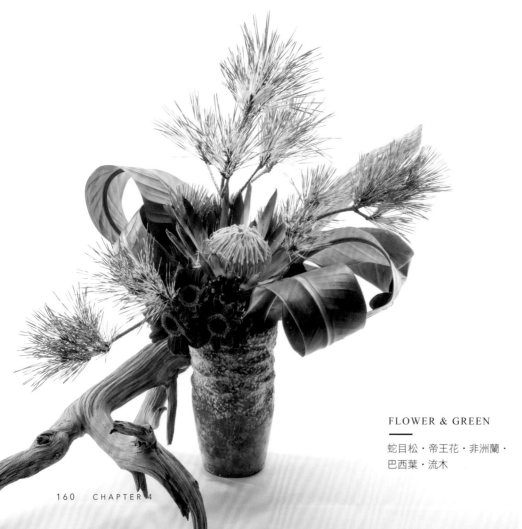

FLOWER & GREEN

蛇目松・帝王花・非洲蘭・
巴西葉・流木

FLOWER & GREEN

貓柳・伯利恆之星・羊毛松・
尤加利・朱蕉

FLOWER & GREEN

玫瑰（All 4 Love+）・
海星蕨・紅柳

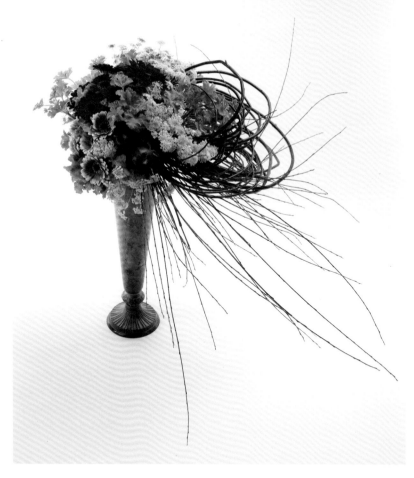

FLOWER & GREEN

FLOWER & GREEN

非洲菊2種・蕾絲花・香葉
天竺葵・紅柳

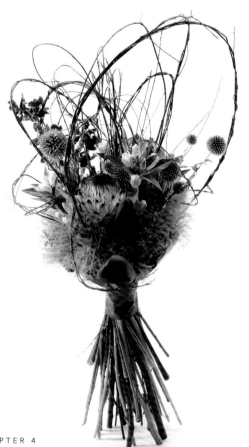

FLOWER & GREEN

帝后花・山防風・龍膽・
煙霧樹・文心蘭・朱蕉・
紅柳

FLOWER & GREEN
———
松蟲草・木蓮・大西洋
常春藤・繡球花・考瓦
蔥・兔尾草・聖誕玫
瑰・銀葉菊

FLOWER & GREEN
———
大理花・菊花・洋桔梗・
日本吊鐘花

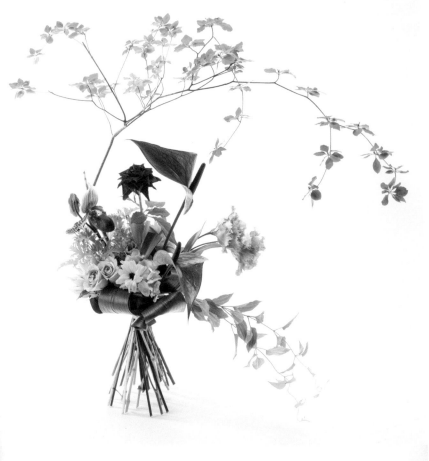

FLOWER & GREEN
———
洋桔梗・火鶴・仙履
蘭・向日葵・玫瑰・帝
后花・香葉天竺葵・蔓
生百部・日本吊鐘花

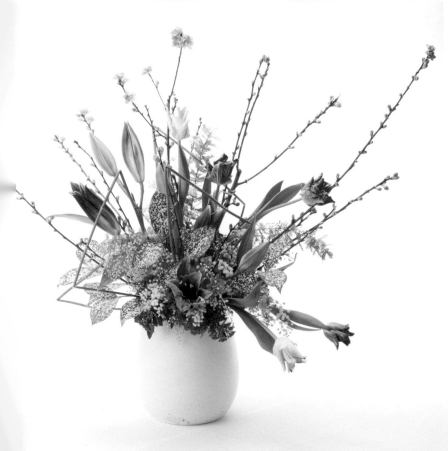

FLOWER & GREEN
———
鬱金香2種・銀葉合
歡・百合・桃花・星點
木・雪球花

FLOWER & GREEN

繡球花・山歸來・夜叉五倍
子・密葉竹蕉・四照花・非洲
鬱金香2種

FLOWER & GREEN

玫瑰・綠石竹・蠟梅・紅葉火龍果・紅柳

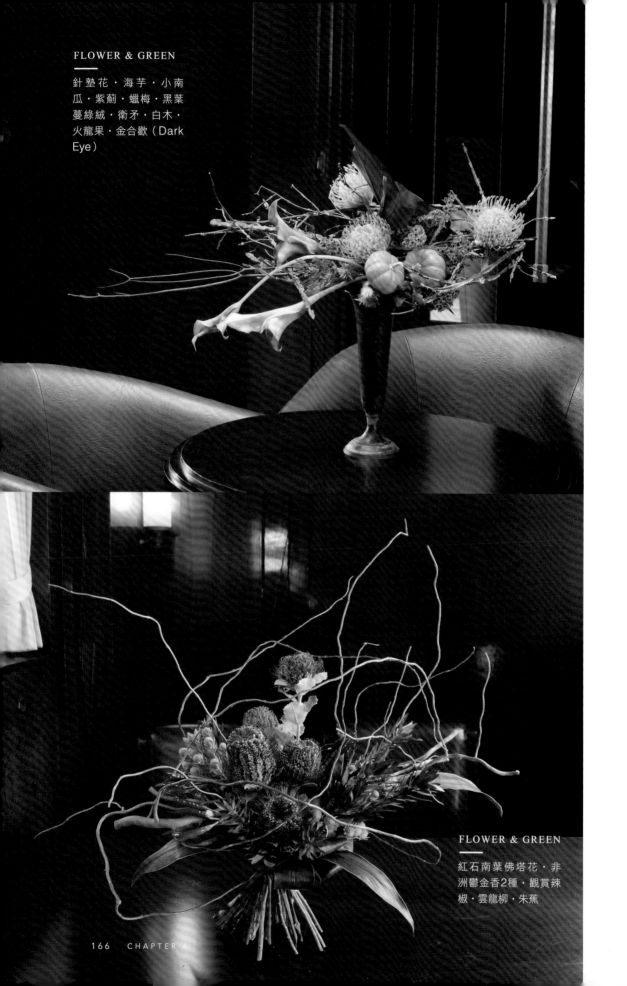

FLOWER & GREEN

針墊花・海芋・小南
瓜・紫薊・蠟梅・黑葉
蔓綠絨・衛矛・白木・
火龍果・金合歡（Dark
Eye）

FLOWER & GREEN

紅石南葉佛塔花・非
洲鬱金香2種・觀賞辣
椒・雲龍柳・朱蕉

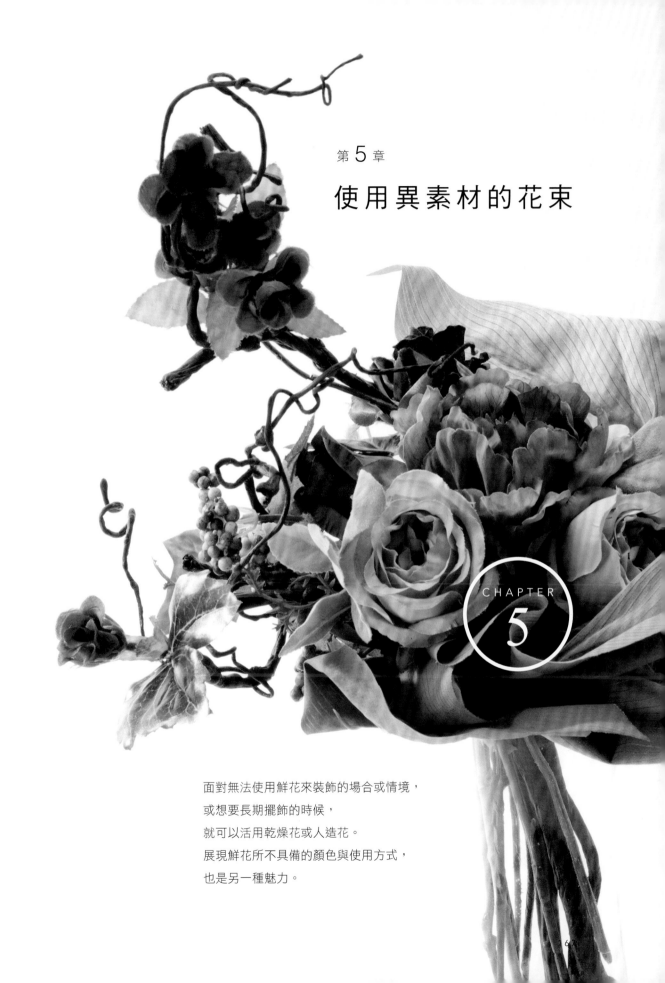

第 5 章

使用異素材的花束

面對無法使用鮮花來裝飾的場合或情境，
或想要長期擺飾的時候，
就可以活用乾燥花或人造花。
展現鮮花所不具備的顏色與使用方式，
也是另一種魅力。

乾燥花花束

近來人氣高漲的乾燥花，不僅有自然的顏色種類，
也有美麗的染色種類，擴大了花束製作的可能範圍。

FACTOR 01 用途	禮物
FACTOR 02 場面	送給朋友
FACTOR 03 花器	不明
FACTOR 04 保存期限	1個月以上
FACTOR 05 環境	私人住宅
FACTOR 06 成本	花店售價在6000日圓以內

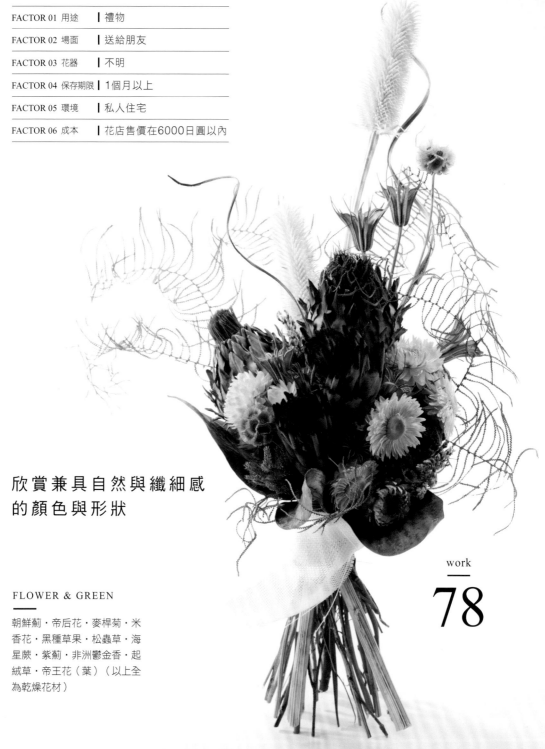

欣賞兼具自然與纖細感
的顏色與形狀

FLOWER & GREEN
———
朝鮮薊・帝后花・麥桿菊・米
香花・黑種草果・松蟲草・海
星蕨・紫薊・非洲鬱金香・起
絨草・帝王花（葉）（以上全
為乾燥花材）

work
—
78

此花束所使用的主要花材，是乾燥過後在形狀與顏色上都很相似的帝后花與朝鮮薊。在已經褪色的紅色之上，再加入橘色與白色的麥桿菊，使花束顯得明亮。

how to make

1

將主花朝鮮薊與帝后花以螺旋式的方式加以組合，在周圍加入麥桿菊、黑種草果、松蟲草及米香花等小花，並營造出高低差。

2

在花束進行到一定程度之後，在①的間隙中加入紫薊與黑種草果。花束的形狀完成之後，在周圍加入帝王花的葉子。

3

以拉菲草繩綁住花束，再以白色緞帶稍微打個結及完成。

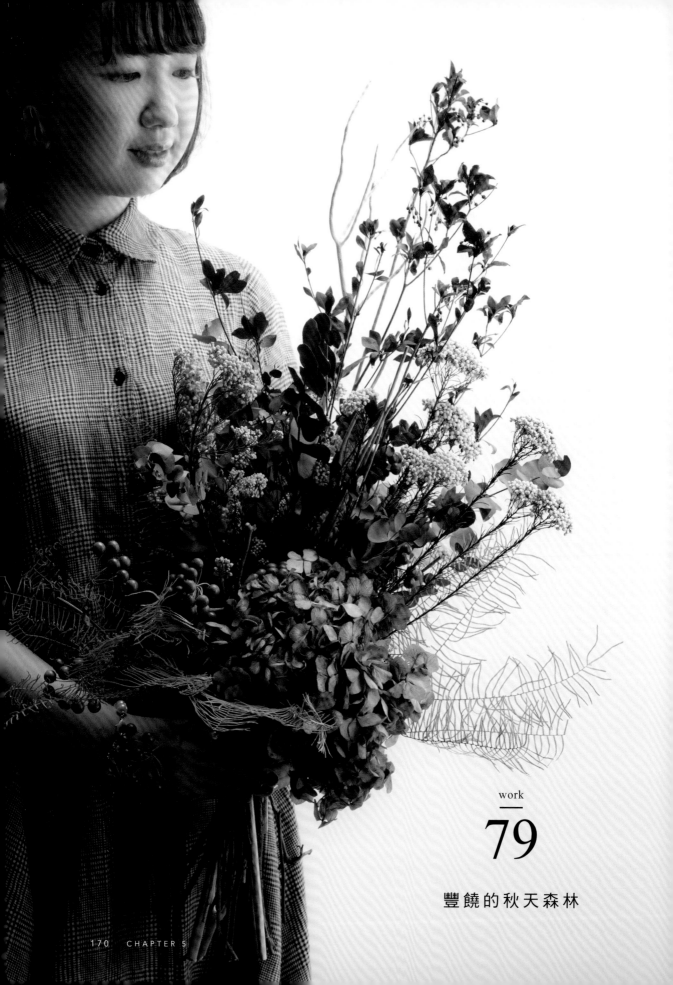

work
—
79

豐饒的秋天森林

〔 設計圖 〕

FACTOR 01 用途	ǀ	禮物
FACTOR 02 場面	ǀ	慶祝結婚
FACTOR 03 花器	ǀ	不明
FACTOR 04 保存期限	ǀ	1個月以上
FACTOR 05 環境	ǀ	私人住宅
FACTOR 06 成本	ǀ	花店售價在10000日圓以內

使用淡紅色系及染紅的乾燥花材，透過顏色來產生統一感。以花束來表現紅葉時節明亮而溫暖的氛圍。當作送給朋友的祝福花束，而放置在室內，也可以當成室內設計的擺飾加以欣賞。

FLOWER & GREEN
———
繡球花・染色高粱・山歸來・米香花・日本吊鐘花・海星蕨・尤加利（以上全為乾燥花材）

work

80

夏季的藍色

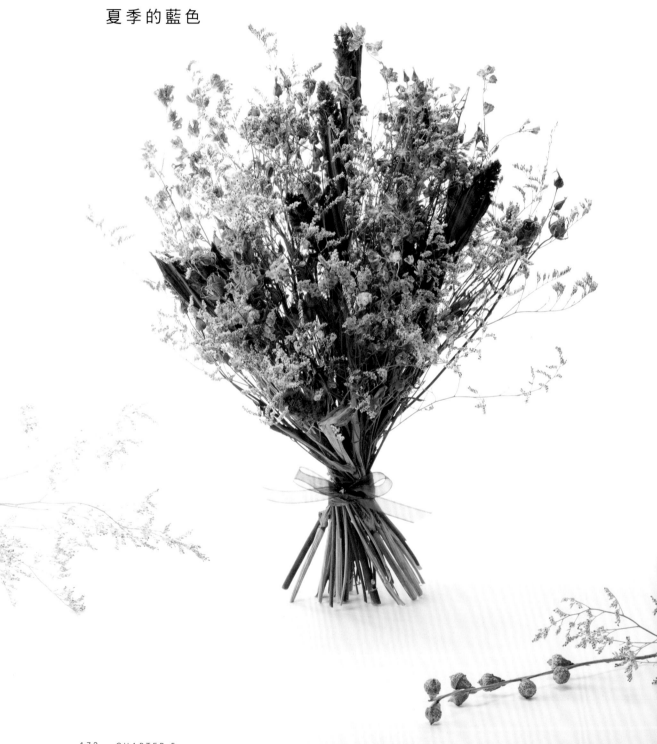

〔 設計圖 〕

FACTOR 01 用途	┃	禮物
FACTOR 02 場面	┃	生日
FACTOR 03 花器	┃	不明
FACTOR 04 保存期限	┃	1個月以上
FACTOR 05 環境	┃	私人住宅
FACTOR 06 成本	┃	花店售價在5000日圓以內

當作生日禮物送給7月生日的岳母,因此以夏天為意象,使用藍色為主色加以製作。組合了大飛燕草、小米、卡斯比亞(Misty Blue)等各種帶有微妙差異的藍色,增加花束的層次。

FLOWER & GREEN

小米・大飛燕草・卡斯比亞(Misty Blue與另外1種)・玫瑰(以上全為乾燥花材)

使用乾燥花材作成的大型花束，可以當成辦公室入口處的裝飾。以時尚的橘色與黃色作為主色製作而成。考慮到擺設在入口處的位置，因此玫瑰選擇使用染色後色澤清晰的不凋花。

FLOWER & GREEN

卡斯比亞・萬壽菊・麥桿菊・康乃馨・尤加利・棉花・麥穗・紅柳・滿天星・朱蕉（以上全為乾燥花材）・玫瑰2種（不凋花）

work
—
81

以 沉 穩 的 華 麗 感
來 迎 接 客 人

FACTOR 01 用途	裝飾
FACTOR 02 場面	無
FACTOR 03 花器	大型玻璃花器
FACTOR 04 保存期限	1個月以上
FACTOR 05 環境	辦公室 入口
FACTOR 06 成本	花店售價在8000日圓以內

〔 設計圖 〕

乾燥花材會因為乾燥時間及乾燥方法的不同，而產生各
種顏色，這把花束皆選用了帶有深橙色的花材來製作，
表現出植物顏色的層次與柔美。

<div style="text-align:center">

work

82

展現植物色彩的
層次感

</div>

FLOWER & GREEN

繡球花（水無月）·黑山草·非洲鬱金
香（Silver Africana與另外1種）·黑
種草·海星蕨等（以上全為乾燥花材）

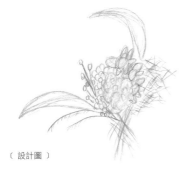

〔設計圖〕

FACTOR 01 用途	｜	自宅用
FACTOR 02 場面	｜	無
FACTOR 03 花器	｜	不明
FACTOR 04 保存期限	｜	1個月以上
FACTOR 05 環境	｜	私人住宅
FACTOR 06 成本	｜	花店售價在5000日圓以內

使用開花之後的芒草來表現出柔軟的雲層，而在其中若隱若現的小花就彷彿是投影在雲層之間的自己的情感。蓬鬆柔軟的芒草令人印象深刻，在晚秋時擺飾在自己的房間裡，能夠帶來療癒效果。

〔 設計圖 〕

work
83

送給自己的
療癒系花束

FLOWER & GREEN

黑種草・玫瑰・星辰花・義
大利香芹・芒草（以上全為
乾燥花材）・雪松毬果

FACTOR 01 用途	自宅用
FACTOR 02 場面	無
FACTOR 03 花器	不明
FACTOR 04 保存期限	1個月以上
FACTOR 05 環境	私人住宅
FACTOR 06 成本	花店售價在5000日圓以內

FACTOR 01 用途	禮物
FACTOR 02 場面	送給女兒
FACTOR 03 花器	不明
FACTOR 04 保存期限	1個月以上
FACTOR 05 環境	私人住宅
FACTOR 06 成本	花店售價在10000日圓以內

〔 設計圖 〕

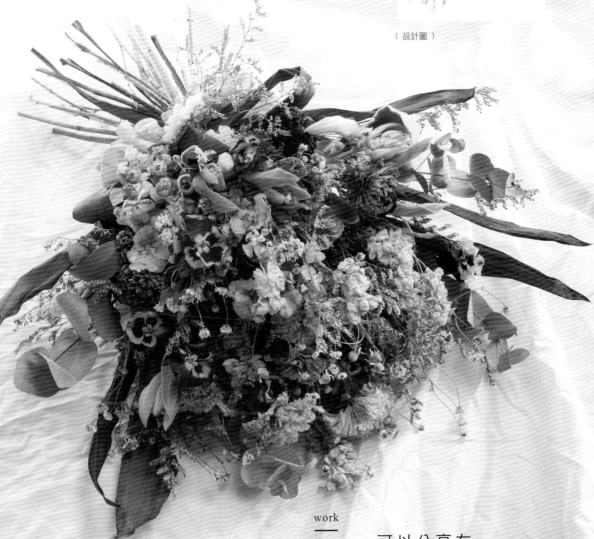

FLOWER & GREEN

大理花2種・香菫菜・紫羅蘭・卡斯比亞（Misty Blue）・萬壽菊・法國小菊・朱蕉・羊耳石蠶（以上全為乾燥花材）

work
84

可以分享在
社群網站上的可愛感

母親為了喜愛Shabby chic風格室內設計的女兒，訂購了這把花束。花束當中集合了可愛的香菫菜等花草，整體的顏色優美，讓人很期待放上社群網站之後的反響呢！

〔設計圖〕

FACTOR 01 用途	禮物
FACTOR 02 場面	送給朋友
FACTOR 03 花器	不明
FACTOR 04 保存期限	1個月以上
FACTOR 05 環境	私人住宅
FACTOR 06 成本	花店售價在8000日圓以內

work
85

可當花束
也可當吊掛壁飾

FLOWER & GREEN

滿天星・玫瑰・星辰花・雛菊・
聖誕玫瑰・千日紅・巴西胡椒
木・山歸來・巴西葉・裸麥（以
上全為乾燥花材）

可以吊掛當作壁飾的花束，要送給因為升遷而職
務異動的同事。因為是對於室內設計有所堅持的
女同事，因此選擇可以長時間觀賞的乾燥花作
品。運用褪色之後的色調來統合花束的用色，形
成沉穩的氛圍。

FACTOR 01 用途	禮物
FACTOR 02 場面	伴手禮
FACTOR 03 花器	不明
FACTOR 04 保存期限	1個月以上
FACTOR 05 環境	私人住宅
FACTOR 06 成本	花店售價在5000日圓以內

FLOWER & GREEN

滿天星・玫瑰・卡斯比亞・義大利蠟菊・聖誕玫瑰・千日紅・巴西胡椒木・山歸來・朱蕉・裸麥（以上全為乾燥花材）

work

86

以優雅的黃色
來療癒人心

在褪色的色調當中特別引人注目的黃色小花，是在化妝品或是香精油中會使用的義大利蠟菊，給人一種在無色彩的世界中，突然變得明亮的愉悅感。褐色與銀色的搭配，與義大利蠟菊的對比配色之間有著絕妙的平衡。

人造花花束

面對無法裝飾鮮花的場合，建議可以使用人造花。
最近的人造花質感也有所提升，
而它的魅力就在於鮮花無法表現出來的外型及顏色。

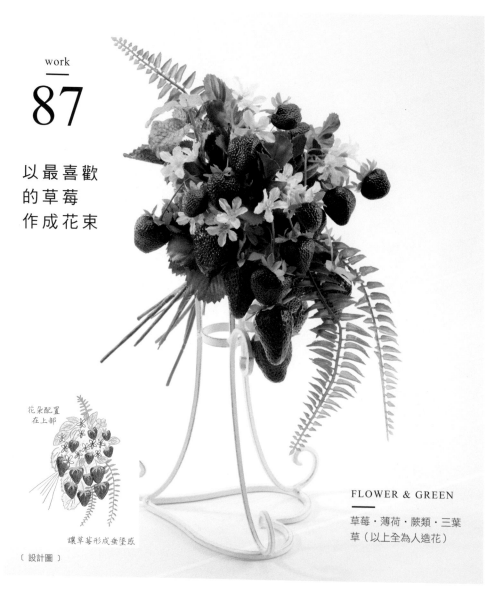

work
—
87

以最喜歡
的草莓
作成花束

花朵配置
在上部

讓草莓形成垂墜感

〔設計圖〕

FLOWER & GREEN

草莓・薄荷・蕨類・三葉
草（以上全為人造花）

FACTOR 01 用途	探病
FACTOR 02 場面	送給小孩
FACTOR 03 花器	不明
FACTOR 04 保存期限	1個月以上
FACTOR 05 環境	病房
FACTOR 06 成本	花店售價在5000日圓以內

送給住院中的小朋友的探病花束。一邊想著
小朋友與父母在春天時候去採草莓的情景，
一邊帶著希望對方康復的心情加以製作。因
為是人造花的關係，所以可以使用鮮花難以
呈現的草莓白花，及有四片葉子的三葉草來
加以製作。

芬蘭傳統吊飾
每一邊的長度
都要相同的正八面體
配置時要注意重量不要過重

球體要有自然感
在單一處
加入粉紅色
Cute！

要考慮整體的平衡，
在後方也要加入
芬蘭傳統吊飾的配置

〔 設計圖 〕

FACTOR 01	用途	禮物
FACTOR 02	場面	生日
FACTOR 03	花器	不明
FACTOR 04	保存期限	1個月以上
FACTOR 05	環境	私人住宅
FACTOR 06	成本	花店售價在10000日圓以內

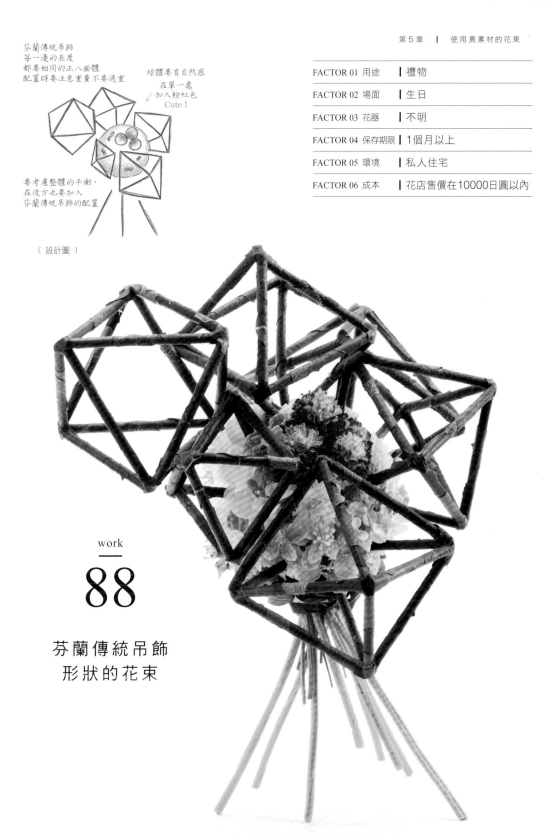

work

88

芬蘭傳統吊飾
形狀的花束

結合芬蘭的傳統吊飾，形成獨具個性的花束。以木賊作出芬蘭傳統吊飾的骨架，再以玫瑰的葉子貼附其中來加以製作。隔著芬蘭傳統吊飾的架構所看見的花材，也別有一番獨特的風情。

FLOWER & GREEN

玫瑰葉・菊・繡球花・莓果・尤加利・錦熟黃楊（以上全為人造花）

花束整體有協調性而顯得低調，但這是適合送給個性獨特的人的花束。使用了鮮花無法展現的顏色組合，從深藍色到灰綠色的顏色漸層，統合了整把花束。

藤蔓是重點

玉簪的葉子作為主角

花材配合葉材，整體的顏色給人時尚感

〔設計圖〕

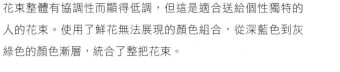

work
89

現代感的漸層色花束

FACTOR 01 用途	禮物
FACTOR 02 場面	生日
FACTOR 03 花器	不明
FACTOR 04 保存期限	1個月以上
FACTOR 05 環境	私人住宅
FACTOR 06 成本	花店售價在7000日圓以內

FLOWER & GREEN

玫瑰3種・牡丹・紫株・常春藤・玉簪等（以上全為人造花）

在早春清爽的陽光灑落之下，新娘走著紅毯上時手持的捧花。純白色的婚紗，使得三色堇花色更加顯眼。在設計時，設想著楚楚動人的新娘的可愛與堅定感。

FACTOR 01 用途	婚禮
FACTOR 02 場面	無
FACTOR 03 花器	籃子
FACTOR 04 保存期限	1個月以上
FACTOR 05 環境	婚禮會場內
FACTOR 06 成本	花店售價在15000日圓以內

FLOWER & GREEN

三色堇3種等（以上全為人造花）

〔 設計圖 〕

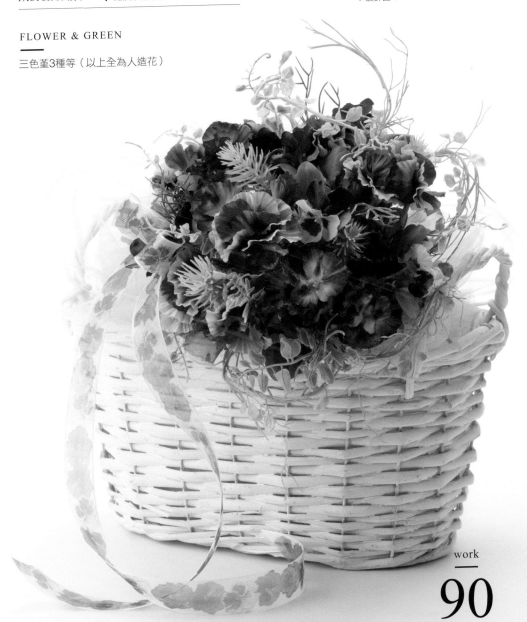

work

90

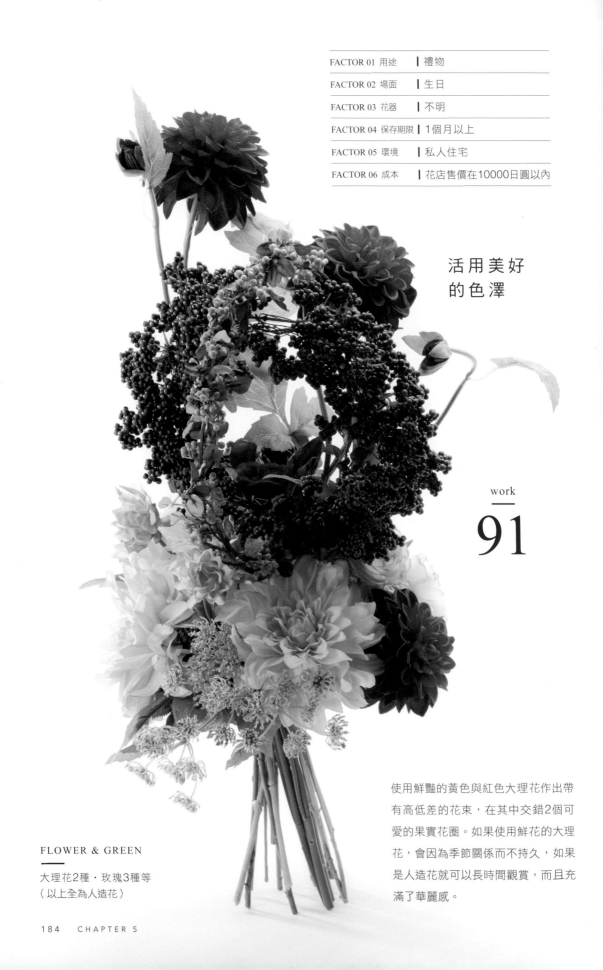

FACTOR 01 用途	禮物
FACTOR 02 場面	生日
FACTOR 03 花器	不明
FACTOR 04 保存期限	1個月以上
FACTOR 05 環境	私人住宅
FACTOR 06 成本	花店售價在10000日圓以內

活用美好
的色澤

work
—
91

使用鮮豔的黃色與紅色大理花作出帶
有高低差的花束，在其中交錯2個可
愛的果實花圈。如果使用鮮花的大理
花，會因為季節關係而不持久，如果
是人造花就可以長時間觀賞，而且充
滿了華麗感。

FLOWER & GREEN

大理花2種・玫瑰3種等
（以上全為人造花）

不凋花花束

雖說不凋花比較常用在盆花設計上，
不過最近也出現花莖較長的商品，因此也可以在花束當中使用。

FACTOR 01 用途	禮物
FACTOR 02 場面	聖誕節
FACTOR 03 花器	不明
FACTOR 04 保存期限	2個月以上
FACTOR 05 環境	私人住宅・客廳
FACTOR 06 成本	花店售價在10000日圓以內

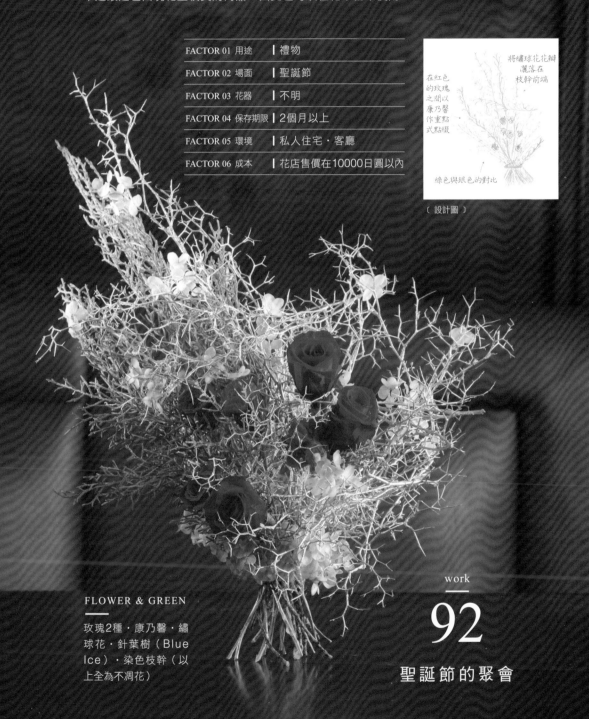

在紅色
的玫瑰
之間以
康乃馨
作重點
式點綴

將繡球花花瓣
灑落在
枝幹前端

綠色與銀色的對比

〔 設計圖 〕

FLOWER & GREEN

玫瑰2種・康乃馨・繡
球花・針葉樹（Blue
Ice）・染色枝幹（以
上全為不凋花）

work
——
92
聖誕節的聚會

送給妹妹家人的聖誕節花禮。表現寒冬的染色枝幹，使用了銀色與綠色兩種，而華麗輝煌的
玫瑰則增添了時尚感。將這把花束擺在客廳，洋溢著滿滿的聖誕節氛圍。

使用了星型的花束底座所製作的花束。送給7月
出生的女兒當作生日禮物，將幸福的祝願向星星
祈禱。清爽的綠色底座搭配上花束的顏色，給人
浪漫的感覺。

FACTOR 01 用途	禮物
FACTOR 02 場面	生日
FACTOR 03 花器	不明
FACTOR 04 保存期限	2個月以上
FACTOR 05 環境	私人住宅
FACTOR 06 成本	花店售價在8000日圓以內

深色的玫瑰葉
可以收束
花束整體

在翡翠綠的
星形框架上，
以傾斜的角度
加入蕾絲

在粉紅色與白色的
玫瑰中間加入深粉紅色的
非洲菊作為重點裝飾

〔設計圖〕

work
—
93
向星星許願

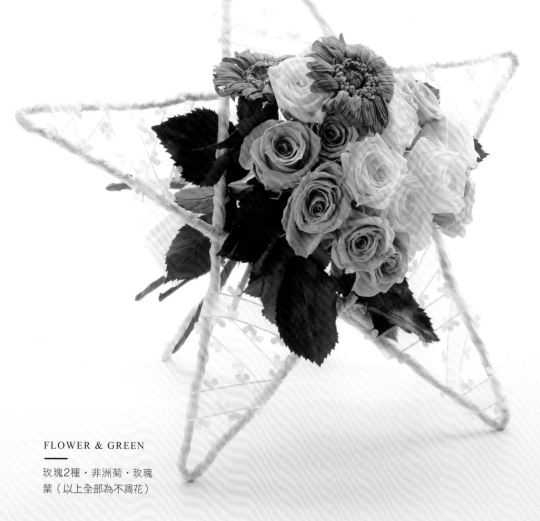

FLOWER & GREEN
—
玫瑰2種・非洲菊・玫瑰
葉（以上全部為不凋花）

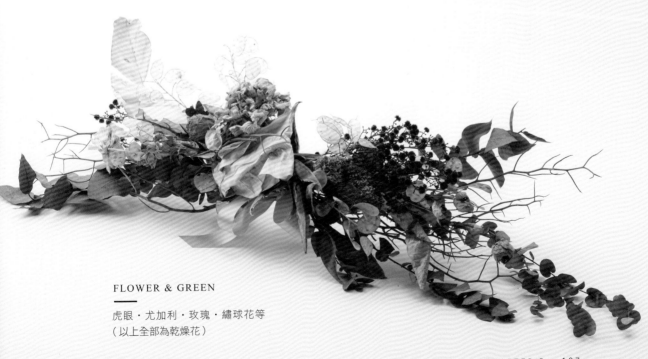

FLOWER & GREEN

大理花・髭脈橙葉樹・蔓生百部等
（以上全部為人造花）

花束設計IDEA 使用異素材的花束

FLOWER & GREEN

虎眼・尤加利・玫瑰・繡球花等
（以上全部為乾燥花）

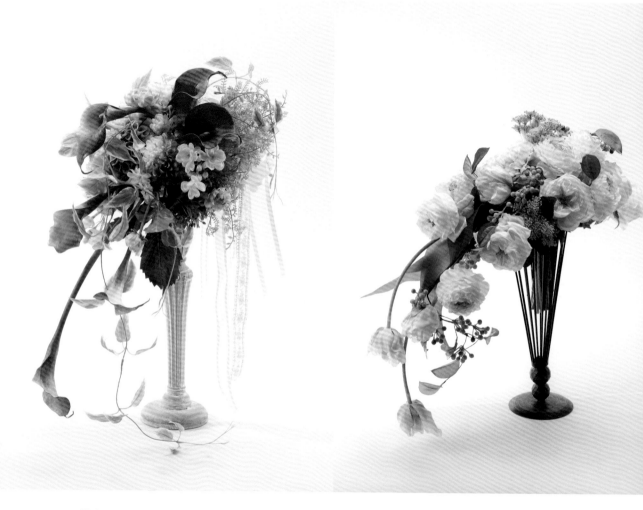

FLOWER & GREEN

海芋・大理花・日本藍星花・
蔓生百部等（以上全部為人造花）

FLOWER & GREEN

鬱金香・玫瑰・山歸來等
（以上全部為人造花）

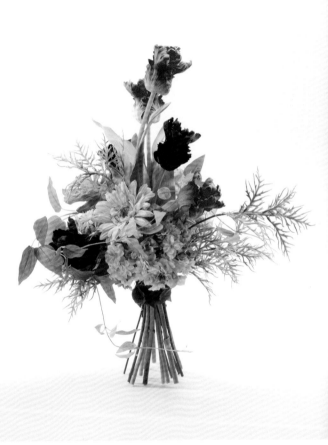

FLOWER & GREEN
—
帝后花・巴西胡椒木・玫瑰・熊草・
石化柳（以上全部為乾燥花）

FLOWER & GREEN
—
非洲菊・鬱金香2種・繡球花・
蔓生百部等（以上全部為人造花）

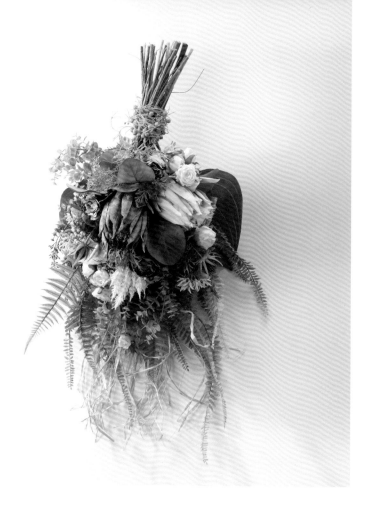

FLOWER & GREEN
—
帝后花・玫瑰・陸蓮・火
鶴・尤加利・蕨類等（以上
全部為人造花）・拉菲草

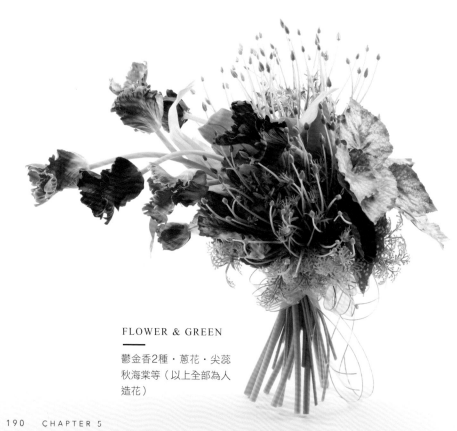

FLOWER & GREEN
—
鬱金香2種・蔥花・尖蕊
秋海棠等（以上全部為人
造花）

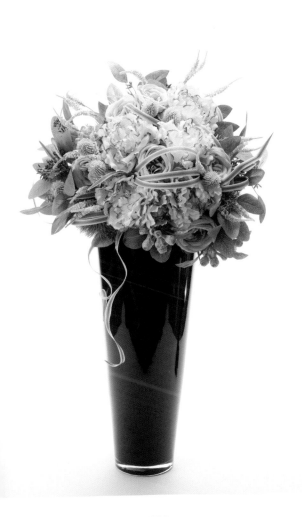

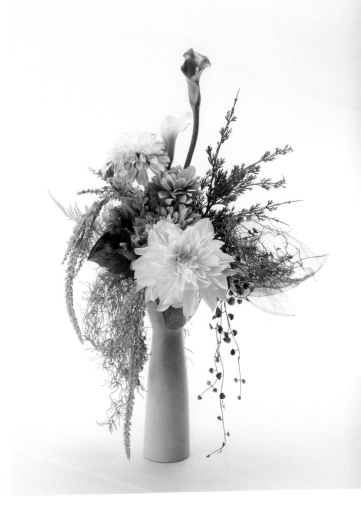

FLOWER & GREEN
——
芍藥・玫瑰・山防風・斑春蘭・棱角桉・
四季蒾（以上全部為人造花）

FLOWER & GREEN
——
大理花4種・海芋2種・尾穗莧・
愛之蔓等（以上全部為人造花）

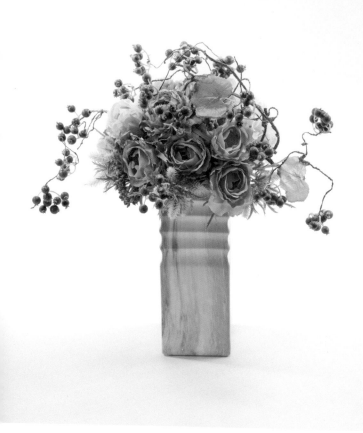

FLOWER & GREEN

玫瑰2種・藍莓・四季蒾
等（以上全部為人造花）

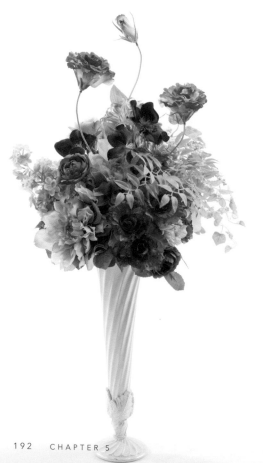

FLOWER & GREEN

大理花・玫瑰・聖誕玫
瑰・闊葉武竹・陽光百
合・丁香等（以上全部為
人造花）

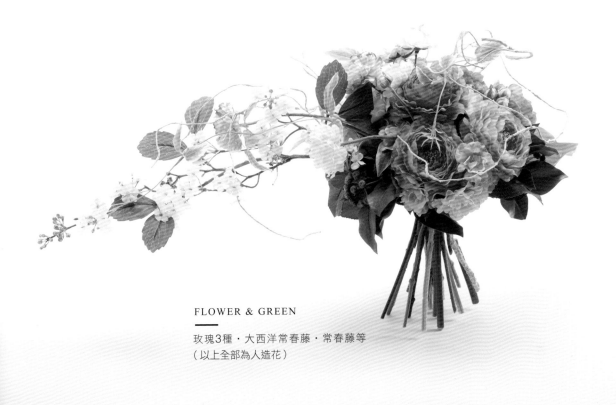

FLOWER & GREEN

玫瑰3種・大西洋常春藤・常春藤等
（以上全部為人造花）

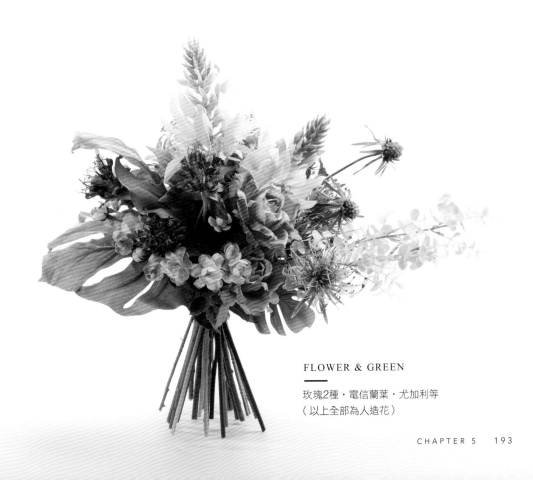

FLOWER & GREEN

玫瑰2種・電信蘭葉・尤加利等
（以上全部為人造花）

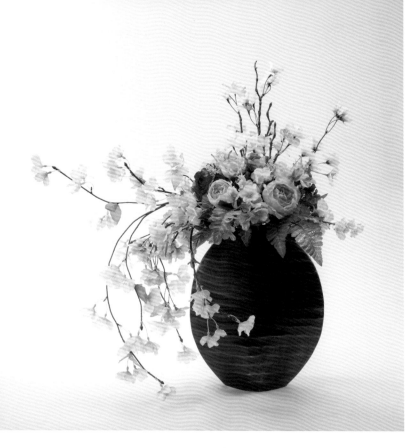

FLOWER & GREEN

玫瑰3種・櫻花・蕨類等
（以上全部為人造花）

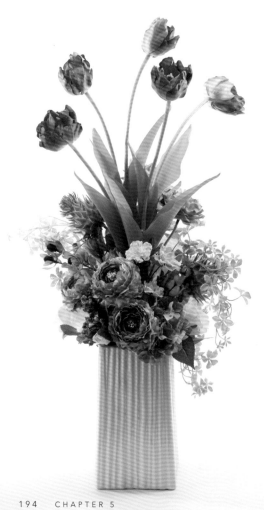

FLOWER & GREEN

玫瑰・鬱金香・繡球花・
朝鮮薊・非洲鬱金香・火
龍果・sugar vine（以
上全部為人造花）

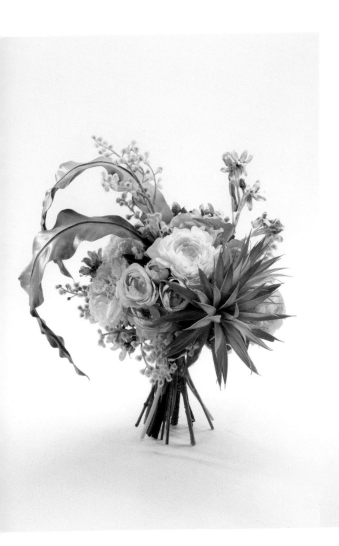

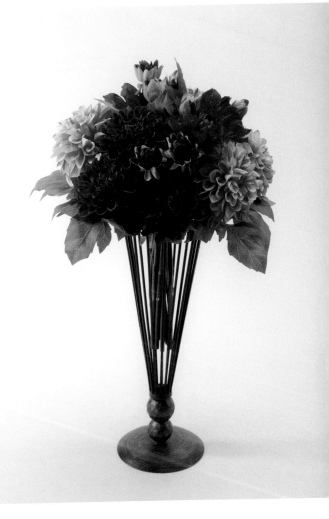

FLOWER & GREEN
—
金合歡・日本藍星花・陸蓮・玫瑰・
山蘇・空氣鳳梨・火龍果（以上全部
為人造花）

FLOWER & GREEN
—
大理花2種（人造花）

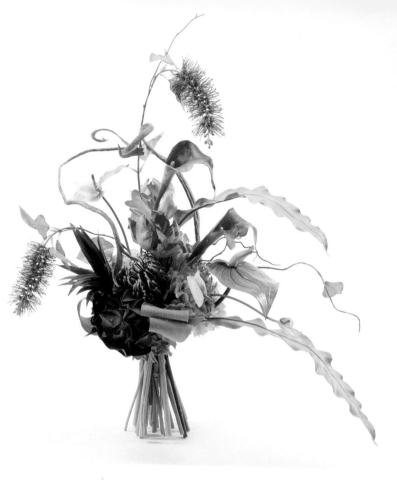

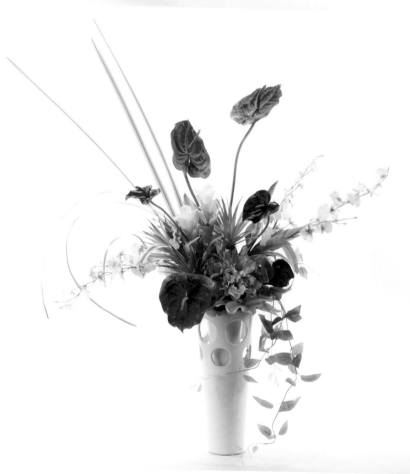

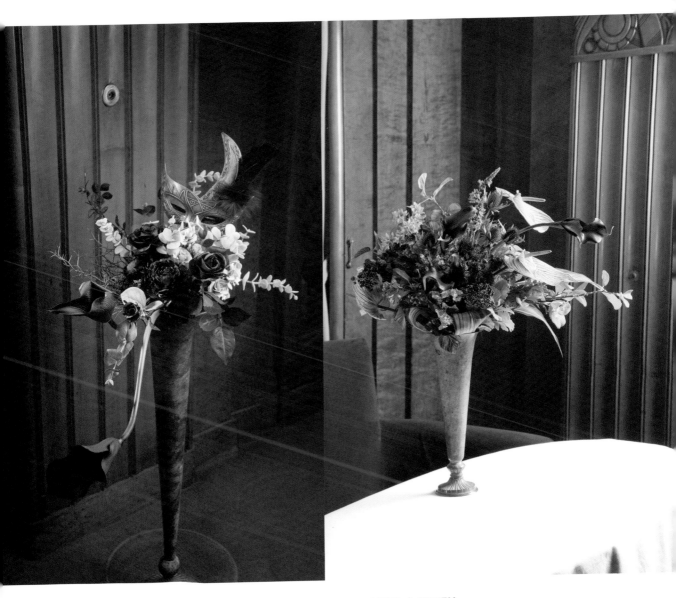

FLOWER & GREEN
—
玫瑰・海芋・尤加利（以上
全部為人造花）

FLOWER & GREEN
—
海芋・火鶴・紫薊・銀葉菊・葉蘭等（以上
全部為人造花）

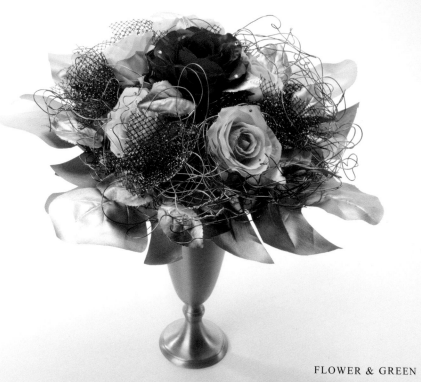

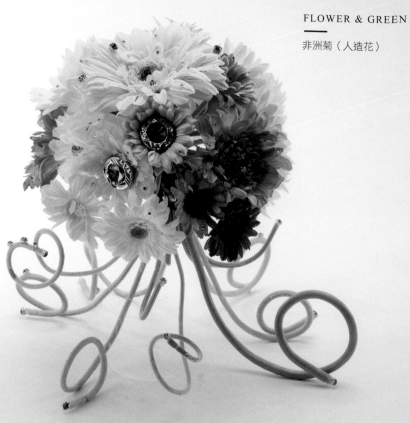

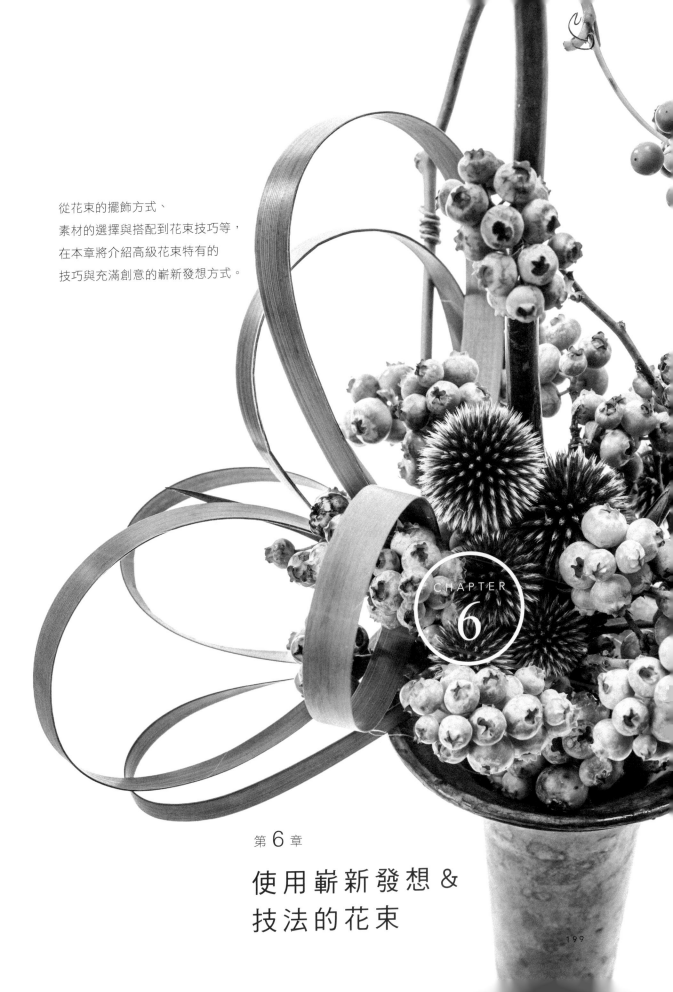

從花束的擺飾方式、
素材的選擇與搭配到花束技巧等，
在本章將介紹高級花束特有的
技巧與充滿創意的嶄新發想方式。

第 6 章

使用嶄新發想 &
技法的花束

概念獨特的花束

在技巧、花材、搭配及外觀等方面的發想
都十分自由的花束

FLOWER & GREEN

芍藥・玫瑰・羊耳石蠶・銀葉
菊・木莓・蔓生百部・天竺葵・
多肉植物2種・枇杷・梅子・葡萄
（Delaware）

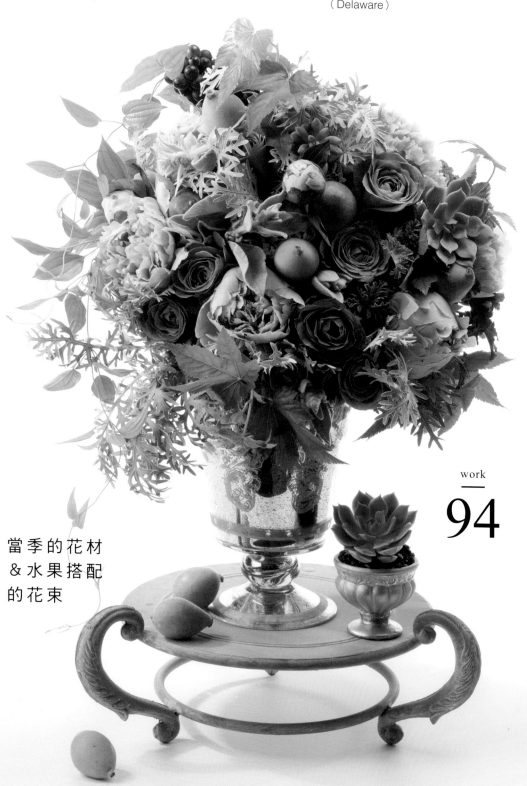

當季的花材
&水果搭配
的花束

work

94

FACTOR 01 用途	▌禮物
FACTOR 02 場面	▌庭院派對
FACTOR 03 花器	▌金屬製花器
FACTOR 04 保存期限	▌1至3日
FACTOR 05 環境	▌室外
FACTOR 06 成本	▌花店售價在15000日圓以內

送給舉辦庭院派對的朋友

〔 設計圖 〕

這把花束是用來贈送給在夏天舉辦庭院派對的朋友。以芍藥為主花,結合了枇杷、葡萄、梅子等當季的水果。除了外觀可愛之外,花材與水果的濃郁香味也值得好好享受。

how to make

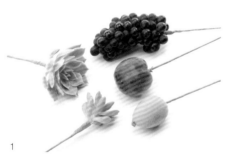

1

將多肉植物及葡萄修剪成所需要使用的大小,接著使用鐵絲穿過去,再以綠色的花藝膠帶纏繞。枇杷、梅子則直接以鐵絲固定,再以花藝膠帶纏繞。

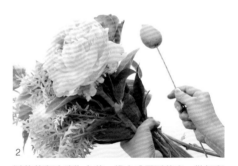

2

以芍藥與玫瑰為主花,組合成圓形花束。枇杷與梅子則配置在玫瑰與芍藥能夠包覆的位置上。

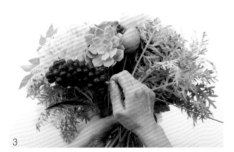

3

多肉植物配置在其它葉材附近,剩下來的部分則與葡萄一起加在花束的外側。這2種花材要配置在比其它花材略高的位置,如此一來花束看起來才會豐富。手握的部分則以拉菲草綁束,即完成。

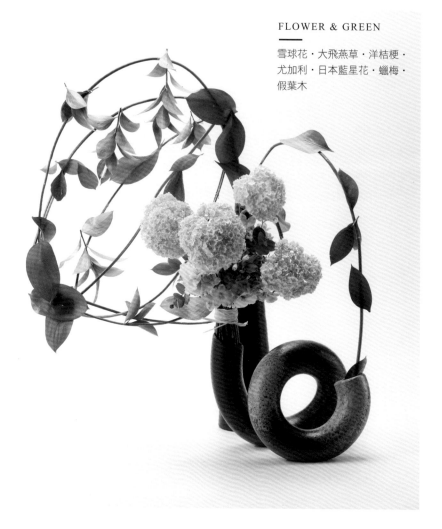

FLOWER & GREEN

雪球花・大飛燕草・洋桔梗・
尤加利・日本藍星花・蠟梅・
假葉木

work

95

不同花束的搭配樂趣

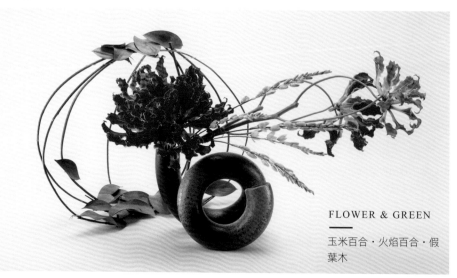

FLOWER & GREEN

玉米百合・火焰百合・假
葉木

FACTOR 01 用途	裝飾
FACTOR 02 場面	無
FACTOR 03 花器	陶器
FACTOR 04 保存期限	5日至1週
FACTOR 05 環境	商店
FACTOR 06 成本	花店售價在7000日圓以內

使用假葉木這樣的花材，就可以享受與不同花束組合之後，產生不一樣造型的樂趣。左頁上方的作品，是前後在2個花器中插入了花束及作為架構的假葉木。下方的火焰百合花束並沒有將假葉木插在花器當中，而是當作背景配置。這種方式製作上很簡單，也能夠增加花束表現方式的可能，因此有助於擺飾的發想。

how to make

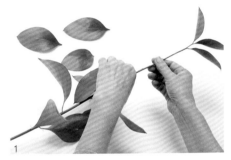

1

將10枝假葉木的葉子全部取下。在枝幹前端的小葉不要剪掉，而是將每一枝的前端剪下，先加以保留。

2

使用①的假葉木，作出如同圖中的架構。圓形的曲度及所要使用的長度都是隨個人喜好決定。隨著花器大小及假葉木的長度不同，可以修剪莖部再加以使用，以此方式調整大小。

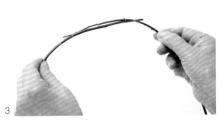

3

連接不同枝的假葉木時，如圖所示，可以將莖部前端稍微重疊，在2個點上使用鐵絲加以固定。

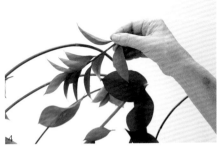

4

將完成的構造物插入花器當中，倒掛①所剪下的小葉枝幹。接著以黏著劑將一片片剪下的葉子貼上。最後在架構的前方放置插有花束的花器即完成。

花束搭配架構的
枝幹組合方式

現在越來越多店家販賣價格實惠的小花束，因此，每天在自己家中擺放小花束的人應該也不少吧！但在大空間的客廳與入口處擺放小花束，於比例上與空間並不協調。在這種空間當中，使用枝幹來當作花器的背景是一種方便的解決方式。以下的3張圖片是在相同的架構之前，使用不同的花器與花束搭配的樣子。只需要在架構之前搭配花束，就能夠使人感覺整個花作比實際的花束大小還要更大。與前頁使用假葉木的架構是一樣的道理，只要隨著發想加以變化，花束的運用及擺飾的可能性也會隨之增加。

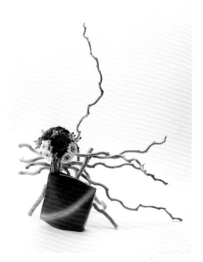

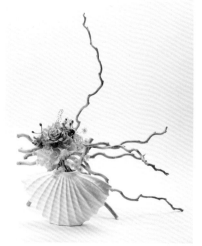

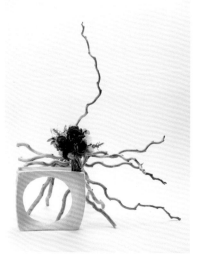

FLOWER & GREEN

〔左上〕非洲菊2種・火龍果・斑葉海桐・尤加利・珍珠草・白桑

〔右上〕玫瑰・洋桔梗・金合歡・蕾絲花・火龍果・斑葉海桐・尤加利・香葉天竺葵・白桑

〔左下〕白頭翁・迷迭香・山胡椒・羊毛松・火龍果・香葉天竺葵・白桑

香氣飄散的宇宙

使用白色花材作出以「宇宙」的主題。蔥花與熊草展現出彷彿自由旋轉的線條而獨具魅力，中央的滿天星則是表現出天空的氛圍。這樣獨具個性的花束，適合送給以太空旅行為夢想的人。

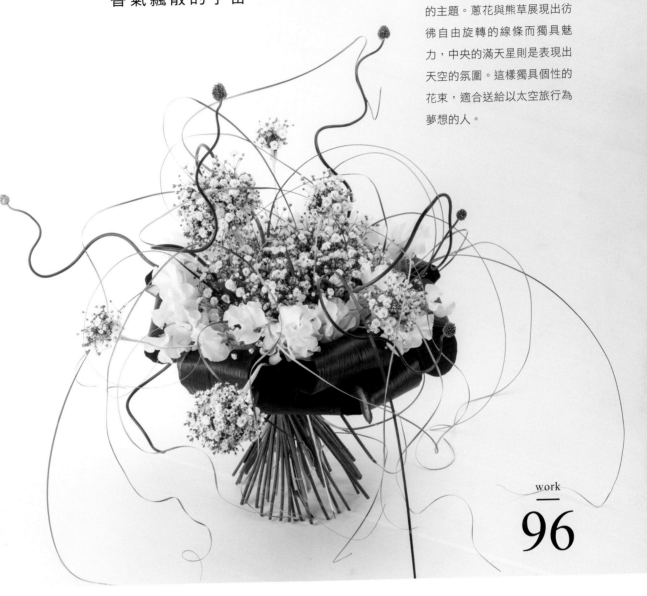

work
———
96

〔設計圖〕

FLOWER & GREEN

香豌豆花・蔥花（Snake Ball）・滿天星・熊草・葉蘭

FACTOR 01 用途	禮物
FACTOR 02 場面	送給朋友
FACTOR 03 花器	不明
FACTOR 04 保存期限	5日至1週
FACTOR 05 環境	私人住宅
FACTOR 06 成本	花店售價在8000日圓以內

重複形狀的花束

使用的花材是不同大小的球體狀素材。雖然設計上很特別，但因為有拉出高度，且顏色低調，所以完成品顯得相當時尚。這種不斷重複相同設計造型用以強調的製作方式，稱為同形重複。

work

97

展現蔥花的
高挑俐落
及其花莖的顏色

強調山歸來
花莖的韻律感

將紐西蘭麻
捲成圓形，
並組成
接近球體狀

〔設計圖〕

FLOWER & GREEN

蔥花（Summer Drummer）‧山防風‧山歸來‧藍莓‧紐西蘭麻

FACTOR 01 用途	裝飾
FACTOR 02 場面	無
FACTOR 03 花器	酒杯型的花器
FACTOR 04 保存期限	5日至1週
FACTOR 05 環境	酒吧‧櫃檯
FACTOR 06 成本	花店售價在5000日圓以內

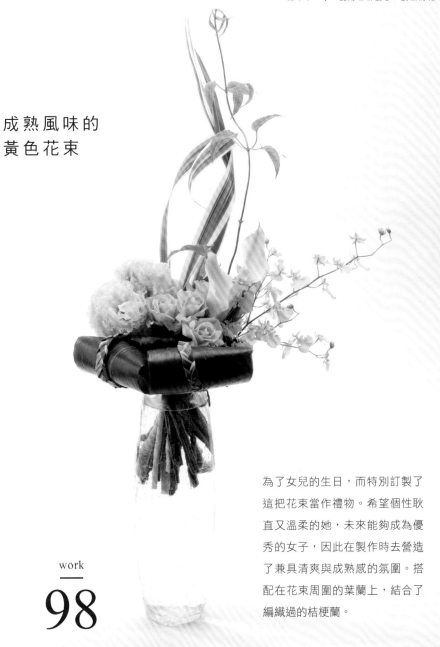

成熟風味的
黃色花束

work
——
98

為了女兒的生日，而特別訂製了
這把花束當作禮物。希望個性耿
直又溫柔的她，未來能夠成為優
秀的女子，因此在製作時去營造
了兼具清爽與成熟感的氛圍。搭
配在花束周圍的葉蘭上，結合了
編織過的桔梗蘭。

FLOWER & GREEN

洋桔梗・玫瑰・海芋・蔓生百部・文心蘭・火龍
果・巴西葉・葉蘭・桔梗蘭

FACTOR 01 用途	禮物
FACTOR 02 場面	生日
FACTOR 03 花器	不明
FACTOR 04 保存期限	5日至1週
FACTOR 05 環境	私人住宅
FACTOR 06 成本	花店售價在6000日圓以內

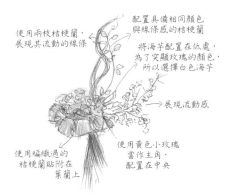

配置具備相同顏色
與線條感的桔梗蘭

使用兩枝桔梗蘭，
展現其流動的線條

將海芋配置在低處，
為了突顯玫瑰的顏色，
所以選擇白色海芋

展現流動感

使用編織過的
桔梗蘭貼附在
葉蘭上

使用黃色小玫瑰
當作主角，
配置在中央

〔 設計圖 〕

生長在綠盒子中
的世界

work
—
99

帶著盒子的花束是送給小孩的
生日禮物。窺視盒子內部，就
可以發現有小動物在其中。盒
子是以葉蘭製作，並且以刺
繡、珠子及亮片等加以細心裝
飾，是大人們看到也能會心一
笑的可愛作品。

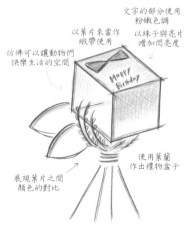

文字的部分使用
粉嫩色調

以珠子與亮片
增加閃亮度

以葉片來當作
緞帶使用

彷彿可以讓動物們
快樂生活的空間

使用葉蘭
作出禮物盒子

展現葉片之間
顏色的對比

〔設計圖〕

FLOWER & GREEN
—
莓果・電信蘭葉・尤加利・羊耳石蠶・香冠柏・葉
蘭（以上全部為人造花）

FACTOR 01 用途	禮物
FACTOR 02 場面	生日
FACTOR 03 花器	不明
FACTOR 04 保存期限	1年以上
FACTOR 05 環境	私人住宅
FACTOR 06 成本	花店售價在15000日圓以內

盆栽採集花束

使用觀葉植物及花草的苗所製作而成
的「盆栽採集花束」。組合的方式是
採用螺旋式花腳技法，並使用水苔與
鐵絲來固定。

FACTOR 01 用途	自宅用
FACTOR 02 場面	無
FACTOR 03 花器	玻璃花器
FACTOR 04 保存期限	10日以上
FACTOR 05 環境	私人住宅
FACTOR 06 成本	花店售價在8000日圓以內

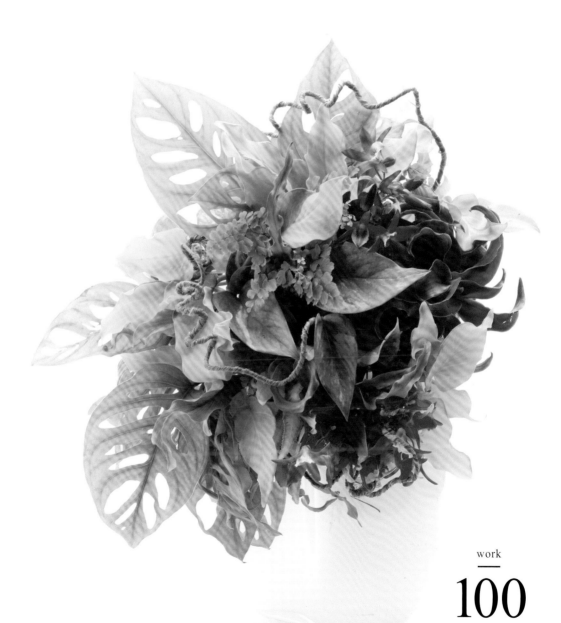

work
100

FLOWER & GREEN

蘆筍草・黃金葛・多孔龜背竹・
石斛蘭・蕨類・巴西葉

盆栽採集花束設計 IDEA

在此介紹盆栽採集花束此一新形式花束的各種設計。

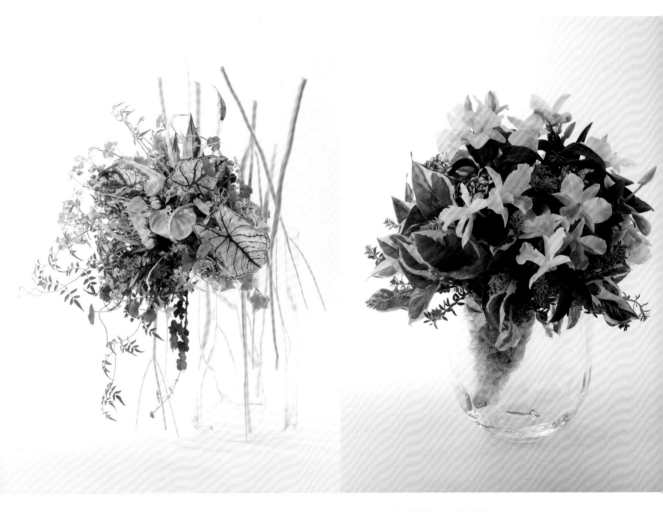

FLOWER & GREEN

玫瑰・彩葉芋・多花素馨・白鶴芋・野芝麻

FLOWER & GREEN

喜悦黃金葛・石斛蘭等

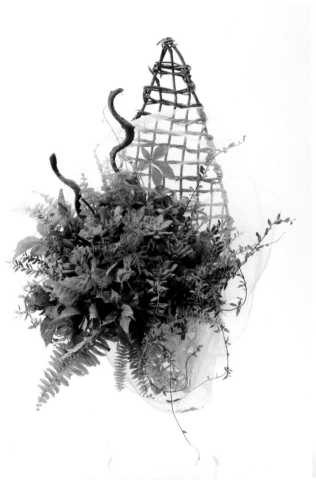

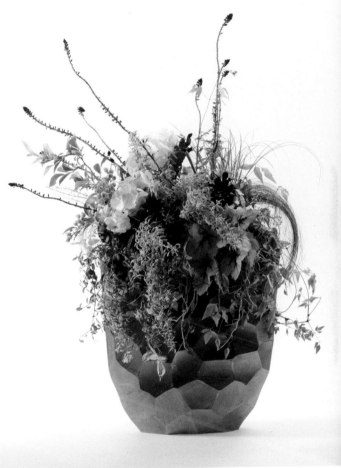

FLOWER & GREEN

多肉植物・蕨類・蘆筍草等

FLOWER & GREEN

越橘葉蔓榕・紫色珍珠菜・藍莓・繡球花・黑法師・
�根・馬蹄金・銀樺等

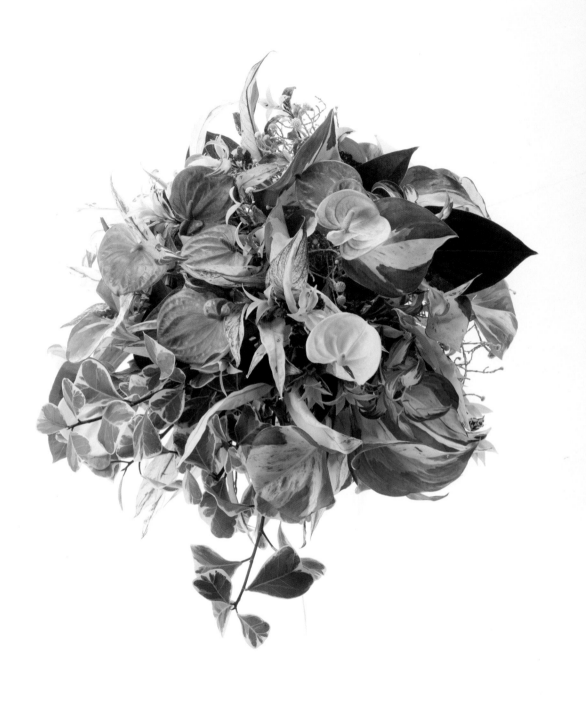

FLOWER & GREEN

白鶴芋・萬壽竹（Moonlight）・
斑葉絡石・火鶴・黃金葛・白藻等

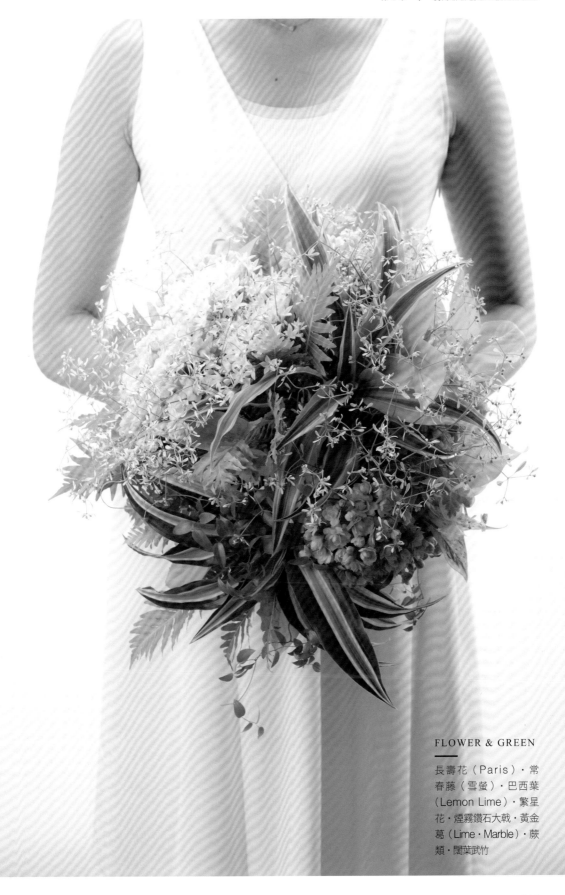

FLOWER & GREEN

長壽花（Paris）·常
春藤（雪螢）·巴西葉
（Lemon Lime）·繁星
花·煙霧鑽石大戟·黃金
葛（Lime·Marble）·蕨
類·闊葉武竹

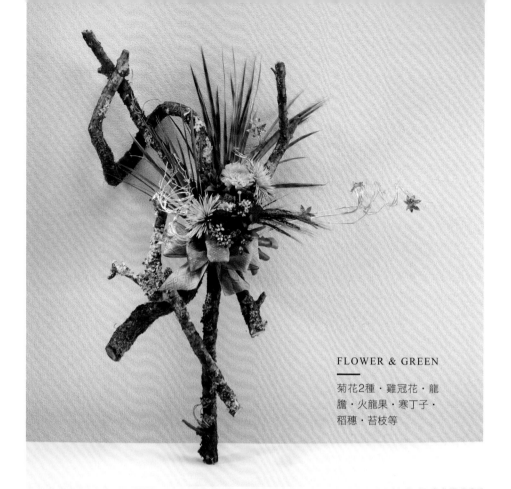

花束設計IDEA　**充滿個性的花束**

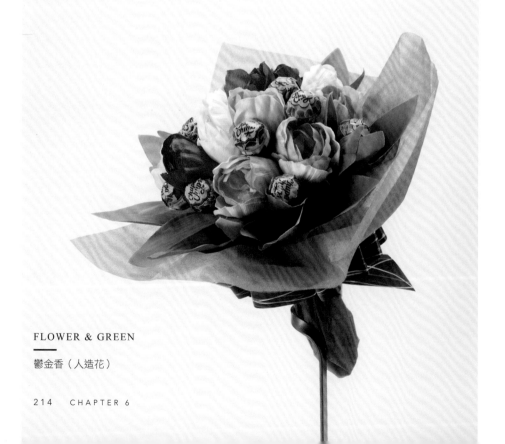

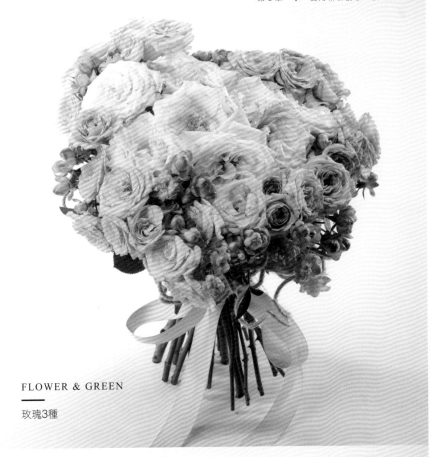

FLOWER & GREEN
———
玫瑰3種

FLOWER & GREEN
———
玫瑰·法國小菊·香豌
豆花·陸蓮·兔尾草·
常春藤等

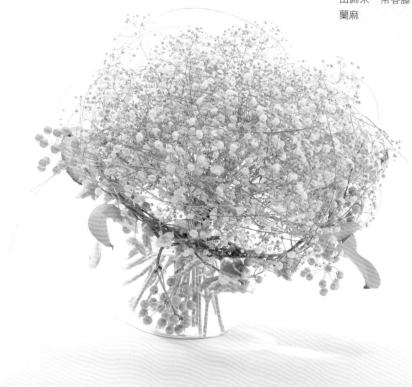

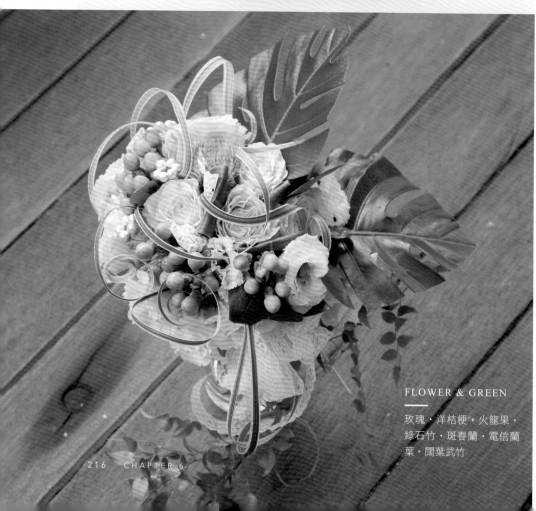

FLOWER & GREEN

玫瑰・洋桔梗・火龍果・
綠石竹・斑春蘭・電信蘭
葉・闊葉武竹

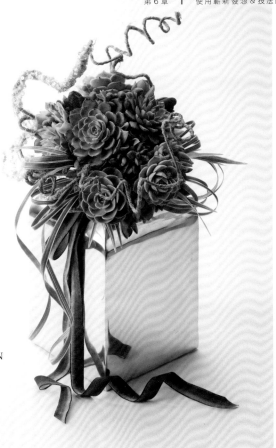

FLOWER & GREEN

多肉植物・綠之鈴・
斑春蘭等

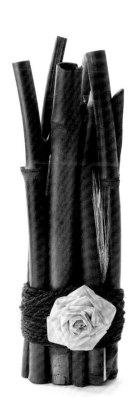

FLOWER & GREEN

竹炭・木炭・鉋屑・
大麥・棕櫚繩

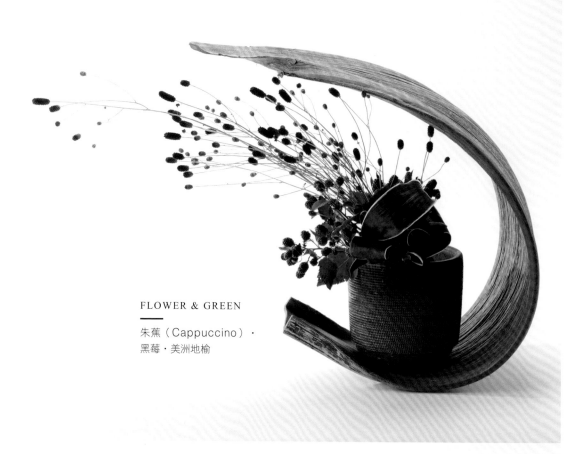

FLOWER & GREEN

朱蕉（Cappuccino）·
黑莓·美洲地榆

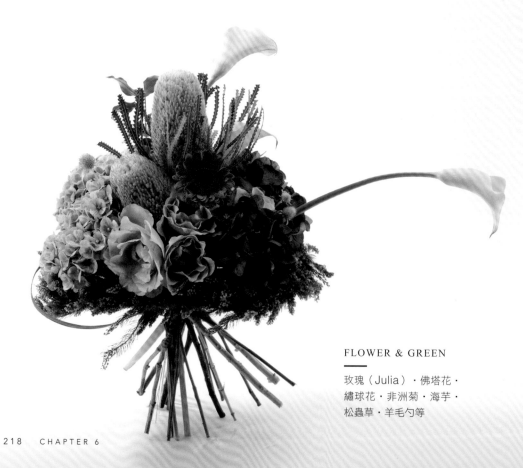

FLOWER & GREEN

玫瑰（Julia）·佛塔花·
繡球花·非洲菊·海芋·
松蟲草·羊毛勾等

製 作 者 一 覧

	製作者	作品頁面
ア行	阿久津節子	140
	芦田昌子	176
	五十嵐慶子	180
	池田美智恵	124
	石田美紀	48
	磯部美枝子	195
	市野千香	120
	市野千佐子	57
	出崎徹	80,98,164
	伊藤優子	188
	猪俣理恵	53,126,128,142
	岩森温子	147
	内川元子	44
	梅田千恵子	166
	海老原充子	215
	大倉明姫	65
	大沼季	73
	大橋淳子	186
	大森継承	214
	大森みどり	194
	岡田愛子	88
	小川千晶	90
	小河伶衣	84
	奥田八重子	58
	小野寺明子	93,104
	折笠由美	197

	製作者	作品頁面
カ行	柿原さちこ	209,210,211,217
	片山良子	184
	加藤麻美	55
	川名勝子	192
	川西百合子	109
	神田和子	118,138,139,166,206
	菊地恭子	49
	吉川朗子	63
	久保田陽子	187
	倉重雪月	191
	公平唯香	215
	小林雅子	132
	小松裕子	193
	近藤沙紀	74
サ行	齋藤貴美子	46
	榊原正明	197
	桜ここ	75,103,144,156,158
	櫻間絢子	109,154
	佐藤明美	185
	佐藤啓子	150
	佐藤禎子	141
	佐藤房枝	216
	佐藤容子	89
	塩田美和	196
	重巣愛子	47
	白石由美子	28,36,82,177,178,189,205
	白川里絵	170
	鈴木俊子	196
	鈴木陽子	105

國家圖書館出版品預行編目資料

花束＆捧花的設計創意：從設計概念與設計草圖出發的
222款人氣花禮/ Florist編輯部編著；陳建成譯.
-- 初版. – 新北市：噴泉文化館出版, 2021.01
　面；　公分. -- (花之道; 72)
　ISBN　978-986-99282-0-5 (平裝)

1.花藝

971　　　　　　　　　　　　　　　109019727

| 花之道 | 72

花束＆捧花的設計創意
從設計概念與設計草圖出發的222款人氣花禮

編　　　　　著／Florist編輯部
譯　　　　　者／陳建成
發　行　人／詹慶和
執　行　編　輯／劉蕙寧
編　　　　　輯／蔡毓玲・黃璟安・陳姿伶
執　行　美　術／韓欣恬
美　術　編　輯／陳麗娜・周盈汝
內　頁　排　版／韓欣恬
出　版　者／噴泉文化館
發　行　者／悅智文化事業有限公司
郵政劃撥帳號／19452608
戶　　　　　名／雅書堂文化事業有限公司
地　　　　　址／新北市板橋區板新路206號3樓
電　　　　　話／(02) 8952-4078
傳　　　　　真／(02) 8952-4084
電　子　信　箱／elegant.books@msa.hinet.net

2021年1月初版一刷　定價680元

HANATABA BOUQUET NO HASSO TO TSUKURIKATA
Copyright © Seibundo Shinkosha Publishing Co., Ltd.
2018
All rights reserved.
Originally published in Japan in 2018 by Seibundo
Shinkosha Publishing Co., Ltd.,
Traditional Chinese translation rights arranged with
Seibundo Shinkosha Publishing Co., Ltd., through Keio
Cultural Enterprise Co., Ltd.

經銷／易可數位行銷股份有限公司
地址／新北市新店區寶橋路235巷6弄3號5樓
電話／(02) 8911-0825
傳真／(02) 8911-0801

STAFF

封面・內文設計
千葉隆道・兼沢晴代〔 MICHI GRAPHIC 〕

攝影
佐々木智幸

編輯
櫻井純子〔 Flow 〕

製作協力
一般社団法人Nフラワー設計インターナショナル

攝影協力
日本郵船 氷川丸